Rhythm& Drums magazine ［節奏＆鼓技雜誌］

365日的鼓技練習計劃

作者・演奏 **山本雄一**

52週 鼓技練習
內容大集合
線上影音示範
Youtube
專屬頻道

Rittor Music Mook
http://www.rittor-music.co.jp/

365日的鼓技練習計劃

CONTENTS

前言　5

每日練習內容

第365天　**110**

本書的練習方法

每日敲擊！
本週的基礎樂句。每週先從這個譜例開始敲擊，再繼續每日的練習。

本週的主題
這是本週的練習項目。請閱讀說明內容之後，確立明確的目標來練習演奏。

每日確認
結束練習之後，加入完成標記，就可以天天不遺漏的完成練習！

目標速度
預定達成演奏目標的速度。與VIDEO裡的示範演奏速度相同，但是不用拘泥於非得達到這個速度不可，雜亂無序的敲擊法也只會讓練習效果減半！而是要以敲擊出美妙細膩的鼓聲為終極目的。

確認結束日期
當完成本週練習之後，就在這裡寫下日期。

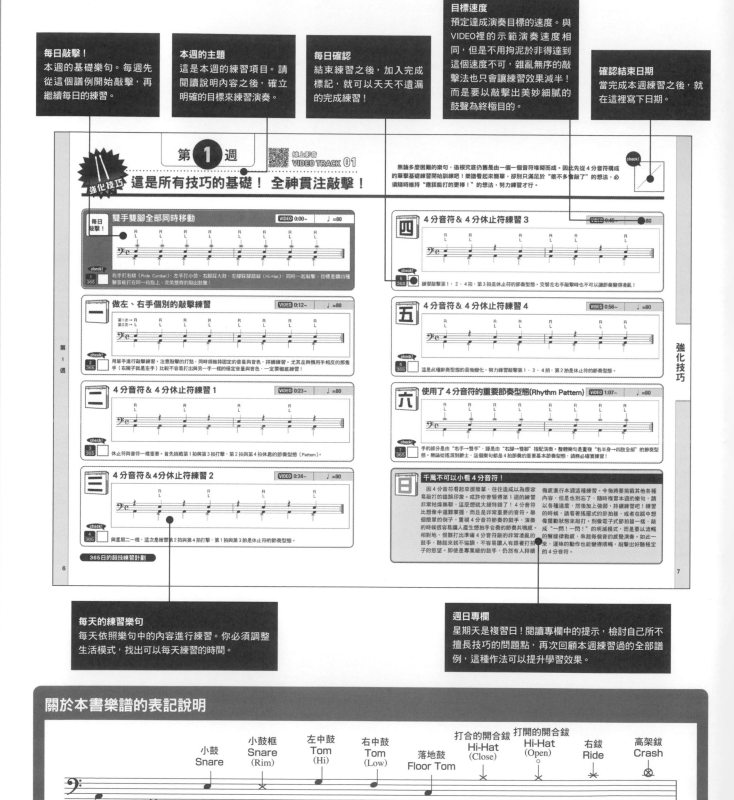

每天的練習樂句
每天依照樂句中的內容進行練習。你必須調整生活模式，找出可以每天練習的時間。

週日專欄
星期天是複習日！閱讀專欄中的提示，檢討自己所不擅長技巧的問題點，再次回顧本週練習過的全部譜例，這種作法可以提升學習效果。

關於本書樂譜的表記說明

小鼓 Snare	小鼓框 Snare (Rim)	左中鼓 Tom (Hi)	右中鼓 Tom (Low)	落地鼓 Floor Tom	打合的開合鈸 Hi-Hat (Close)	打開的開合鈸 Hi-Hat (Open)	右鈸 Ride	高架鈸 Crash	

Bass Drum 大鼓　Hi-Hat (foot) 腳踩開合鈸

前 言

　　爵士鼓是"敲擊就能產生聲音的樂器"，任何人在剛接觸的時候，都會有個愉快的開始。但是當學習到一定程度之後，就會進入停滯期。尤其是自學者，會產生"該練習什麼內容才好？"的疑問與不安。

　　此時，就該是這本書出場的時候了。本書由"一天1個樂句，一年有３６４個樂句"，構成了簡單易學，持續而不間斷的每日課程。讓你有"希望找到持續練習鼓技的目標"、"與團練不同，期望提升自我基礎能力"、"想要挑戰各種打鼓技巧！"等等的動力，無論是熱愛打鼓之人，或是期望能自發性積極磨練鼓技者，絕對要依照這一年的練習內容來訓練。其中有馬上就能上手的樂句，當然也會有比較困難的內容。即便如此，"只要能戰勝這本書，就代表你的鼓技確實進步了！"假使能讓各位抱持著這樣的目標努力練習，我將深感榮幸。"今日勝昨日，明日勝今日"，請愉快地期待自我成長，認真努力、持之以恆的練習吧！那麼我們一年之後再會了！

山本雄一

第 1 週

強化技巧 這是所有技巧的基礎！ 全神貫注敲擊

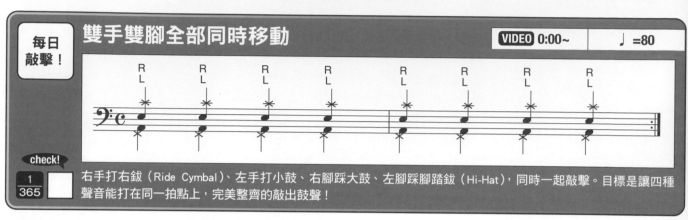

每日敲擊！ **雙手雙腳全部同時移動** VIDEO 0:00~ ♩=80

check!
1/365 ☐ 右手打右鈸（Ride Cymbal）、左手打小鼓、右腳踩大鼓、左腳踩腳踏鈸（Hi-Hat），同時一起敲擊。目標是讓四種聲音能打在同一拍點上，完美整齊的敲出鼓聲！

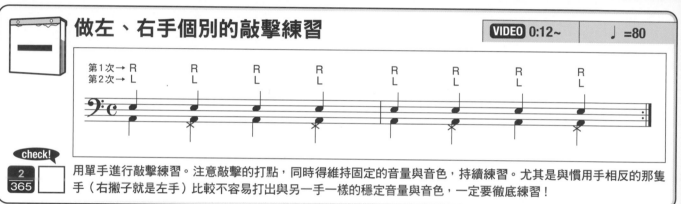

做左、右手個別的敲擊練習 VIDEO 0:12~ ♩=80

第1次→R
第2次→L

check!
2/365 ☐ 用單手進行敲擊練習。注意敲擊的打點，同時得維持固定的音量與音色，持續練習。尤其是與慣用手相反的那隻手（右撇子就是左手）比較不容易打出與另一手一樣的穩定音量與音色，一定要徹底練習！

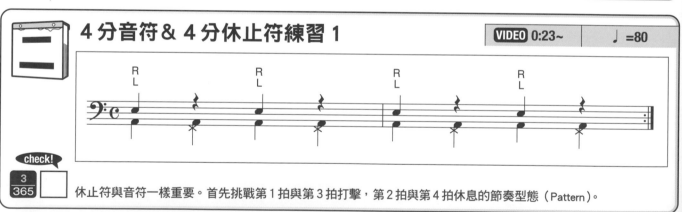

4分音符＆4分休止符練習1 VIDEO 0:23~ ♩=80

check!
3/365 ☐ 休止符與音符一樣重要。首先挑戰第1拍與第3拍打擊，第2拍與第4拍休息的節奏型態（Pattern）。

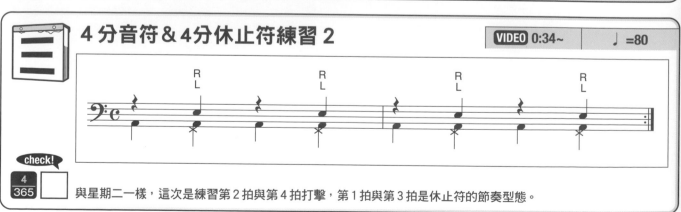

4分音符＆4分休止符練習2 VIDEO 0:34~ ♩=80

check!
4/365 ☐ 與星期二一樣，這次是練習第2拍與第4拍打擊，第1拍與第3拍是休止符的節奏型態。

　無論多麼困難的樂句，追根究底仍舊是由一個一個音符堆砌而成。因此先從4分音符構成的單擊基礎練習開始訓練吧！樂譜看起來簡單，卻別只滿足於"差不多會敲了"的想法，必須隨時維持"應該能打的更棒！"的想法，努力練習才行。

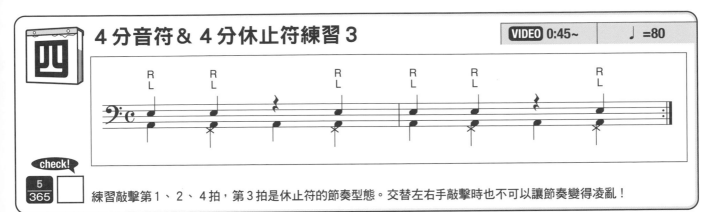

四 4分音符＆4分休止符練習3

VIDEO 0:45～　　♩=80

check!
5/365
練習敲擊第1、2、4拍，第3拍是休止符的節奏型態。交替左右手敲擊時也不可以讓節奏變得凌亂！

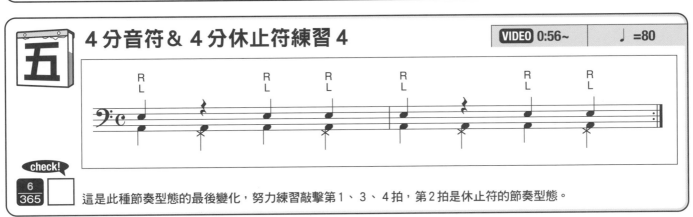

五 4分音符＆4分休止符練習4

VIDEO 0:56～　　♩=80

check!
6/365
這是此種節奏型態的最後變化，努力練習敲擊第1、3、4拍，第2拍是休止符的節奏型態。

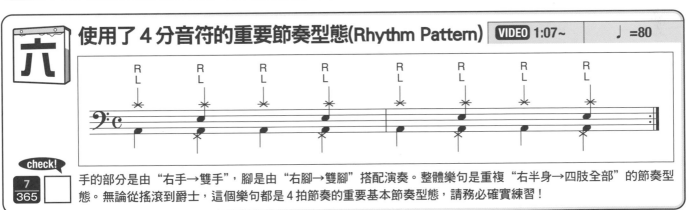

六 使用了4分音符的重要節奏型態(Rhythm Pattern)

VIDEO 1:07～　　♩=80

check!
7/365
手的部分是由"右手→雙手"，腳是由"右腳→雙腳"搭配演奏。整體樂句是重複"右半身→四肢全部"的節奏型態。無論從搖滾到爵士，這個樂句都是4拍節奏的重要基本節奏型態，請務必確實練習！

日 千萬不可以小看4分音符！

　因4分音符看起來很簡單，往往造成以為很容易敲打的錯誤印象。或許你會覺得第1週的練習非常枯燥無聊，這麼想就大錯特錯了！4分音符比想像中還難掌握，而且是非常重要的音符。舉個簡單的例子，重視4分音符節奏的鼓手，演奏的時候很容易讓人產生想拍手合奏的節奏共鳴感。相對地，很難打出準確4分音符敲的非常凌亂的鼓手，聽起來就不協調，不容易讓人有跟著打拍子的慾望。即使是專業級的鼓手，仍然有人持續

徹底進行本週這種練習。今後將要挑戰其他各種內容，但是也別忘了，隨時複習本週的樂句，請以各種速度，然後加上強弱，持續練習吧！練習的時候，請看著搖擺式的節拍器，或者在腦中想像擺動狀態來敲打。別像電子式節拍器一樣，敲成"一閃！一閃！"的明滅模式，而是要以流暢的聲線律動感，串起每個音的感覺演奏。如此一來，運棒的動作也能變得順暢，敲擊出好聽穩定的4分音符。

強化技巧

強化技巧　8分音符與8分休止符的基礎練習

每日敲擊！ 徹底練習8分音符的連擊！

VIDEO 0:00~　　♩=80

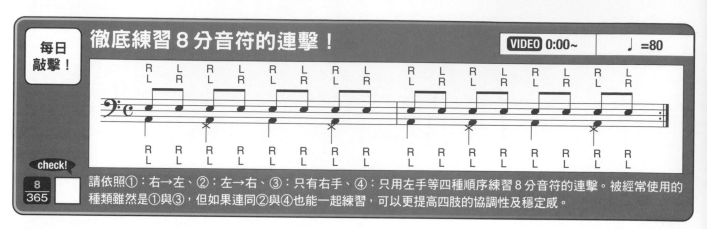

check!

8/365 □ 請依照①：右→左、②：左→右、③：只有右手、④：只用左手等四種順序練習8分音符的連擊。被經常使用的種類雖然是①與③，但如果連同②與④也能一起練習，可以更提高四肢的協調性及穩定感。

挑戰右手強拍以及左手弱拍的的打擊方式！

VIDEO 0:12~　　♩=80

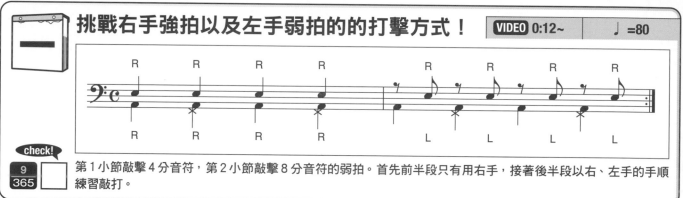

check!

9/365 □ 第1小節敲擊4分音符，第2小節敲擊8分音符的弱拍。首先前半段只有用右手，接著後半段以右、左手的手順練習敲打。

在第1拍與第3拍加入8分休止符！

VIDEO 0:24~　　♩=80

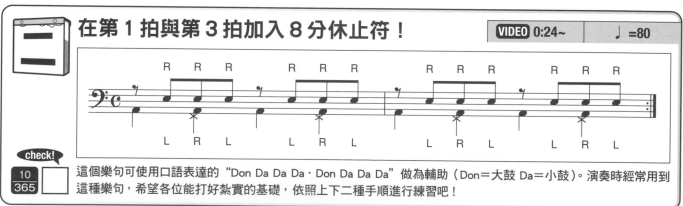

check!

10/365 □ 這個樂句可使用口語表達的"Don Da Da Da・Don Da Da Da"做為輔助（Don＝大鼓 Da＝小鼓）。演奏時經常用到這種樂句，希望各位能打好紮實的基礎，依照上下二種手順進行練習吧！

在第1拍、第3拍、第4拍加入8分休止符

VIDEO 0:36~　　♩=80

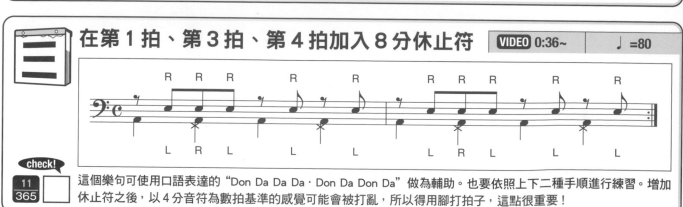

check!

11/365 □ 這個樂句可使用口語表達的"Don Da Da Da・Don Da Don Da"做為輔助。也要依照上下二種手順進行練習。增加休止符之後，以4分音符為數拍基準的感覺可能會被打亂，所以得用腳打拍子，這點很重要！

365日的鼓技練習計劃

8分音符就是在4拍1小節中有8個音符。假使4分音符是以"1、2、3、4"來數拍，8分音符就是以"1、與、2、與、3、與、4、與"的感覺來數，在數字之間加入"與"來表示每拍的後半拍。請仔細研究本週的"8分音符"以及相同長度的"8分休止符"，確實紮穩基礎吧！

實用的8分音符樂句1

VIDEO 0:48~　　♩=80

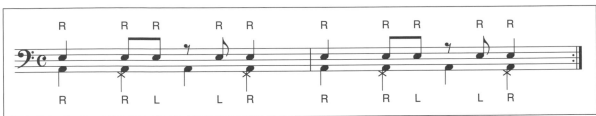

check!

$\frac{12}{365}$　如果用口語表達就是"Don ～ Da Da Don Da Don ～"（～=延長拍）。在實際演奏的樂曲裡，也會使用這種樂句。除了下擊的敲打動作之外，也要把上提鼓棒的動作流暢地連結在一起！

實用的8分音符樂句2

VIDEO 1:00~　　♩=80

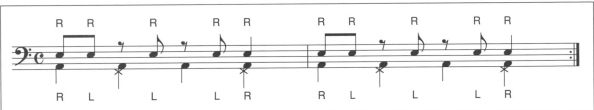

check!

$\frac{13}{365}$　用言語表達會是"Da Da Don Da Don Da Don ～"。雖然與星期四類似，但是一開始是8分音符連擊，屬於具有速度感的樂句。請注意流暢連接敲擊&上提鼓棒的動作。

實用的8分音符樂句組合

VIDEO 1:11~　　♩=80

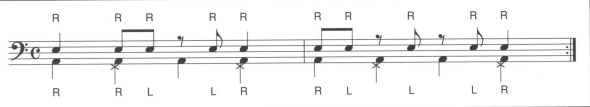

check!

$\frac{14}{365}$　這個節奏型態是混用了星期四與星期五內容的樂句。除了演奏力之外，也要訓練讀譜的能力。必須達到，一看到的節奏型態，就能瞬間正確敲打出來的能力！

數拍的哼唱方法

在前面說明過4分音符使用"1、2～"，8分音符以"1、與、2、與～"方式數拍，不過實際練習的時候，建議以英文念法數拍比較適合。假如是4分音符，就是"one、two、three、four"，若是8分音符就是"one、and、two、and、three、and、four、and"的方式，以"and"取代"與"的唸法數拍。在第1週的週日專欄裡也曾經說明過，節奏不是瞬間明滅的燈光，而是要將聲線的律動感流暢的連結，演奏出順暢的感覺。考量到這點，"1、與～"的中文念法會給人非常僵硬的印象，但是"one、and～"的英文讀法，彷彿就像描繪圓滑的圓形般，比較容易產生聯想。 另外，本週所用的口語聯想法，頂多只能當作輔助樂譜的工具，最終仍舊希望各位能達到以"one、two～"或"one、and、two、and～"的唸法數拍，同時流暢敲擊鼓聲的能力。

強化技巧

學習節奏型態 **挑戰 8 Beats必修節奏型態！1**

紮穩 8 Beats 節奏的基礎！

每日
敲擊！

VIDEO 0:00~　　♩=90

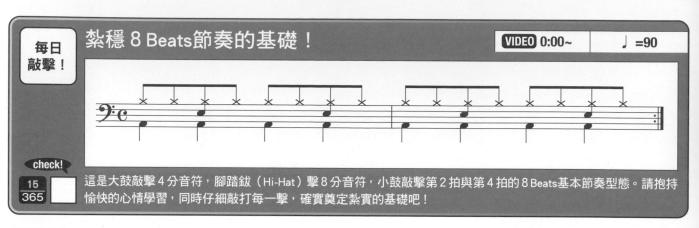

check!
15
365

這是大鼓敲擊 4 分音符，腳踏鈸（Hi-Hat）擊 8 分音符，小鼓敲擊第 2 拍與第 4 拍的 8 Beats基本節奏型態。請抱持愉快的心情學習，同時仔細敲打每一擊，確實奠定紮實的基礎吧！

大鼓敲擊第 1 拍 & 第 3 拍

VIDEO 0:11~　　♩=90

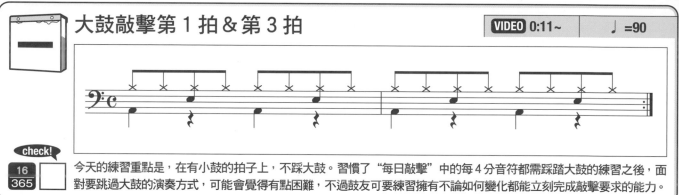

check!
16
365

今天的練習重點是，在有小鼓的拍子上，不踩大鼓。習慣了"每日敲擊"中的每 4 分音符都需踩踏大鼓的練習之後，面對要跳過大鼓的演奏方式，可能會覺得有點困難，不過鼓友可要練習擁有不論如何變化都能立刻完成敲擊要求的能力。

挑戰黃金 8 Beats 之 1

VIDEO 0:21~　　♩=90

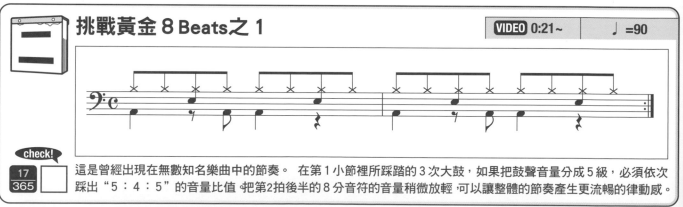

check!
17
365

這是曾經出現在無數知名樂曲中的節奏。　在第 1 小節裡所踩踏的 3 次大鼓，如果把鼓聲音量分成 5 級，必須依次踩出 "5：4：5" 的音量比值，把第2拍後半的 8 分音符的音量稍微放輕，可以讓整體的節奏產生更流暢的律動感。

挑戰黃金 8 Beats 之 2

VIDEO 0:32~　　♩=90

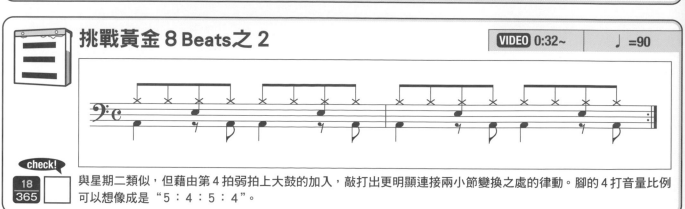

check!
18
365

與星期二類似，但藉由第 4 拍弱拍上大鼓的加入，敲打出更明顯連接兩小節變換之處的律動。腳的 4 打音量比例可以想像成是 "5：4：5：4"。

365日的鼓技練習計劃

通過上週的8分音符、休止符的基礎練習考驗之後，這次要來挑戰常用的8 Beats節奏型態（Rhythm Pattern）。當你聽到自己敲出來的鼓聲，能感受"打鼓真快樂！太酷了！"的驚嘆，通常就在能打出本週這種8 Beats節奏的時刻。左手將小鼓維持固定的2、4拍打法，並利用大鼓在各拍點的加入讓節奏產生變化。

四 Rock Beats的基本節奏型態1

VIDEO 0:43~ ♩=90

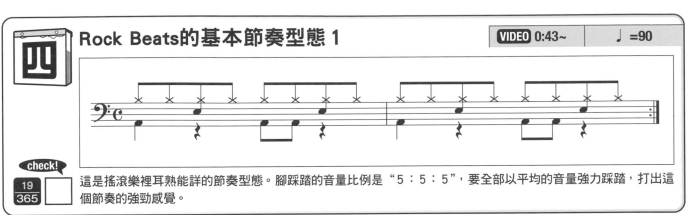

check!
19
365

這是搖滾樂裡耳熟能詳的節奏型態。腳踩踏的音量比例是"5：5：5"，要全部以平均的音量強力踩踏，打出這個節奏的強勁感覺。

五 Rock Beats的基本節奏型態2

VIDEO 0:54~ ♩=90

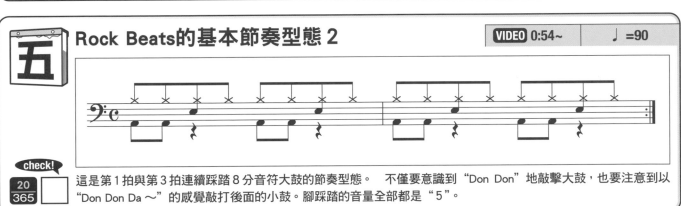

check!
20
365

這是第1拍與第3拍連續踩踏8分音符大鼓的節奏型態。　不僅要意識到"Don Don"地敲擊大鼓，也要注意到以"Don Don Da～"的感覺敲打後面的小鼓。腳踩踏的音量全部都是"5"。

六 Rock Beats的基本節奏型態3

VIDEO 1:05~ ♩=90

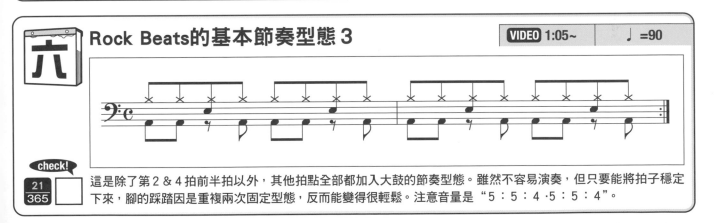

check!
21
365

這是除了第2＆4拍前半拍以外，其他拍點全部都加入大鼓的節奏型態。雖然不容易演奏，但只要能將拍子穩定下來，腳的踩踏因是重複兩次固定型態，反而能變得很輕鬆。注意音量是"5：5：4·5：5：4"。

日 | 因為簡單所以更深奧！

　8 Beats 的基本節奏型態非常簡單。節奏感不錯的人，從開始學習打鼓之後，可能只要5分鐘，就能輕而易舉地上手。但是絕對不是任何人都可以輕易達到"好酷！"或是"好厲害！"的程度。不能純粹只依照樂譜照章行事敲擊，要將所演奏的節拍、表情、音色、音量還有節奏的穩定感等鉅細靡遺地掌握好，可是必須擁有一定知識與經驗才能得以完成的深奧世界。在每一天的練習裡，掌控大鼓音量比例也是其中一項重要課題。依各種節奏型態，並想像貝士手彈奏時的旋律律動模樣，是能讓樂譜上的強弱與音樂性的氣氛相互連結地更緊密。但是這並非唯一的正解。根據樂曲情緒與演奏場合，8 Beats 節奏仍有許多變化的可能性，你必須多多聆聽各個鼓手的演奏，努力學習，累積自我實力，即使是單一種節奏型態，也要學會以各種不同的音色變化來敲打。假使你有喜愛的鼓手，就徹底研究該鼓手敲擊的8 Beats 打法吧！

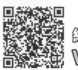

學習節奏型態 挑戰 8 Beats 必修節奏型態！2

出現許多休止符的基本 8 Beats 樂句

每日敲擊！

VIDEO 0:00~ ♩=90

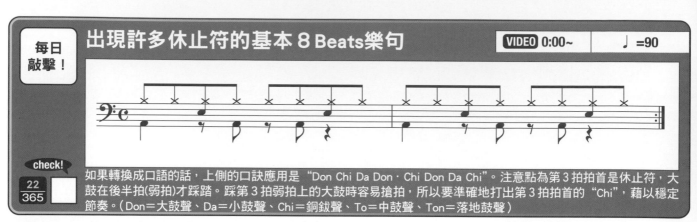

check!
22/365

如果轉換成口語的話，上側的口訣應用是 "Don Chi Da Don‧Chi Don Da Chi"。注意點為第 3 拍拍首是休止符，大鼓在後半拍(弱拍)才踩踏。踩第 3 拍弱拍上的大鼓時容易搶拍，所以要準確地打出第 3 拍拍首的 "Chi"，藉以穩定節奏。（Don＝大鼓聲、Da＝小鼓聲、Chi＝銅鈸聲、To＝中鼓聲、Ton＝落地鼓聲）

困難休止符的 8 Beats 節奏

VIDEO 0:11~ ♩=90

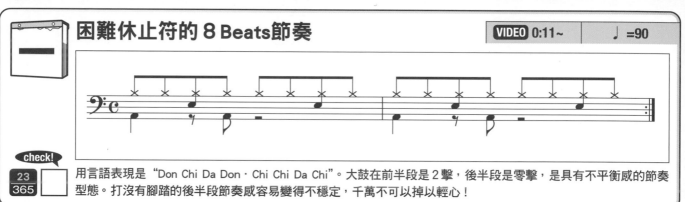

check!
23/365

用言語表現是 "Don Chi Da Don‧Chi Chi Da Chi"。大鼓在前半段是 2 擊，後半段是零擊，是具有不平衡感的節奏型態。打沒有腳踏的後半段節奏感容易變得不穩定，千萬不可以掉以輕心！

腳踩踏數較少的 8 Beats 節奏型態之 1

VIDEO 0:22~ ♩=90

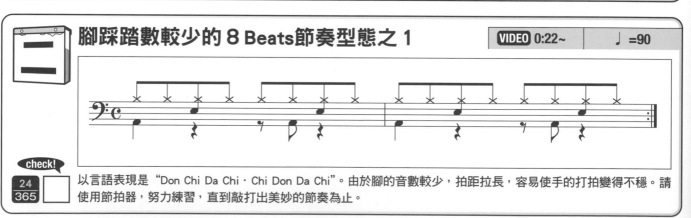

check!
24/365

以言語表現是 "Don Chi Da Chi‧Chi Don Da Chi"。由於腳的音數較少，拍距拉長，容易使手的打拍變得不穩。請使用節拍器，努力練習，直到敲打出美妙的節奏為止。

腳踩踏數較少的 8 Beats 節奏型態之 2

VIDEO 0:33~ ♩=90

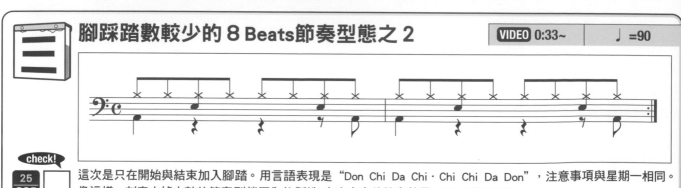

check!
25/365

這次是只在開始與結束加入腳踏。用言語表現是 "Don Chi Da Chi‧Chi Chi Da Don"，注意事項與星期一相同。像這樣，刻意去掉大鼓的節奏型態因為能製造 出人意表的節奏效果，因而變得有趣。

承接上週，繼續挑戰8 Beats吧！與上星期一樣，手的打擊方式仍然相同，只有腳的節奏型態加上變化。比起上週的內容，最大的差異是踩踏動作使用了更大量的8分音符，尤其是第3拍的拍首，腳部不踩變成休止符，也增加了練習的困難度。這是非常重要的曲風（Style），請確實努力練習。

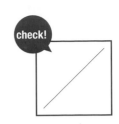

四　大鼓持續在弱拍上踩踏的節奏型態 1

VIDEO 0:44~　♩=90

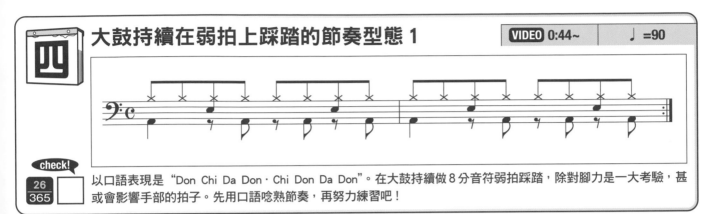

check!
26/365

以口語表現是 "Don Chi Da Don · Chi Don Da Don"。在大鼓持續做8分音符弱拍踩踏，除對腳力是一大考驗，甚或會影響手部的拍子。先用口語唸熟節奏，再努力練習吧！

五　大鼓持續在弱拍上踩踏的節奏型態 2

VIDEO 0:56~　♩=90

check!
27/365

以言語表現是 "Don Don Da Don · Chi Don Da Don"。是以星期四的節奏型態為基礎，在第1拍弱拍上再加入大鼓的踩踏練習，練習重點落在右腳動作。從第4拍開始到次小節第1拍的時候，右腳變成連3擊，節拍容易變得過快而混亂，必須特別留意！

六　出現許多休止符的 8 Beats綜合練習

VIDEO 1:08~　♩=90

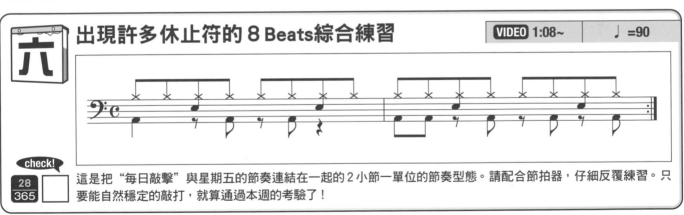

check!
28/365

這是把 "每日敲擊" 與星期五的節奏連結在一起的2小節一單位的節奏型態。請配合節拍器，仔細反覆練習。只要能自然穩定的敲打，就算通過本週的考驗了！

日　隨時以整個鼓組的概念來意識節奏型態！

　　雖連續2週都是以腳的踩踏為重點的節奏型態練習，但是卻要隨時以整個鼓組"的概念來意識所練習的節奏型態是否打的好或壞。因為進到聽眾耳裡的鼓聲通常是整個鼓組的聲音，所以單憑大鼓踩踏的好壞是不足以做為節奏律動是否做好了的評斷。尤其是大鼓與小鼓的搭配是否完美非常重要！以星期五的練習內容譜例 a 為例，聽眾要聽到是大鼓與小鼓的組合（譜例 b）做為你是否打擊出完美節奏的評定標準。即使腳能完美踩踏，但是手腳之間的搭配不協調，就會被認定為 "鼓技不好"。所以別將這兩週的練習單純當作是 "腳的練習"，而得抱持著 "以整體鼓組敲打節奏" 的想法來演奏。

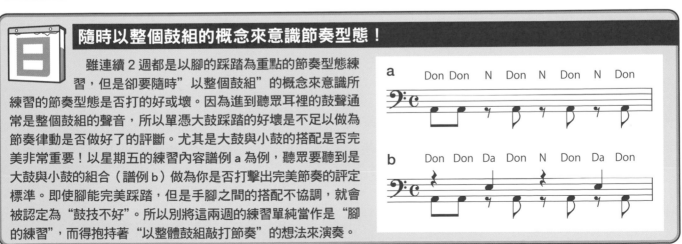

第 5 週

必修過門 8分音符系的節奏與過門

每日敲擊！

8分音符系過門的必修樂句

`VIDEO 0:00~`　　♩=90

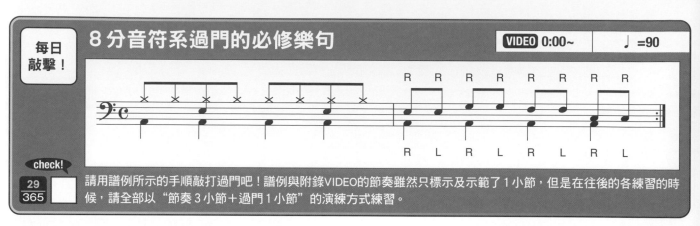

check!

29/365　請用譜例所示的手順敲打過門吧！譜例與附錄VIDEO的節奏雖然只標示及示範了1小節，但是在往後的各練習的時候，請全部以"節奏3小節＋過門1小節"的演練方式練習。

雙手同時敲擊的2拍過門

`VIDEO 0:11~`　　♩=90

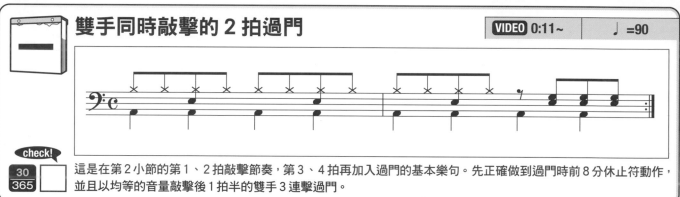

check!

30/365　這是在第2小節的第1、2拍敲擊節奏，第3、4拍再加入過門的基本樂句。先正確做到過門時前8分休止符動作，並且以均等的音量敲擊後1拍半的雙手3連擊過門。

雙手同時敲擊的4拍過門

`VIDEO 0:22~`　　♩=90

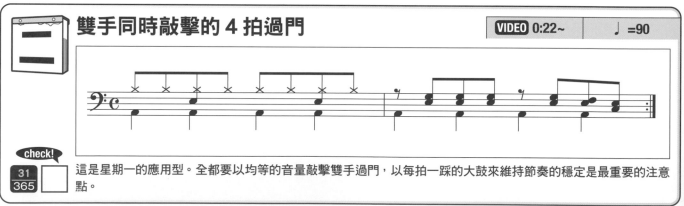

check!

31/365　這是星期一的應用型。全都要以均等的音量敲擊雙手過門，以每拍一踩的大鼓來維持節奏的穩定是最重要的注意點。

1小節過門的基本練習1

`VIDEO 0:33~`　　♩=90

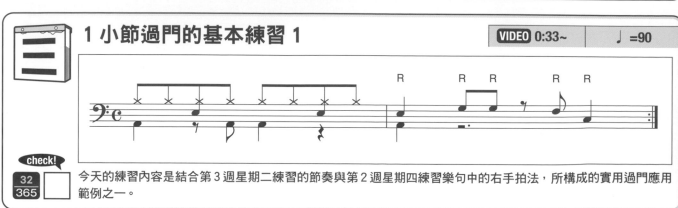

check!

32/365　今天的練習內容是結合第3週星期二練習的節奏與第2週星期四練習樂句中的右手拍法，所構成的實用過門應用範例之一。

365日的鼓技練習計劃

就字義而言，過門＝Fill-in是指"填補（空間等）"之意。當作音樂術語使用時，則是在樂曲段落間做填補空隙的樂句或拍法。這裡組合了到上週為止所練習過的所有8 Beats節奏當作Fill-in技術的入門練習，請試著熟悉並予以掌控它們吧！

1 小節過門的基本練習 2

VIDEO 0:44~ ♩=90

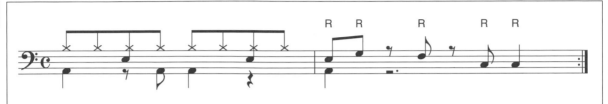

check! 33/365

今天的內容結合第3週星期二練習的節奏與第2週星期五練習樂句中的右手拍法，把過門的鼓件擴展至2個中鼓。讓鼓友瞭解，如何利用各鼓件的音色，創造出具有音樂性的鼓聲。

使用了漸強（Crescendo）的過門 1

VIDEO 0:55~ ♩=90

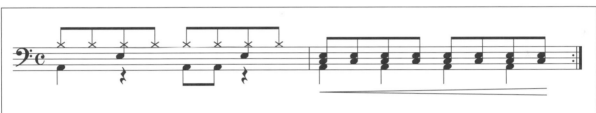

check! 34/365

這是使用漸強（Crescendo＝聲音逐漸變強）技巧的樂句。必須注意過門的第1擊是以較弱的音量做為開始，如果無法先小聲敲出鼓聲，就無法與後續漸次轉強的鼓聲產生較大的反差。

使用了漸強（Crescendo）的過門 2

VIDEO 1:06~ ♩=90

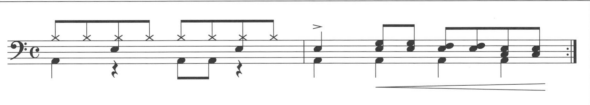

check! 35/365

這是剛開始敲擊1次重音之後，馬上降低音量，之後漸次加強鼓聲音量的過門練習。這個練習的關鍵在，擊出第1擊的重音後，要將鼓棒放在較低的位置打擊，然後再逐漸加重敲擊力道。

培養 4 小節的感覺！

在"每日敲擊"曾經說明過，希望各位以"節奏3小節＋過門1小節"，總計4小節的形式來進行各週的節奏＆過門練習。這種以"4"（以及4的倍數）為一樂句單位的感覺是流行音樂的鼓擊編曲時的基本觀念，因其與"和弦行進"編曲有一體兩面的密切關係。假使不瞭解流行音樂和弦樂句編曲觀念的人，可以嘗試回想童謠"小蜜蜂"，歌詞中，"來做工"以及工作與味濃中的"濃"這兩小節就是在歌曲的第4小節與第8小節，這就是以每4小節為和弦行進樂句單位的典型範例。當鼓手加入過門之後，這2個有Fill-in的小節就成為分辨兩個樂句串接的明顯表徵。請一邊暗自唱著"小蜜蜂"童謠，一邊努力練習每天的樂句，培養4小節為一練習單位（或樂句）的感覺吧！

必修過門

強化技巧 挑戰16分音符的基本樂句！

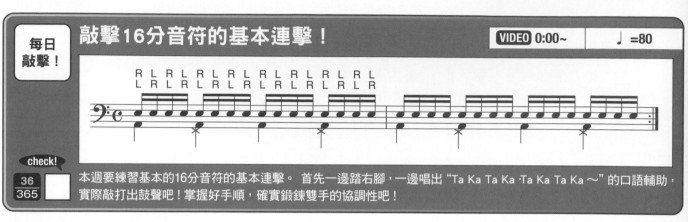

每日敲擊！ 敲擊16分音符的基本連擊！　VIDEO 0:00~　♩=80

check! 36/365　本週要練習基本的16分音符的基本連擊。 首先一邊踏右腳，一邊唱出 "Ta Ka Ta Ka ·Ta Ka Ta Ka ～" 的口語輔助，實際敲打出鼓聲吧！掌握好手順，確實鍛鍊雙手的協調性吧！

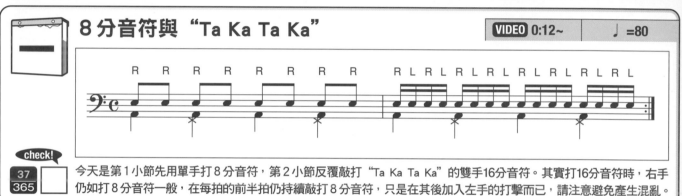

8分音符與 "Ta Ka Ta Ka"　VIDEO 0:12~　♩=80

check! 37/365　今天是第1小節先用單手打8分音符，第2小節反覆敲打 "Ta Ka Ta Ka" 的雙手16分音符。其實打16分音符時，右手仍如打8分音符一般，在每拍的前半拍仍持續敲打8分音符，只是在其後加入左手的打擊而已，請注意避免產生混亂。

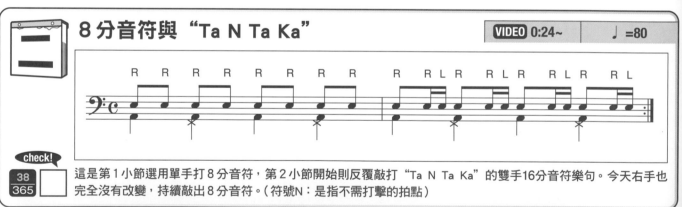

8分音符與 "Ta N Ta Ka"　VIDEO 0:24~　♩=80

check! 38/365　這是第1小節選用單手打8分音符，第2小節開始則反覆敲打 "Ta N Ta Ka" 的雙手16分音符樂句。今天右手也完全沒有改變，持續敲出8分音符。（符號N：是指不需打擊的拍點）

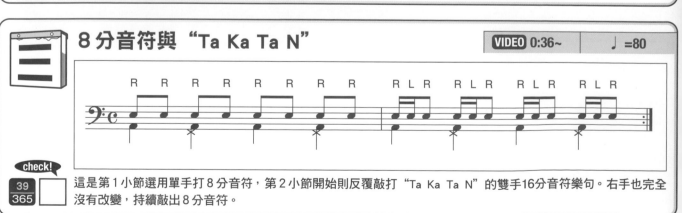

8分音符與 "Ta Ka Ta N"　VIDEO 0:36~　♩=80

check! 39/365　這是第1小節選用單手打8分音符，第2小節開始則反覆敲打 "Ta Ka Ta N" 的雙手16分音符樂句。右手也完全沒有改變，持續敲出8分音符。

365日的鼓技練習計劃

只要能掌握16分音符的基本拍法，就可以大幅提高演奏模式的廣度。本週要練習的是 "Ta Ka Ta Ka"、"Ta N Ta Ka"、"Ta Ka Ta N" 等3種拍法。如譜例所示，不僅包括手部練習，腳也要維持住穩定的4分音符踩踏。

16分音符樂句的2小節節奏型態練習1

VIDEO 0:48~　　♩=80

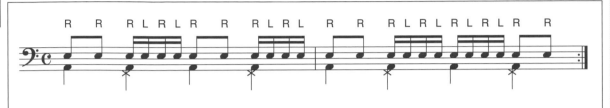

check!
40/365 ☐
從今天開始挑戰以每2小節為一節奏類型的樂句！使用了星期一中所練習過的8分音符與 "Ta Ka Ta Ka" 的混合拍法。

16分音符樂句的2小節節奏型態練習2

VIDEO 1:00~　　♩=80

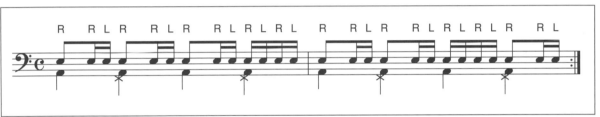

check!
41/365 ☐
這是組合星期二的 "Ta N Ta Ka" 以及 "Ta Ka Ta Ka" 兩種拍法的混合節奏，目標是達到瞬間判斷這二種拍法，流暢地在兩者間自在地敲擊。

16分音符樂句的2小節節奏型態練習3

VIDEO 1:12~　　♩=80

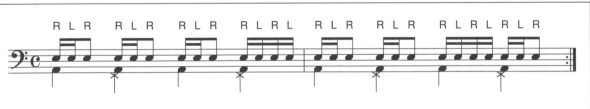

check!
42/365 ☐
今天要練習的是流暢地變換星期三的 "Ta Ka Ta N" 以及 "Ta Ka Ta Ka" 的兩種拍法。這裡經常會發生Ta Ka Ta N中的 "Ta N" 拍值變短，造成拍子過快的搶拍情況，請注意小心！

訓練慣用手的另一手 !!

對於右撇子而言，左手無法寫出與右手一樣好看的字體，但是演奏16分音符的時候，卻需要擁有 "右左相等" 的打擊能力。只以右手敲打出穩定的8分音符節奏是比較輕鬆；相對地，加入了另一手敲打16分音符弱拍確實比較困難。因此本週的目標是，克服上述難點，確實學會互調左右手順後，仍能打出音色及拍子都穩定、精準的技能。因即使提示自己要左右均等敲打，卻可能發現左右手的動作仍是不平衡的狀態。所以建議各位在採取 "面對鏡子，以確認雙手動作是否平衡" 的練習方法時，務必仔細檢視打鼓時的手臂高度、揮動鼓棒的方法、舉起鼓棒的位置等。另外，在 "每日敲擊" 裡說明過，也要練習對調起始拍點的手順，久了後應可以獲得不錯的成績。假如是右撇子，就先從左手為起拍的開始，左撇子就從右手為起拍開始來訓練，這樣更能提高整體的穩定感。

強化技巧

第 **7** 週

線上影音
VIDEO TRACK **07**

必修過門 8分&16分音符的過門

每日敲擊！

8 Beats·節奏&過門的基本樂句

VIDEO 0:00~ | ♩=90

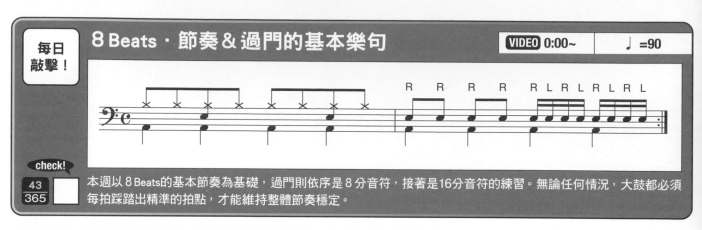

check!

43/365 本週以 8 Beats 的基本節奏為基礎，過門則依序是 8 分音符，接著是 16 分音符的練習。無論任何情況，大鼓都必須每拍踩踏出精準的拍點，才能維持整體節奏穩定。

2 拍過門與中鼓（Tom Tom）的移動 1

VIDEO 0:11~ | ♩=90

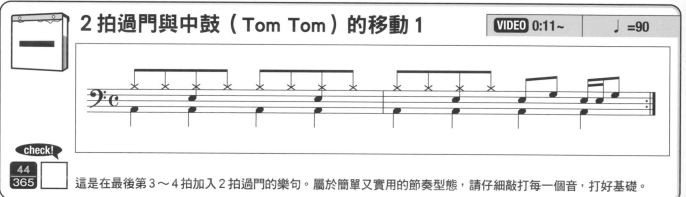

check!

44/365 這是在最後第 3～4 拍加入 2 拍過門的樂句。屬於簡單又實用的節奏型態，請仔細敲打每一個音，打好基礎。

在中鼓（Tom Tom）與落地鼓間移動

VIDEO 0:22~ | ♩=90

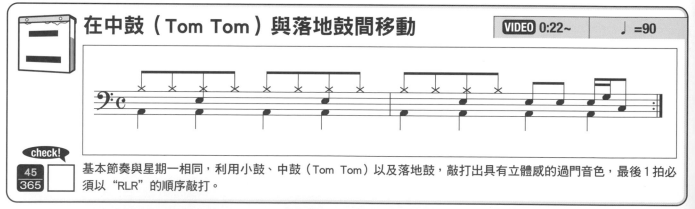

check!

45/365 基本節奏與星期一相同，利用小鼓、中鼓（Tom Tom）以及落地鼓，敲打出具有立體感的過門音色，最後 1 拍必須以 "RLR" 的順序敲打。

2 拍過門與中鼓（Tom Tom）的移動 2

VIDEO 0:34~ | ♩=90

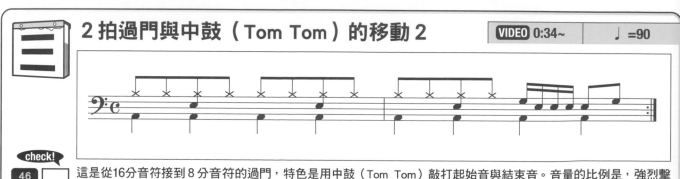

check!

46/365 這是從16分音符接到 8 分音符的過門，特色是用中鼓（Tom Tom）敲打起始音與結束音。音量的比例是，強烈擊出中鼓（Tom Tom）的 2 擊，稍微降低夾在中鼓（Tom Tom）間的小鼓音量，就能打出好聽的鼓聲變化。

　利用上週練習過的16分音符各種拍法，以及之前練習過的 8 Beats節奏，來學會非常實用的節奏＆過門樂句。希望各位以各個譜例重複 3 次第 1 小節的內容，接著在第 4 小節再加入過門小節的方式來練習。

四　4 拍過門的基本練習 1

VIDEO 0:45~　　♩=90

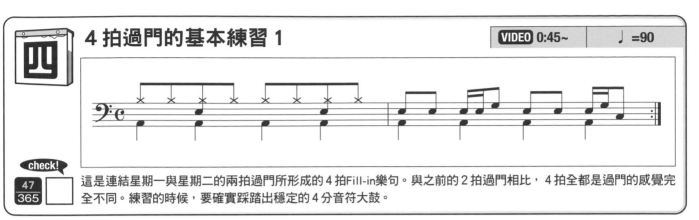

check!
47/365

這是連結星期一與星期二的兩拍過門所形成的 4 拍Fill-in樂句。與之前的 2 拍過門相比，4 拍全都是過門的感覺完全不同。練習的時候，要確實踩踏出穩定的 4 分音符大鼓。

五　4 拍過門的基本練習 2

VIDEO 0:56~　　♩=90

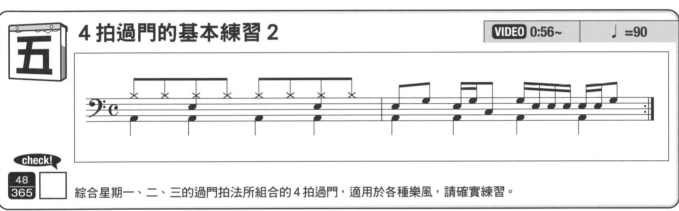

check!
48/365

綜合星期一、二、三的過門拍法所組合的 4 拍過門，適用於各種樂風，請確實練習。

六　4 拍過門的應用型

VIDEO 1:07~　　♩=90

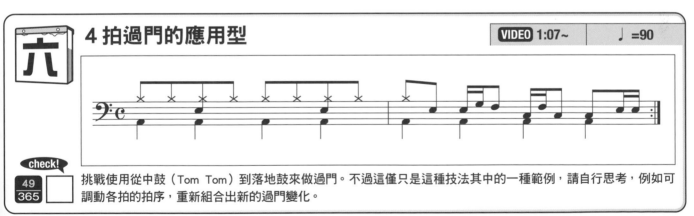

check!
49/365

挑戰使用從中鼓（Tom Tom）到落地鼓來做過門。不過這僅只是這種技法其中的一種範例，請自行思考，例如可調動各拍的拍序，重新組合出新的過門變化。

日　留意過門之前的音 !!

　　在展開本週的練習之前，有項重要的注意事項，那就是 "留意過門之前" 的音。有些鼓手在演奏過門時，經常發生突然搶拍，使得節奏變得凌亂。那是人在腦海中想著 "等一下就是過門了！" 時，容易因內心產生焦慮，就把過門前的音打亂了。以星期一的樂句為例，就很容易將第二拍後半拍打點的拍值變短。由於沒有精準掌握住 Fill in 開始前一音的打點拍值，就造成搶拍的情況。打這個拍點時，務必留意！

↓要注意這個音的拍值不能變短！

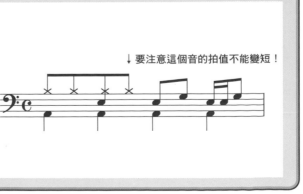

必修過門

學習節奏型態　嘗試用16分音符增加節奏的廣度！

每日敲擊！

16 Beats節奏的基本節奏型態

VIDEO 0:00~ ♩=90

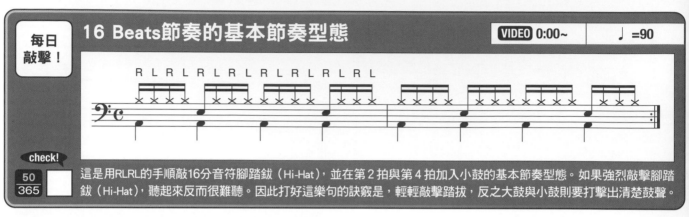

check!

50/365

這是用RLRL的手順敲16分音符腳踏鈸（Hi-Hat），並在第2拍與第4拍加入小鼓的基本節奏型態。如果強烈敲擊腳踏鈸（Hi-Hat），聽起來反而很難聽。因此打好這樂句的訣竅是，輕輕敲擊踏拔，反之大鼓與小鼓則要打擊出清楚鼓聲。

鞏固基本節奏型態的基礎練習

VIDEO 0:10~ ♩=90

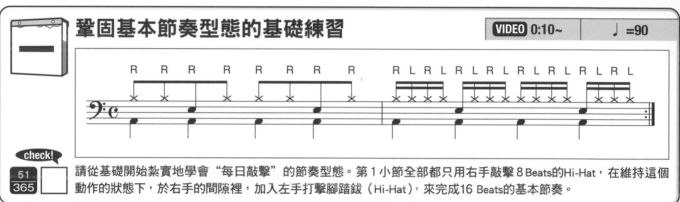

check!

51/365

請從基礎開始紮實地學會"每日敲擊"的節奏型態。第1小節全部都只用右手敲擊8 Beats的Hi-Hat，在維持這個動作的狀態下，於右手的間隙裡，加入左手打擊腳踏鈸（Hi-Hat），來完成16 Beats的基本節奏。

應用了"Ta N Ta Ka"的節奏

VIDEO 0:21~ ♩=90

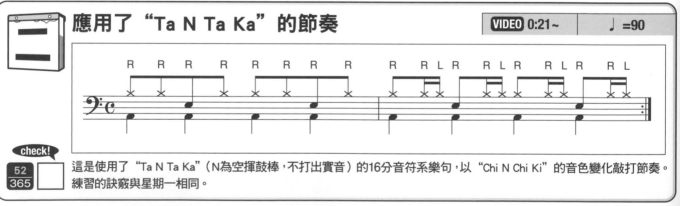

check!

52/365

這是使用了"Ta N Ta Ka"（N為空揮鼓棒，不打出實音）的16分音符系樂句，以"Chi N Chi Ki"的音色變化敲打節奏。練習的訣竅與星期一相同。

應用了"Ta Ka Ta N"的節奏

VIDEO 0:32~ ♩=90

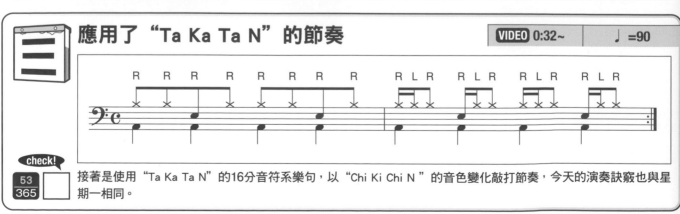

check!

53/365

接著是使用"Ta Ka Ta N"的16分音符系樂句，以"Chi Ki Chi N"的音色變化敲打節奏，今天的演奏訣竅也與星期一相同。

本週是把第6週學過的16分音符拍法應用在節奏型態（Rhythm Pattern）上。這次要達成的目標是，利用雙手的密集敲打腳踏鈸（Hi-Hat），然後用沉穩的大鼓和小鼓創造出更具廣度的節奏。這是靈魂樂、放克系樂曲的常用曲風（Style），而且也常將其運用在流行音樂裡，所以務必確實學會這項基本技巧。

四 16 Beats的節奏變化 1

VIDEO 0:43~ ♩=90

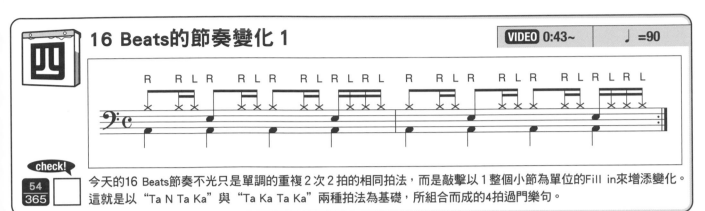

check!
54/365

今天的16 Beats節奏不光只是單調的重複2次2拍的相同拍法，而是敲擊以1整個小節為單位的Fill in來增添變化。這就是以 "Ta N Ta Ka" 與 "Ta Ka Ta Ka" 兩種拍法為基礎，所組合而成的4拍過門樂句。

五 16 Beats的節奏變化 2

VIDEO 0:55~ ♩=90

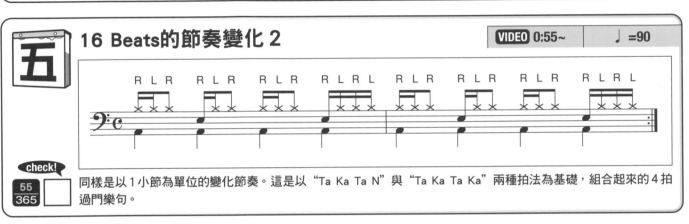

check!
55/365

同樣是以1小節為單位的變化節奏。這是以 "Ta Ka Ta N" 與 "Ta Ka Ta Ka" 兩種拍法為基礎，組合起來的4拍過門樂句。

六 16 Beats的節奏變化 3

VIDEO 1:05~ ♩=90

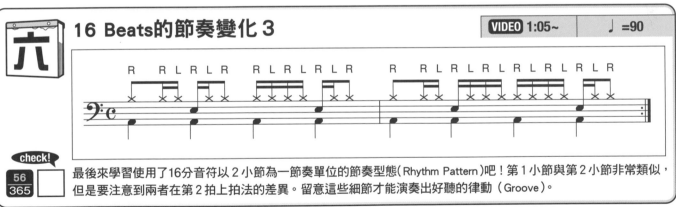

check!
56/365

最後來學習使用了16分音符以2小節為一節奏單位的節奏型態(Rhythm Pattern)吧！第1小節與第2小節非常類似，但是要注意到兩者在第2拍上拍法的差異。留意這些細節才能演奏出好聽的律動（Groove）。

日 利用重音提高鼓技等級！

16 Beats 節奏可以利用重音的加入以提高演奏的技巧層次。基本手法請參考譜例 a，在 "每日敲擊" 樂句的每拍第一拍點加入重音。如此一來，即使是密集的打擊中，也可以 "看見" 拍子的高低輪廓，無論聽起來或是敲擊時都會感受到極具音色的渲染力。另外更高級的演奏方式如譜例 b，藉由這樣的重音加入，可以產生不同氣氛的律動（Groove）。反之，完全不加重音的機械式氣氛也很有趣。請依例自己嘗試製造出各種不同的音色變化！

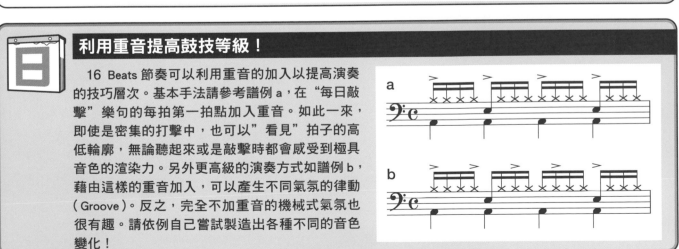

學習節奏型態

學習節奏型態 挑戰 8 分與16分音符混用的節奏！

| 每日敲擊！ | 嘗試在第 2 拍加入16分音符拍點 | VIDEO 0:00~ | ♩=95 |

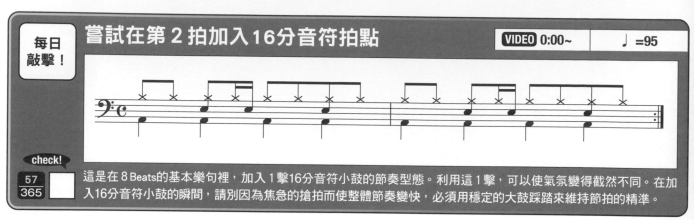

check!

57/365 ☐ 這是在 8 Beats的基本樂句裡，加入 1 擊16分音符小鼓的節奏型態。利用這 1 擊，可以使氣氛變得截然不同。在加入16分音符小鼓的瞬間，請別因為焦急的搶拍而使整體節奏變快，必須用穩定的大鼓踩踏來維持節拍的精準。

變化大鼓節奏型態的應用型 1

| | | VIDEO 0:10~ | ♩=95 |

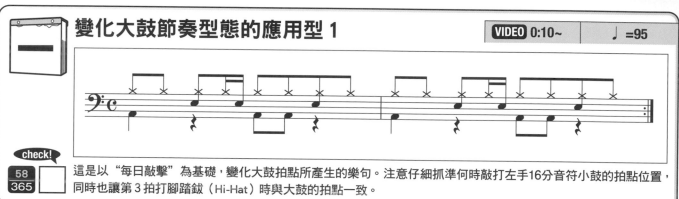

check!

58/365 ☐ 這是以 "每日敲擊" 為基礎，變化大鼓拍點所產生的樂句。注意仔細抓準何時敲打左手16分音符小鼓的拍點位置，同時也讓第 3 拍打腳踏鈸（Hi-Hat）時與大鼓的拍點一致。

變化大鼓節奏型態的應用型 2

| | | VIDEO 0:21~ | ♩=95 |

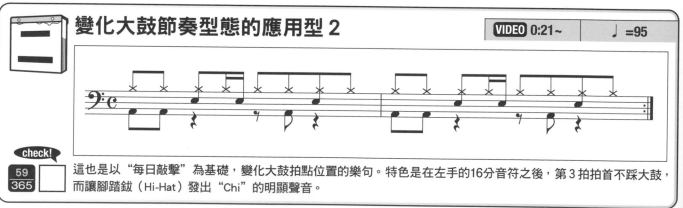

check!

59/365 ☐ 這也是以 "每日敲擊" 為基礎，變化大鼓拍點位置的樂句。特色是在左手的16分音符之後，第 3 拍拍首不踩大鼓，而讓腳踏鈸（Hi-Hat）發出 "Chi" 的明顯聲音。

在第 3 拍加入16分音符

| | | VIDEO 0:31~ | ♩=95 |

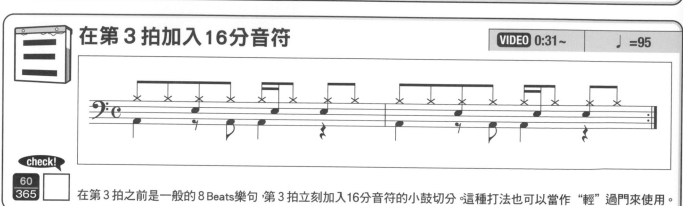

check!

60/365 ☐ 在第 3 拍之前是一般的 8 Beats樂句，第 3 拍立刻加入16分音符的小鼓切分。這種打法也可以當作 "輕" 過門來使用。

365日的鼓技練習計劃

第 9 週

在此之前，都是把"8 Beats節奏"與"16 Beats節奏"分開練習，這次來挑戰混合兩者的節奏吧！在爵士鼓的節奏型態中，通稱這樣的技法為"Shake"，並廣泛應用在各種音樂型態中，請務必確實學會。

四　挑戰複合節奏型態 1

VIDEO 0:42~　♩=95

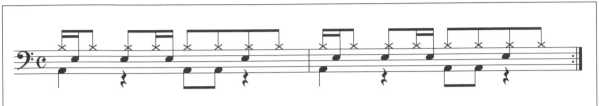

check!
61/365

這是在第1～2拍加入16分音符小鼓打點，第3～4拍是8分音符的樂句。在彰顯前半段的熱鬧氣氛與後半段的沉穩風格形成對比的同時，維持拍子的精準更是重要。

五　挑戰複合節奏型態 2

VIDEO 0:53~　♩=95

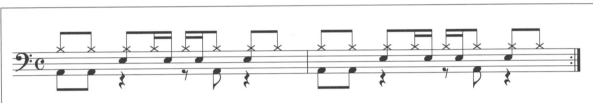

check!
62/365

這是在第2～3拍上連續使用16分音符小鼓打點的樂句。這是極為常用的節奏型態，請確實進行練習。從第2拍後半拍開始，連續"Chi Ta · Chi Ta"的切分拍法也要耐心敲擊，不要慌張。

六　挑戰複合節奏型態 3

VIDEO 1:03~　♩=95

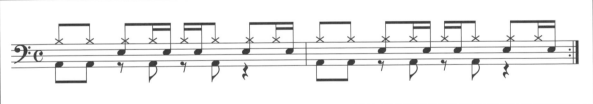

check!
63/365

最後是第2～4拍都加入16分音符小鼓的節奏型態。比較困難的地方是第2拍弱拍的大鼓，初學者一開始很容易抓不穩拍子，請抱持著敏銳的拍感進行練習！

日　也要注意 16 分音符的強弱！

本週是以先記住各個節奏型態為目標，所以沒有特別標記小鼓要打重音，不過這也是一項很關鍵的打擊重點。 一般而言，在第 2 & 4 拍強烈敲擊小鼓，其他拍點打擊力量小些，就可以產生節奏的強弱對比（譜例 a）。此外，也可以如譜例 b，把 16分音符的小鼓用較弱的力道打出 Ghost Note 的技法（請參見 P94 的解說），或者維持如星期五中的譜例，全部的小鼓都平均敲擊。在學會練習基本的敲擊型態之後，也可以藉由這樣（加入 Ghost Note 或重音）的練習方式，來提高自己的節奏能力！

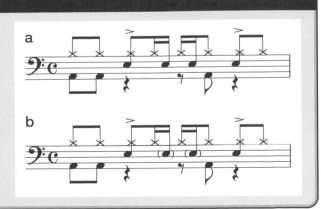

線上影音
VIDEO TRACK 10

強化技巧 **全神貫注在三連音的基本技巧！**

| 每日敲擊！ | **4分音符與三連音** | VIDEO 0:00~ | ♩=90 |

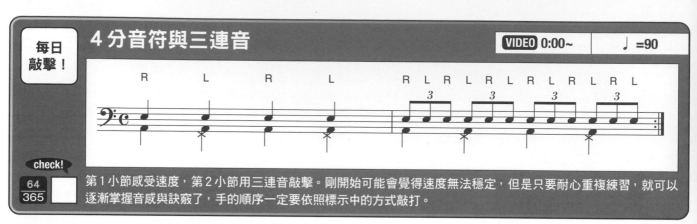

check!

64/365 □ 第1小節感受速度，第2小節用三連音敲擊。剛開始可能會覺得速度無法穩定，但是只要耐心重複練習，就可以逐漸掌握音感與訣竅了，手的順序一定要依照標示中的方式敲打。

在第4拍敲擊三連音 | VIDEO 0:11~ | ♩=90 |

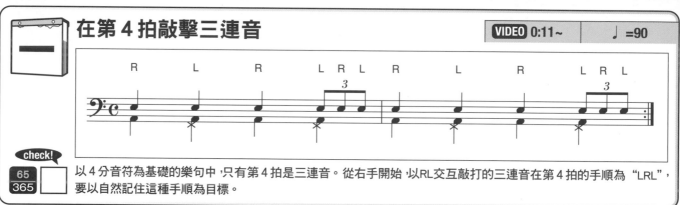

check!

65/365 □ 以4分音符為基礎的樂句中，只有第4拍是三連音。從右手開始，以RL交互敲打的三連音在第4拍的手順為"LRL"，要以自然記住這種手順為目標。

在第3拍敲擊三連音 | VIDEO 0:22~ | ♩=90 |

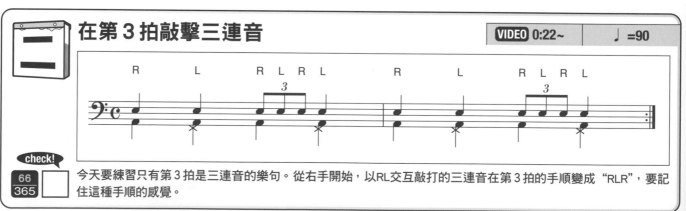

check!

66/365 □ 今天要練習只有第3拍是三連音的樂句。從右手開始，以RL交互敲打的三連音在第3拍的手順變成"RLR"，要記住這種手順的感覺。

在第2拍與第4拍敲擊三連音 | VIDEO 0:33~ | ♩=90 |

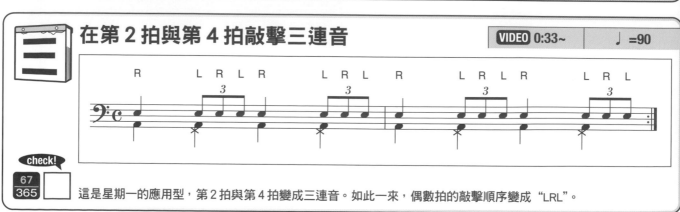

check!

67/365 □ 這是星期一的應用型，第2拍與第4拍變成三連音。如此一來，偶數拍的敲擊順序變成"LRL"。

365日的鼓技練習計劃

從這週開始要挑戰"三連音"。與8分音符或16分音符一樣,三連音也是必須學習的音符。只不過與"8"或"16"等偶數音符相比,這種"3"的奇數音符要習慣敲擊的手順並不容易。千萬別心急,確實學會每天的練習,打好紮實的基礎!

在第1拍與第3拍敲擊三連音

VIDEO 0:45~ ♩=90

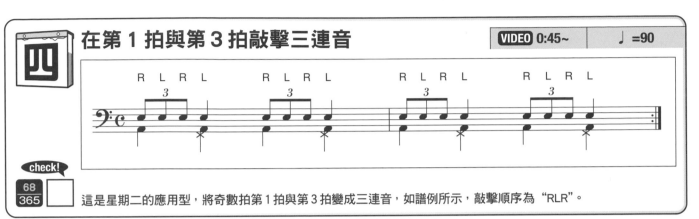

check! 68/365
這是星期二的應用型,將奇數拍第1拍與第3拍變成三連音,如譜例所示,敲擊順序為"RLR"。

在第2拍與第3拍敲擊三連音

VIDEO 0:55~ ♩=90

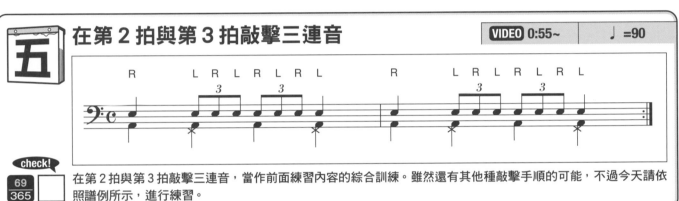

check! 69/365
在第2拍與第3拍敲擊三連音,當作前面練習內容的綜合訓練。雖然還有其他種敲擊手順的可能,不過今天請依照譜例所示,進行練習。

用三連音敲擊第3拍以外的部分

VIDEO 1:07~ ♩=90

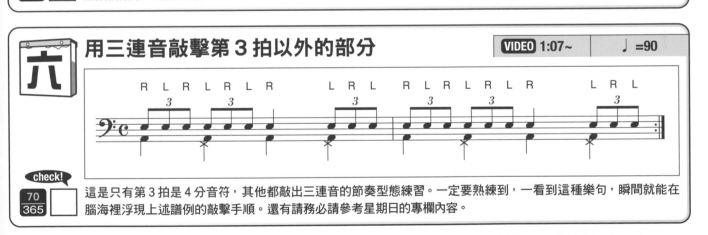

check! 70/365
這是只有第3拍是4分音符,其他都敲出三連音的節奏型態練習。一定要熟練到,一看到這種樂句,瞬間就能在腦海裡浮現上述譜例的敲擊手順。還有請務必請參考星期日的專欄內容。

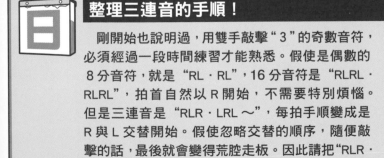

整理三連音的手順!

剛開始也說明過,用雙手敲擊"3"的奇數音符,必須經過一段時間練習才能熟悉。假使是偶數的8分音符,就是"RL・RL",16分音符是"RLRL・RLRL",拍首自然以R開始,不需要特別煩惱。但是三連音是"RLR・LRL～",每拍手順變成是R與L交替開始。假使忽略交替的順序,隨便敲擊的話,最後就會變得荒腔走板。因此請把"RLR・LRL・RLR・LRL"當作三連音的基本手順,先學會"現在應該使用哪隻手打擊?"的直覺。這次的"每日敲擊"樂句是所有三連音打法的基礎,而每天練習的三連音樂句,也必須當作磨練判斷手順能力的練習。請遵守前面所學的手順觀念,假使忽略這點,隨便敲擊的話,學習效果也會降低。

強化技巧

學習節奏型態 **挑戰三連音節奏的基本技巧！**

三連音節奏的基本節奏型態 1

| 每日敲擊！ | VIDEO 0:00~ | ♩ =70 |

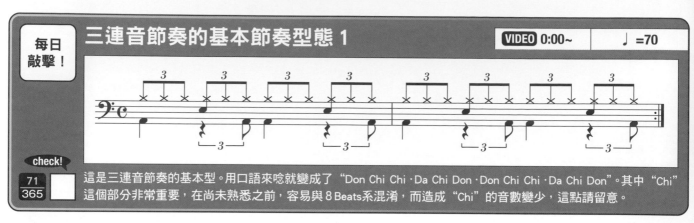

check!

71/365

這是三連音節奏的基本型。用口語來唸就變成了 "Don Chi Chi・Da Chi Don・Don Chi Chi・Da Chi Don"。其中 "Chi" 這個部分非常重要，在尚未熟悉之前，容易與 8 Beats 系混淆，而造成 "Chi" 的音數變少，這點請留意。

三連音節奏的基本節奏型態 2

| VIDEO 0:13~ | ♩ =70 |

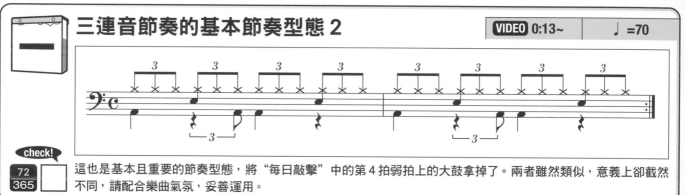

check!

72/365

這也是基本且重要的節奏型態，將 "每日敲擊" 中的第 4 拍弱拍上的大鼓拿掉了。兩者雖然類似，意義上卻截然不同，請配合樂曲氣氛，妥善運用。

大鼓的變化型 1

| VIDEO 0:27~ | ♩ =70 |

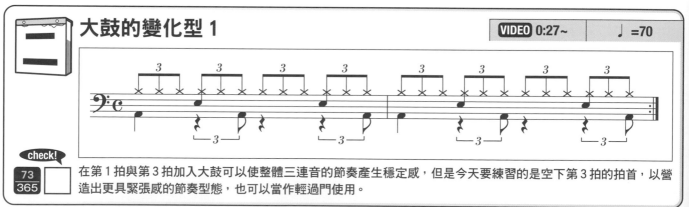

check!

73/365

在第 1 拍與第 3 拍加入大鼓可以使整體三連音的節奏產生穩定感，但是今天要練習的是空下第 3 拍的拍首，以營造出更具緊張感的節奏型態，也可以當作輕過門使用。

大鼓的變化型 2

| VIDEO 0:41~ | ♩ =70 |

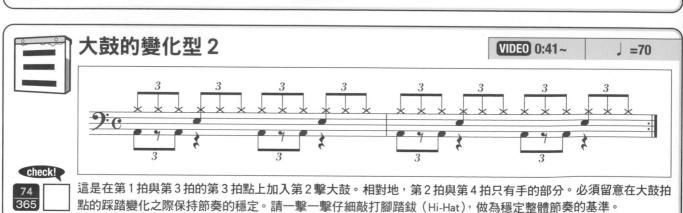

check!

74/365

這是在第 1 拍與第 3 拍的第 3 拍點上加入第 2 擊大鼓。相對地，第 2 拍與第 4 拍只有手的部分。必須留意在大鼓拍點的踩踏變化之際保持節奏的穩定。請一擊一擊仔細敲打腳踏鈸（Hi-Hat），做為穩定整體節奏的基準。

365日的鼓技練習計劃

就像 8 分音符衍生出 8 Beats，16 分音符衍生出 16 Beats 的節奏一樣，三連音也有固定的節奏型態（Rhythm Pattern）。本週來挑戰三連音節奏的基本型吧！這是藍調、搖滾甚至演歌等各種音樂風格都會使用的必修節奏。 首要目標是要能敲出穩定而且重拍起伏較大的節拍。

VIDEO 0:55~

四　大鼓的變化型 3

VIDEO 0:55~ ♩ =70

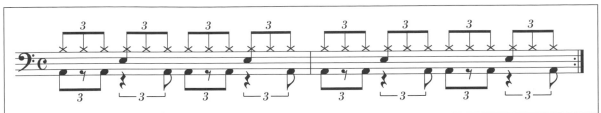

check!

75/365 　這是除了加入小鼓的打點之外，在三連音的強拍與弱拍都加入大鼓的節奏型態。當腳的音數增加時，容易過度急躁，造成節奏凌亂的問題。所以請用平穩的拍準、強力的踩踏來讓大鼓發出鼓聲吧！

五　大鼓的變化型 4

VIDEO 1:09~ ♩ =70

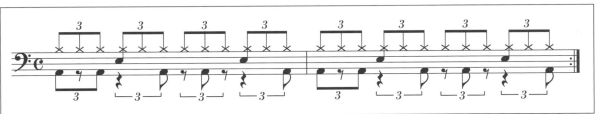

check!

76/365 　第 3 拍出現了至今尚未使用過，在 "三連音的正中間（第二拍點）" 敲擊大鼓的情況。在這裡加入大鼓，可以產生獨特的節奏音色。先實際練習，並且用身體記住鼓聲與打點。

六　大鼓的變化型 5

VIDEO 1:23~ ♩ =70

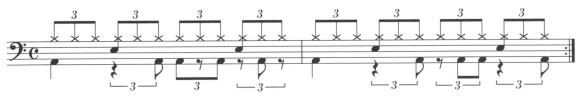

check!

77/365 　今天的練習與其說是節奏型態（Rhythm Pattern），倒不如說是使用手腳，營造過門般的氣氛比較貼切。整合本週以來每天的練習，嘗試演奏像本譜例一樣，隨心所欲地操控大鼓的拍點位置，打出自己所想要表現的節奏來。

日　關於三連音節奏的記譜方式

　即使聽到與譜例 a（＝星期一的節奏型態）幾乎一模一樣的鼓聲，但可能有如以下所述不同的記譜方法。那就是如譜例 b 的 "12 / 8 拍"。可以想成是在 "1 小節中加入 12 個 8 分音符"，與三連音最大的差異是，不需要寫出 "3" 這個數字。取而代之的是，1 拍的感受方法變成 "附點 4 分音符"（請參考譜例 b 的大鼓）。實際的三連音系樂曲裡，有許多人會將之誤植為 12 / 8 拍的樂譜，無論如何，務必要瞭解各拍號（Time Signature）的意義再來做敲擊練習！

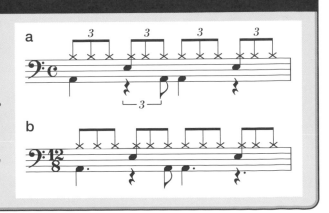

強化技巧 **挑戰三連音＆六連音的基本型！**

| 每日敲擊！ | **掌握三連音＆六連音的基本型** | VIDEO 0:00~ | ♩=70 |

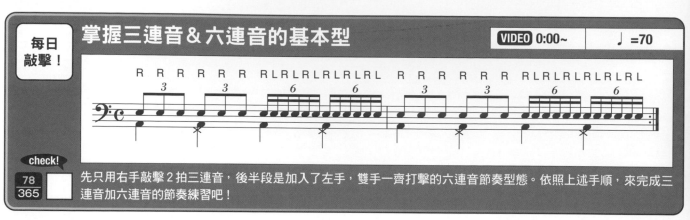

check!
78/365

先只用右手敲擊2拍三連音，後半段是加入了左手，雙手一齊打擊的六連音節奏型態。依照上述手順，來完成三連音加六連音的節奏練習吧！

"Ta N Ta N Ta Ka" 與 "Ta Ka Ta N Ta N" | VIDEO 0:14~ | ♩=70

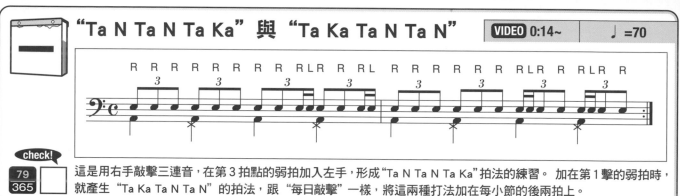

check!
79/365

這是用右手敲擊三連音，在第3拍點的弱拍加入左手，形成"Ta N Ta N Ta Ka"拍法的練習。 加在第1擊的弱拍時，就產生 "Ta Ka Ta N Ta N" 的拍法，跟 "每日敲擊" 一樣，將這兩種打法加在每小節的後兩拍上。

"Ta N Ta Ka Ta N" 與 "Ta Ka Ta N Ta Ka" | VIDEO 0:27~ | ♩=70

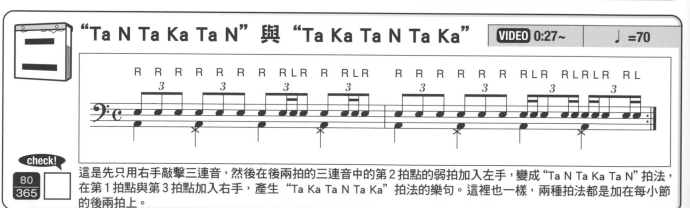

check!
80/365

這是先只用右手敲擊三連音，然後在後兩拍的三連音中的第2拍點的弱拍加入左手，變成"Ta N Ta Ka Ta N"拍法，在第1拍點與第3拍點加入右手，產生 "Ta Ka Ta N Ta Ka" 拍法的樂句。這裡也一樣，兩種拍法都是加在每小節的後兩拍上。

"Ta N Ta Ka Ta Ka" 與 "Ta Ka Ta Ka Ta N" | VIDEO 0:41~ | ♩=70

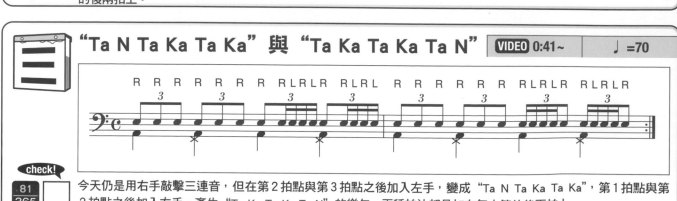

check!
81/365

今天仍是用右手敲擊三連音，但在第2拍點與第3拍點之後加入左手，變成 "Ta N Ta Ka Ta Ka"，第1拍點與第2拍點之後加入左手，產生 "Ta Ka Ta Ka Ta N" 的樂句。兩種拍法都是加在每小節的後兩拍上。

365日的鼓技練習計劃

如同 8 分音符再細分成 16 分音符，把三連音細分化之後就產生了稱為 "六連音" 的拍子。本週就來學習由三連音及六連音所組合的各種基本樂句吧！其中從樂譜上仍難以理解的部分，請聆聽附錄VIDEO的示範，並記住其讀譜方法。

四　六連音系複合樂句 1

VIDEO 0:55~　♩=70

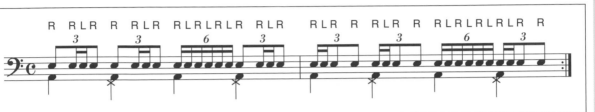

check!
82/365

這是 "Ta N Ta Ka Ta N"、"Ta Ka Ta N Ta N" 以及六連音 "Ta Ka Ta Ka Ta Ka" 的複合練習。這些拍法的手順安排關鍵仍是著重在右手要維持三連音的強拍拍點上。注意！維持以三連音的拍感來數拍的觀念，同時一併嘗試提升讀譜能力。

五　六連音系複合樂句 2

VIDEO 1:08~　♩=70

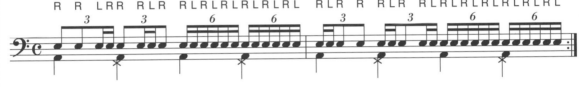

check!
83/365

這是到目前為止所有出現過的六連音系樂句的綜合練習。由於非常複雜，因此在敲擊之前，先從讀譜開始練習吧！假使能流暢地數準拍子，就會發現其實並沒有那麼困難。

六　擊出奇特鼓聲的樂句練習

VIDEO 1:22~　♩=70

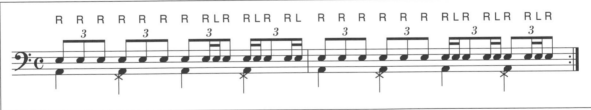

check!
84/365

今天的樂譜比星期五簡單，但是特色是第 1 小節後半段聽起來是 "Ta N Ta Ka × 3"，第 2 小節後半段 "Ta Ka Ta N × 3" 的16分音符樂句。細心分節後，再體驗一下這種樂句的編排吧！

日　善用各種六連音的分節法！

六連音是可以使用各種分節打法的神奇（!?）連音。譜例 a 是以如 "六連音" 的感覺在 1 拍裡敲打 6 次的示意圖。譜例 b 是 "3 × 2 = 6"，譜例 c 是 "2 × 3 = 6"，另外譜例 d 可以想成 "4 × 3 = 12" 的 2 拍 12 擊範例。另外，六連音還能視情況或拍數來應對各種樂句。不光是在三連音系的樂句，將六連音使用在 8 Beats 或 16 Beats 中也非常好聽，這就是六連音的魅力。請自行用各種創意來善加運用！

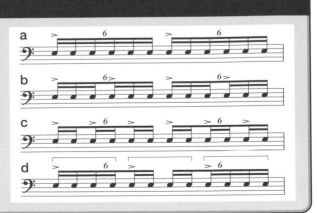

必修過門 三連音系的過門

每日
敲擊！

掌握節奏～三連音～六連音的順序！

VIDEO 0:00~ ♩=70

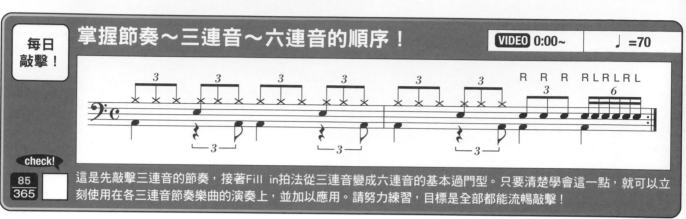

check!

85
365

這是先敲擊三連音的節奏，接著Fill in拍法從三連音變成六連音的基本過門型。只要清楚學會這一點，就可以立刻使用在各三連音節奏樂曲的演奏上，並加以應用。請努力練習，目標是全部都能流暢敲擊！

簡單實用的 1 拍過門

VIDEO 0:13~ ♩=70

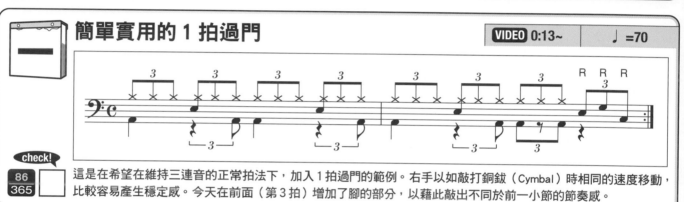

check!

86
365

這是在希望在維持三連音的正常拍法下，加入1拍過門的範例。右手以如敲打銅鈸（Cymbal）時相同的速度移動，比較容易產生穩定感。今天在前面（第3拍）增加了腳的部分，以藉此敲出不同於前一小節的節奏感。

簡單實用的 2 拍過門

VIDEO 0:28~ ♩=70

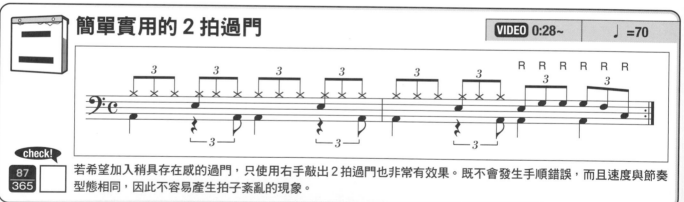

check!

87
365

若希望加入稍具存在感的過門，只使用右手敲出2拍過門也非常有效果。既不會發生手順錯誤，而且速度與節奏型態相同，因此不容易產生拍子紊亂的現象。

使用漸強（Crescendo）的 2 拍過門

VIDEO 0:41~ ♩=70

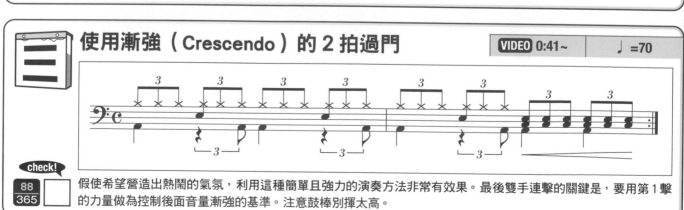

check!

88
365

假使希望營造出熱鬧的氣氛，利用這種簡單且強力的演奏方法非常有效。最後雙手連擊的關鍵是，要用第1擊的力量做為控制後面音量漸強的基準。注意鼓棒別揮太高。

利用第10週～第12週所學過的三連音以及六連音拍法，來組成節奏＆過門形式。演奏三連音系的樂句時，如果沒有先累積各種手順打法的實際經驗，很容易發生節拍混亂。先學會這裡所做的基本樂句，才能在之後學習應用型的時候，會變得比較輕鬆。

四 混合六連音系的過門

VIDEO 0:56～　　♩=70

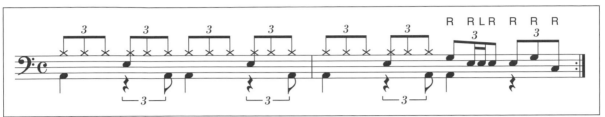

在第3拍的"Ta N Ta Ka Ta N"拍法裡，使用中鼓（Tom）開始，第4拍則是在星期一已練習過的過門拍法，這也是極具實用性的Fill in模式，請確實進行練習。

五 利用六連音連擊營造氣氛熱鬧的過門

VIDEO 1:10～　　♩=70

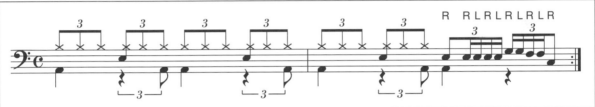

這是利用密集的連擊與移動，形成氣氛熱鬧的過門範例。第3拍的小鼓連擊不可太過強烈，反之第4拍移到中鼓（Tom）時要強力敲擊，使整體演奏達到高潮，聽起來非常好聽。

六 特殊的組合

VIDEO 1:24～　　♩=70

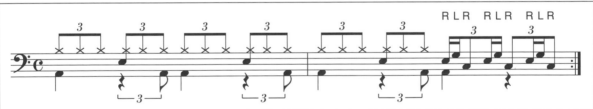

這是組合基本樂句以及移動方法 聽起來像是持續3次"Da Ton Don N"16分音符系的樂句。面對這種奇妙的鼓聲，鼓手本身要注意別將拍子打亂了。

日 聆聽！敲擊！三連音系的樂曲

　假使能按照樂譜循序練習，要演奏好本週的練習主題一點都不難，而且只要聆聽 VIDEO 的示範演奏，可以更瞭解三連音系拍法的敲擊方法。但是三連音系的節奏或過門，在樂團現場演奏時，就沒這麼簡單了。如果沒有先瞭解這種節奏演奏出來的樂曲感受，就無法敲出適當的氛圍。當學會本週的內容之後，最後希望各位務必配合音樂進行練習。個人推薦的是麥可波頓演唱的「當男人愛上女人（When a Man Loves a Woman）」歌曲

版本。　知名鼓手 Jeffrey Porcaro 以非常卓越的演奏，讓我們體會到"三連音敲擊"的寂靜之美。

◀「Greatest Hits 1985」
／麥可波頓

必修過門

專注練習8分音符的基礎重音敲擊！

強化技巧

每日敲擊！

8分音符的強拍＆弱拍的重音

VIDEO 0:00~　　♩=90

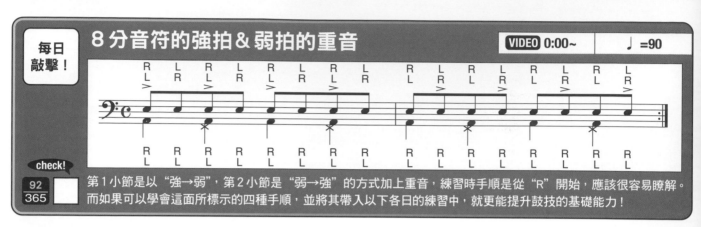

check!

92/365 □ 第1小節是以 "強→弱"，第2小節是 "弱→強" 的方式加上重音，練習時手順是從 "R" 開始，應該很容易瞭解。而如果可以學會這面所標示的四種手順，並將其帶入以下各日的練習中，就更能提升鼓技的基礎能力！

以強拍為主的重音練習

VIDEO 0:11~　　♩=90

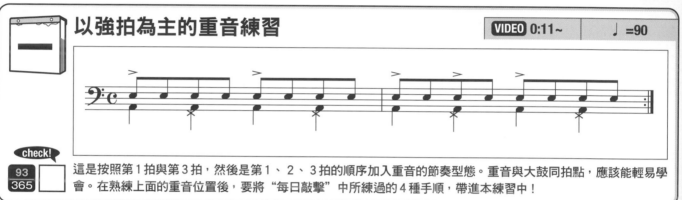

check!

93/365 □ 這是按照第1拍與第3拍，然後是第1、2、3拍的順序加入重音的節奏型態。重音與大鼓同拍點，應該能輕易學會。在熟練上面的重音位置後，要將 "每日敲擊" 中所練過的4種手順，帶進本練習中！

以弱拍為主的重音練習

VIDEO 0:22~　　♩=90

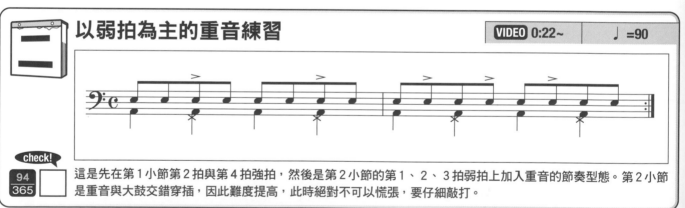

check!

94/365 □ 這是先在第1小節第2拍與第4拍強拍，然後是第2小節的第1、2、3拍弱拍上加入重音的節奏型態。第2小節是重音與大鼓交錯穿插，因此難度提高，此時絕對不可以慌張，要仔細敲打。

重音連擊與弱拍的組合

VIDEO 0:33~　　♩=90

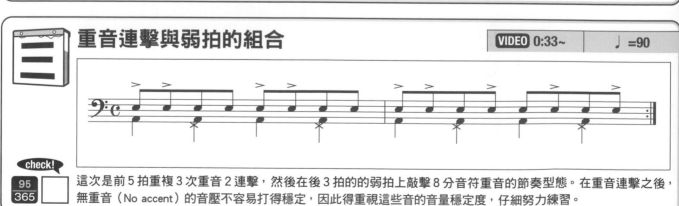

check!

95/365 □ 這次是前5拍重複3次重音2連擊，然後在後3拍的的弱拍上敲擊8分音符重音的節奏型態。在重音連擊之後，無重音（No accent）的音壓不容易打得穩定，因此得重視這些音的音量穩定度，仔細努力練習。

365日的鼓技練習計劃

本週要挑戰的是鼓手的必修項目 "重音敲擊"。演奏好重音（＝強音）的關鍵重點是，如何控制好無重音的音，也就是不需加強敲擊的音。不能光只是重視重音，若也能做好細膩的弱音，就更加能突顯音色的對比，產生美妙的聲音律動來。

四 組合重音連擊與強拍

VIDEO 0:44~ ♩=90

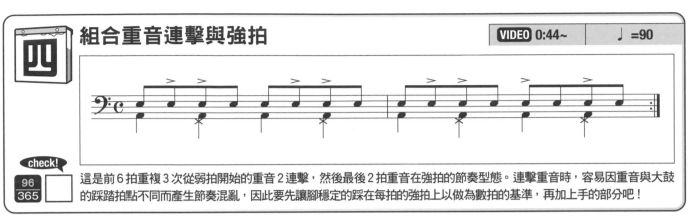

check! 96/365

這是前6拍重複3次從弱拍開始的重音2連擊，然後最後2拍重音在強拍的節奏型態。連擊重音時，容易因重音與大鼓的踩踏拍點不同而產生節奏混亂，因此要先讓腳穩定的踩在每拍的強拍上以做為數拍的基準，再加上手的部分吧！

五 2小節的重音樂句1

VIDEO 0:55~ ♩=90

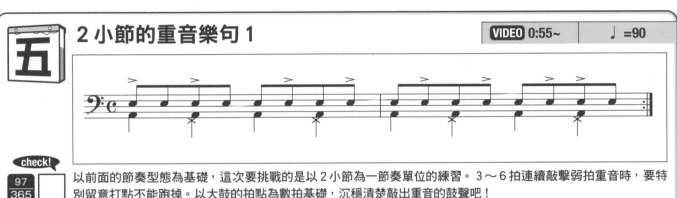

check! 97/365

以前面的節奏型態為基礎，這次要挑戰的是以2小節為一節奏單位的練習。 3～6拍連續敲擊弱拍重音時，要特別留意打點不能跑掉。以大鼓的拍點為數拍基礎，沉穩清楚敲出重音的鼓聲吧！

六 2小節的重音樂句2

VIDEO 1:06~ ♩=90

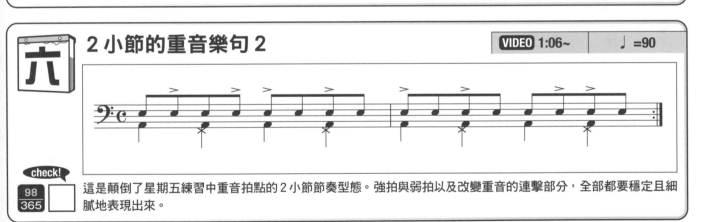

check! 98/365

這是顛倒了星期五練習中重音拍點的2小節節奏型態。強拍與弱拍以及改變重音的連擊部分，全部都要穩定且細膩地表現出來。

日 思考重音基本原則的方法

重音是只要改變敲擊位置，或是內心想著要 "強力敲打"，也可以達到一定程度的演奏效果的技巧。 但是在固定的連擊當中，為了能確實表現重音，就必須先瞭解如何打好重音的方式。

音量不只會因敲擊力量的大小狀態而改變。利用鼓棒的揮動幅度與角度，還有揮動鼓棒的速度都會影響音量的大小。假使鼓棒的位置較高，就距敲打面較遠，只要讓揮棒的速度變快，也能使鼓聲變強（＝變大）。反之，鼓棒在較低的位置，因與敲擊面的距離變短，沒有揮棒的加速空間，

打出的聲音自然就變弱（＝變小）。另外，如果想順利敲打出包含重音的連擊，請先翻閱下週星期日專欄裡所講解的四種運棒打法，可以比較快速掌握這項技巧。但是本週不用考慮到那些專門的術語或方法，先努力練習感覺 "該怎麼做才能敲擊出強音與弱音" 就可以了。 當然，這種一邊煩惱，一邊努力練習的時期，筆者也認為很重要。因為，如此才能讓自己深刻的記憶曾有過的這樣的學習歷程，日後也會成為一種回想的美好呦！

強化技巧

線上影音
VIDEO TRACK **15**

強化技巧

16分音符重音基礎 1

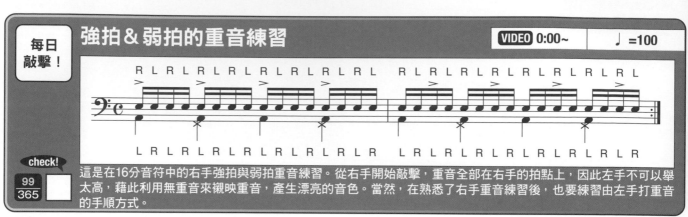

| 每日敲擊！ | **強拍&弱拍的重音練習** | VIDEO 0:00~ | ♩=100 |

check!

99/365 □

這是在16分音符中的右手強拍與弱拍重音練習。從右手開始敲擊，重音全部在右手的拍點上，因此左手不可以舉太高，藉此利用無重音來襯映重音，產生漂亮的音色。當然，在熟悉了右手重音練習後，也要練習由左手打重音的手順方式。

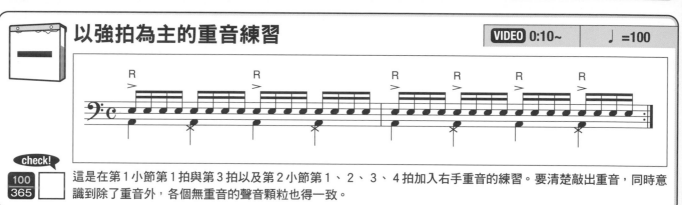

以強拍為主的重音練習

VIDEO 0:10~ ♩=100

check!

100/365 □

這是在第1小節第1拍與第3拍以及第2小節第1、2、3、4拍加入右手重音的練習。要清楚敲出重音，同時意識到除了重音外，各個無重音的聲音顆粒也得一致。

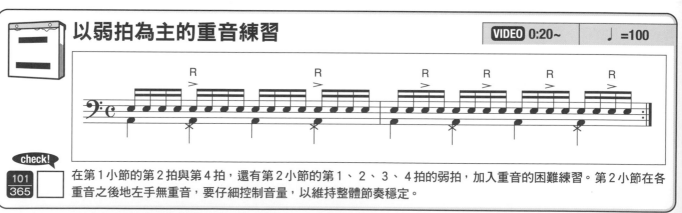

以弱拍為主的重音練習

VIDEO 0:20~ ♩=100

check!

101/365 □

在第1小節的第2拍與第4拍，還有第2小節的第1、2、3、4拍的弱拍，加入重音的困難練習。第2小節在各重音之後地左手無重音，要仔細控制音量，以維持整體節奏穩定。

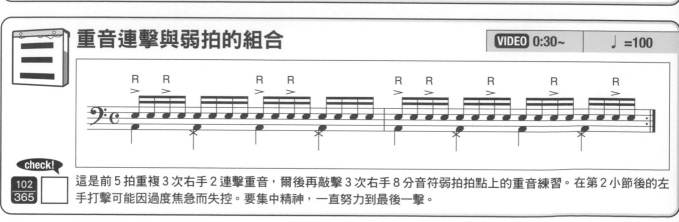

重音連擊與弱拍的組合

VIDEO 0:30~ ♩=100

check!

102/365 □

這是前5拍重複3次右手2連擊重音，爾後再敲擊3次右手8分音符弱拍拍點上的重音練習。在第2小節後的左手打擊可能因過度焦急而失控。要集中精神，一直努力到最後一擊。

365日的鼓技練習計劃

學過如何敲打重音之後，接著以在第14週的各日重音練習為基礎著手學習16分音符的重音吧！在鼓技演奏法裡，提到重音練習時，其實是以16分音符以及三連音為主要的攻略目標，請透過本週的練習，確實紮穩基礎吧！

四　重音連擊與強拍的組合

VIDEO 0:41~ 　♩=100

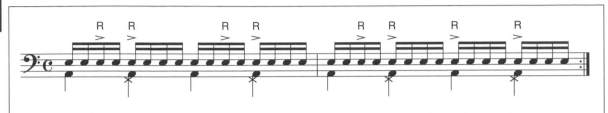

check!

103/365

在弱拍重複3次右手2連擊的重音，使弱拍變成變成強拍的重音練習。假如無法正確精準地打好"RL"手順，後續的演奏便無法順利連貫。因此必須回頭用心練好16分音符"RLRL"的手順敲擊。

五　2小節的重音樂句 1

VIDEO 0:51~ 　♩=100

check!

104/365

以第14週星期五的樂句為基礎，變化成16分音符版的樂句。右手變得比較忙，左手一直是無重音，請意識到這兩手的差異，掌握適當的音壓協調性。

六　2小節的重音樂句 2

VIDEO 1:01~ 　♩=100

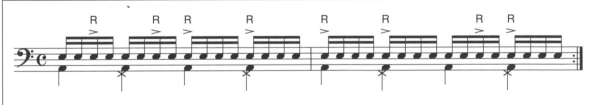

check!

105/365

這是第14週星期六樂句的16分音符版。雖然與星期五的節奏型態相同，但是關鍵在必須徹底掌握讓右手在重音與無重音間的力道拿捏準確，假使無法確實打好，請再次練習第14週的內容吧！

日　四種節奏型態的重音敲擊法

合理的重音敲擊方法定義成以下四種運棒法。

1. Full Stroke（簡稱 =F）
2. Down Stroke（簡稱 =D）
3. Tap Stroke（簡稱 =T）
4. Up Stroke（簡稱 =U）

更詳細的部分請參考下週的週日專欄，基本上是把"敲擊音"與"下一個敲擊音"當作一組揮棒動作。舉例來說，假使要敲擊"強→弱"，可以想成是"從高處往下揮動鼓棒，敲出強烈的鼓聲，

為了準備接著的弱音，鼓棒要停留在相對前一動作的低處"。但是實際演奏的時候，並沒有時間思考"這裡是 Down Stroke！"或其他打法，所以必須仔細且耐心地做好基本功夫練習，以期在遇到需打重音的瞬間，可以毫不考慮，自然地反應該用哪種打法為止。

強化技巧

第 16 週

線上影音
VIDEO TRACK 16

強化技巧 16分音符重音基礎 2

每日敲擊！

練習16分音符的 4 個重音位置

VIDEO 0:00~ ♩=100

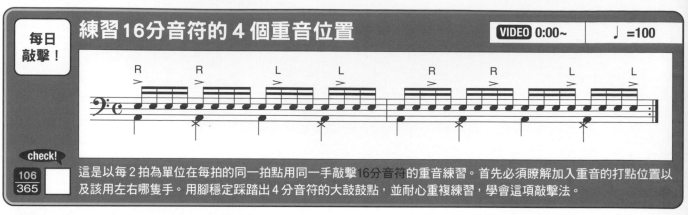

check!

106/365 □ 這是以每 2 拍為單位在每拍的同一拍點用同一手敲擊16分音符的重音練習。首先必須瞭解加入重音的打點位置以及該用左右哪隻手。用腳穩定踩踏出 4 分音符的大鼓鼓點,並耐心重複練習,學會這項敲擊法。

2 小節的重音練習 1

VIDEO 0:10~ ♩=100

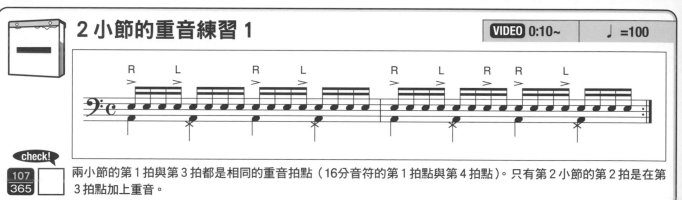

check!

107/365 □ 兩小節的第 1 拍與第 3 拍都是相同的重音拍點(16分音符的第 1 拍點與第 4 拍點)。只有第 2 小節的第 2 拍是在第 3 拍點加上重音。

2 小節的重音練習 2

VIDEO 0:21~ ♩=100

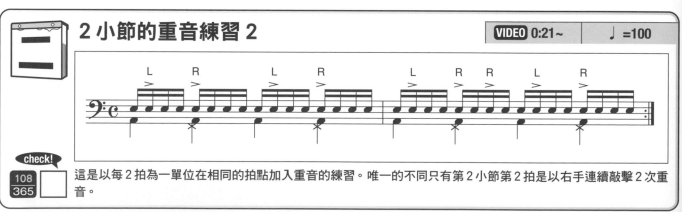

check!

108/365 □ 這是以每 2 拍為一單位在相同的拍點加入重音的練習。唯一的不同只有第 2 小節第 2 拍是以右手連續敲擊 2 次重音。

2 小節的重音練習 3

VIDEO 0:31~ ♩=100

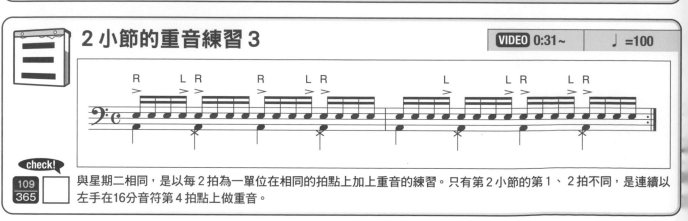

check!

109/365 □ 與星期二相同,是以每 2 拍為一單位在相同的拍點上加上重音的練習。只有第 2 小節的第 1、2 拍不同,是連續以左手在16分音符第 4 拍點上做重音。

365日的鼓技練習計劃

繼續上週的重音練習，這週要挑戰包含難度更高的"16分音符弱拍重音"樂句。所有的練習是以慣用右手的人來設計，假如是左撇子，就會產生和練習中相反的手順來打重音。當然一開始通常會打得很混亂，無法掌控好重音的拍點位置。不過只要能克服這道難關，就可以大幅提高敲擊技能的廣度。請別焦急，認真努力練習吧！

四　2小節的重音練習4

VIDEO 0:41~　♩=100

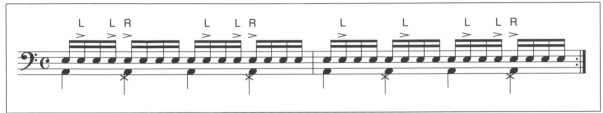

check!
110
365

今天一樣也是以2拍為一單位再在第1拍多加上1個重音的練習。不同的是第2小節的第1、2拍只在第2拍點敲擊重音。

五　2小節的重音練習5

VIDEO 0:51~　♩=100

check!
111
365

這是在16分音符中以每3擊為一單位在拍首敲擊重音的練習。難度雖然提高了，卻非得學會不可。請確實踏穩大鼓拍子，努力練習，別搞錯各重音的位置。

六　2小節的重音練習6

VIDEO 1:01~　♩=100

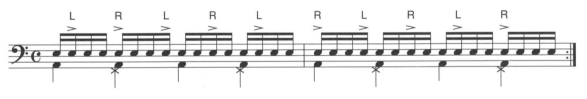

check!
112
365

與星期五相同的重音練習。只是重音是從16分音符的第2擊開始，也就是重音是從左手開始敲擊，其餘的練習注意事項與星期五相同。

日　瞭解四種運棒法！

右表整理了四種運棒的方法圖示。先瞭解箇中道理，就可以正確掌握重音敲擊的訣竅。如同上週星期日的說明，為了運用在實際演奏上，不僅要把這些概念當作常識瞭解，還必須反覆練習直到能下意識反應為止。鼓友也可多參考各教材影片，或是接受學習鼓技的課程，以更確認如何運用這些動作、打法會更適合。

名稱與簡稱	鼓棒位置 →	敲擊音 →	擊鼓後的位置	下一個音
Full Stroke (F)	高	⇒ 強	⇒ 高	強
Down Stroke (D)	高	⇒ 強	⇒ 低	弱
Tap Stroke (T)	低	⇒ 弱	⇒ 低	弱
Up Stroke (U)	低	⇒ 弱	⇒ 高	強

第 17 週

線上影音 VIDEO TRACK 17

必修過門 16分音符重音的應用型過門

每日敲擊！ 使用了中鼓（Tom Tom）與落地鼓的移動　　VIDEO 0:00~　　♩=100

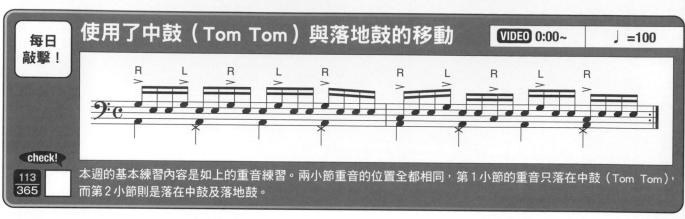

check!

113/365

本週的基本練習內容是如上的重音練習。兩小節重音的位置全都相同，第1小節的重音只落在中鼓（Tom Tom），而第2小節則是落在中鼓及落地鼓。

節奏＆過門的應用 1　　VIDEO 0:10~　　♩=100

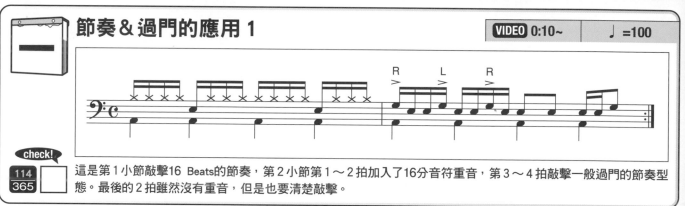

check!

114/365

這是第1小節敲擊16 Beats的節奏，第2小節第1～2拍加入了16分音符重音，第3～4拍敲擊一般過門的節奏型態。最後的2拍雖然沒有重音，但是也要清楚敲擊。

節奏＆過門的應用 2　　VIDEO 0:20~　　♩=100

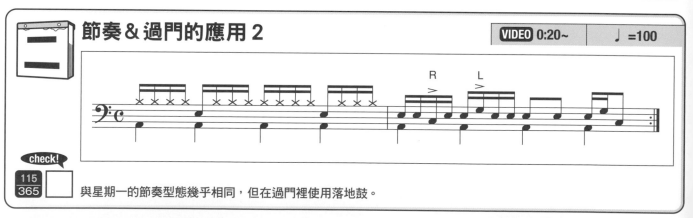

check!

115/365

與星期一的節奏型態幾乎相同，但在過門裡使用落地鼓。

節奏＆過門的應用 3　　VIDEO 0:30~　　♩=100

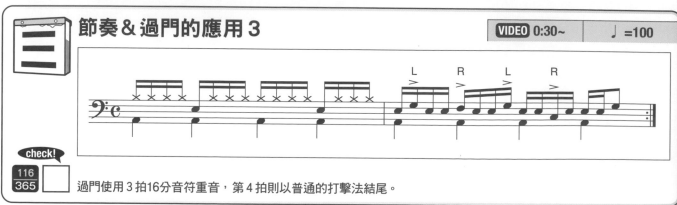

check!

116/365

過門使用3拍16分音符重音，第4拍則以普通的打擊法結尾。

本週要挑戰的是，把到目前為止所學會的16分音符重音運用在爵士鼓的過門上。將重音在中鼓（Tom Tom）或落地鼓間移動，小鼓則敲擊無重音。 而一般人容易將小鼓打得太大聲，學習時要留意這點。

四 節奏＆過門的應用 4

VIDEO 0:41～ ♩=100

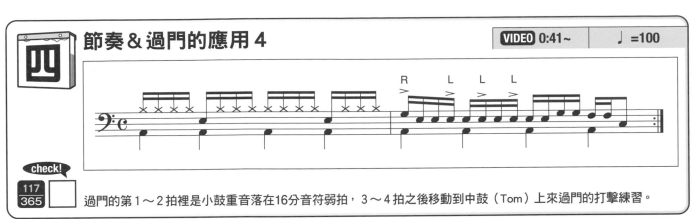

check!

117/365

過門的第1～2拍裡是小鼓重音落在16分音符弱拍，3～4拍之後移動到中鼓（Tom）上來過門的打擊練習。

五 節奏＆過門的應用 5

VIDEO 0:51～ ♩=100

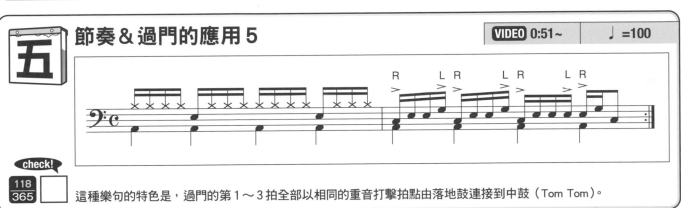

check!

118/365

這種樂句的特色是，過門的第1～3拍全部以相同的重音打擊拍點由落地鼓連接到中鼓（Tom Tom）。

六 節奏＆過門的應用 6

VIDEO 1:01～ ♩=100

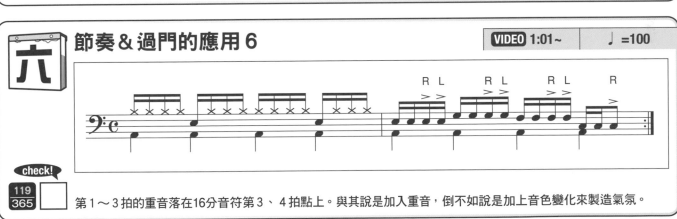

check!

119/365

第1～3拍的重音落在16分音符第3、4拍點上。與其說是加入重音，倒不如說是加上音色變化來製造氣氛。

日 重音練習與擁有歌唱之心的演奏息息相關！

　進行重音練習時，假如不瞭解"這個練習的目標為何？"可能會覺得厭煩。當別人詢問我，該以何種目標為主呢？筆者會回答"要能將重音的表現宛如唱歌時對詞曲所詮釋的起伏一般自然"。重音的技術不僅是鼓手，對於所有音樂人士而言，都是不可缺少的技巧。令人感動的重音也很重要，如果全部都大聲敲擊，會覺得很吵雜，假如只有低聲敲擊，則無法傳達起伏的音樂心情，所以必須能精準地控制輕重音，以期讓對方能感受到你的情緒忐忑。

　演奏爵士鼓時，就是得用類似歌唱的演唱觀念，才能有助於學會重音技巧。這絕對不是簡單的練習，是想身為一位真正優秀的鼓手所必備的條件，請一定要努力認真進行重音訓練。

必修過門

強化技巧 三連音強拍與弱拍的重音

每日敲擊！

三連音的重音 1

VIDEO 0:00~ | ♩=100

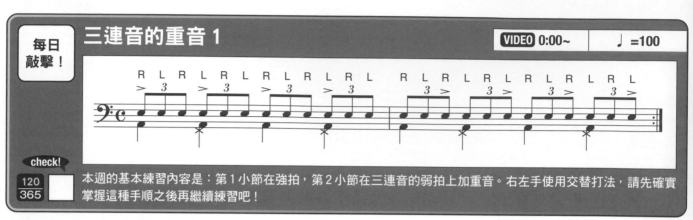

check!

120/365 ☐ 本週的基本練習內容是：第1小節在強拍，第2小節在三連音的弱拍上加重音。右左手使用交替打法，請先確實掌握這種手順之後再繼續練習吧！

三連音的重音 2

VIDEO 0:10~ | ♩=100

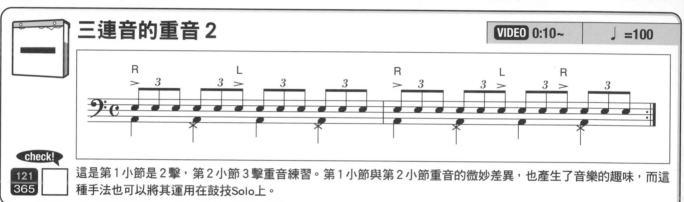

check!

121/365 ☐ 這是第1小節是2擊，第2小節3擊重音練習。第1小節與第2小節重音的微妙差異，也產生了音樂的趣味，而這種手法也可以將其運用在鼓技Solo上。

三連音的重音 3

VIDEO 0:20~ | ♩=100

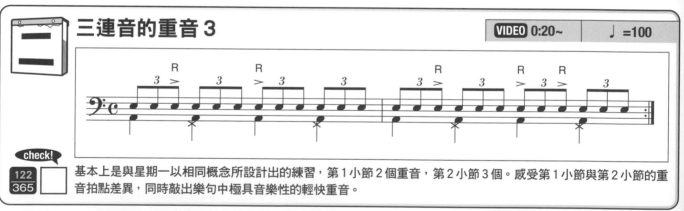

check!

122/365 ☐ 基本上是與星期一以相同概念所設計出的練習，第1小節2個重音，第2小節3個。感受第1小節與第2小節的重音拍點差異，同時敲出樂句中極具音樂性的輕快重音。

三連音的重音4

VIDEO 0:30~ | ♩=100

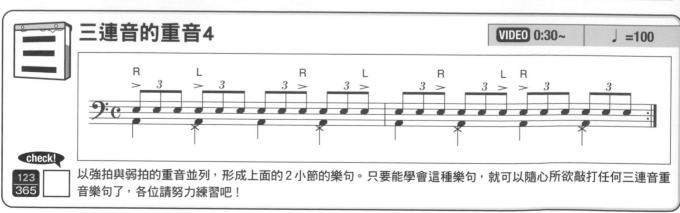

check!

123/365 ☐ 以強拍與弱拍的重音並列，形成上面的2小節的樂句。只要能學會這種樂句，就可以隨心所欲敲打任何三連音重音樂句了，各位請努力練習吧！

365日的鼓技練習計劃

本週來挑戰三連音的重音吧！三連音的重音拍點平均使用到左右兩手上，不僅能練習重音，對於訓練鼓棒控制力也非常有效果。 先以本週的各種節奏型態為基礎打好三連音重音吧！

三連音的重音5

VIDEO 0:40~ ♩=100

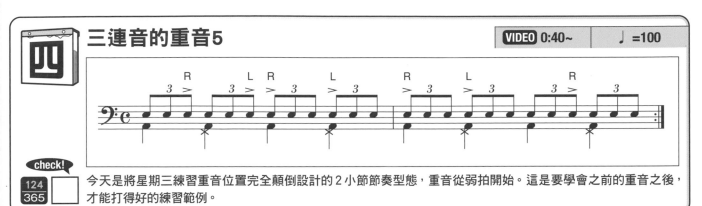

check!
124/365 ☐　今天是將星期三練習重音位置完全顛倒設計的2小節節奏型態，重音從弱拍開始。這是要學會之前的重音之後，才能打得好的練習範例。

三連音的重音6

VIDEO 0:50~ ♩=100

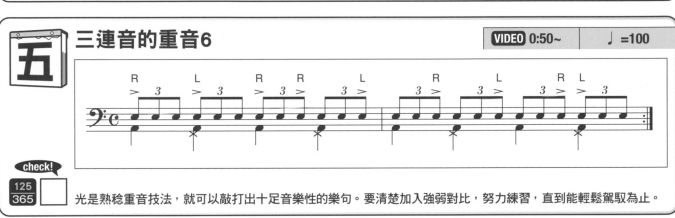

check!
125/365 ☐　光是熟稔重音技法，就可以敲打出十足音樂性的樂句。要清楚加入強弱對比，努力練習，直到能輕鬆駕馭為止。

三連音的重音7

VIDEO 1:01~ ♩=100

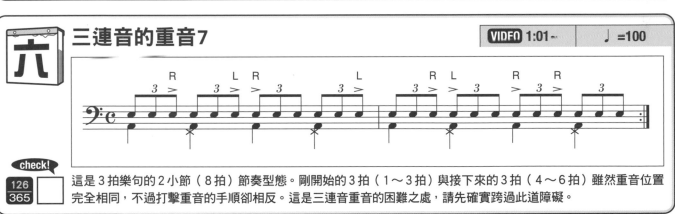

check!
126/365 ☐　這是3拍樂句的2小節（8拍）節奏型態。剛開始的3拍（1～3拍）與接下來的3拍（4～6拍）雖然重音位置完全相同，不過打擊重音的手順卻相反。這是三連音重音的困難之處，請先確實跨過此道障礙。

重音與連擊的關係

　　從第14週開始是在各種音符的連擊中進行重音訓練，譜例的表達是完整而清楚的。不過實際演奏時，鼓譜有時只有標出"重點"，各位必須具備一看到這樣的譜表就能轉換成該在那些拍點上打重音的演奏能力。舉例來說，星期五的譜例，若轉為只寫重音拍點的譜表時，就形成如右側這種譜例。主要要傳達的是"重音拍點是在這些位置上，其餘的打擊內容可自由發揮"的音樂語法。鼓友一定要學會看懂這樣的譜例的能力。

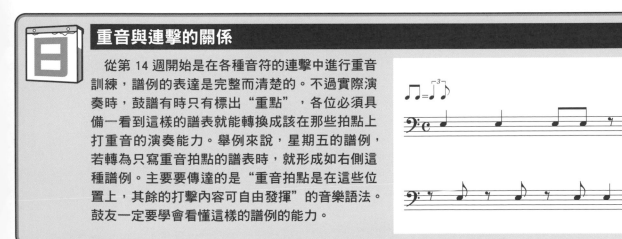

學習節奏型態 腳踏鈸的Half Open與重音

每日敲擊！

1 拍半行進的重音樂句

VIDEO 0:00~ ♩=110

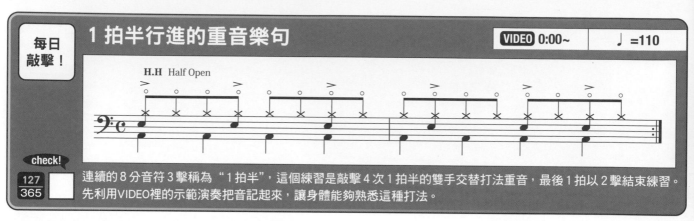

check!

127
365

連續的 8 分音符 3 擊稱為 "1 拍半"，這個練習是敲擊 4 次 1 拍半的雙手交替打法重音，最後 1 拍以 2 擊結束練習。先利用VIDEO裡的示範演奏把音記起來，讓身體能夠熟悉這種打法。

節奏 & 1 拍半重音的組合

VIDEO 0:10~ ♩=110

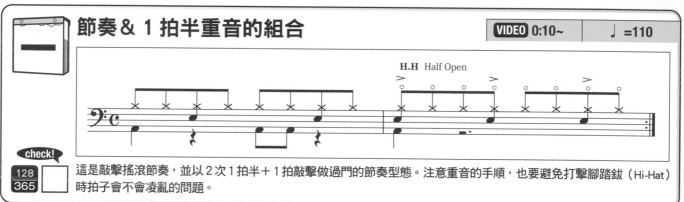

check!

128
365

這是敲擊搖滾節奏，並以 2 次 1 拍半＋1 拍敲擊做過門的節奏型態。注意重音的手順，也要避免打擊腳踏鈸（Hi-Hat）時拍子會不會凌亂的問題。

1 拍半重音＋連擊的組合

VIDEO 0:19~ ♩=110

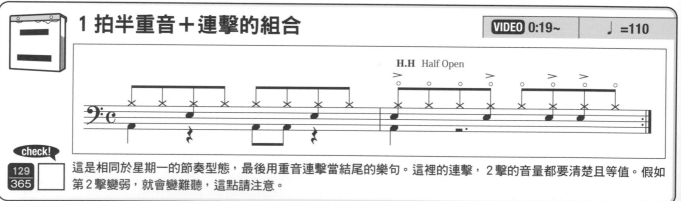

check!

129
365

這是相同於星期一的節奏型態，最後用重音連擊當結尾的樂句。這裡的連擊，2 擊的音量都要清楚且等值。假如第 2 擊變弱，就會變難聽，這點請注意。

從弱拍開始的重音樂句

VIDEO 0:28~ ♩=110

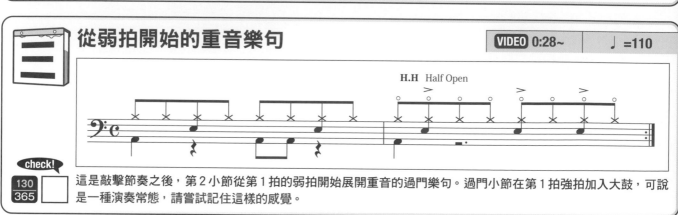

check!

130
365

這是敲擊節奏之後，第 2 小節從第 1 拍的弱拍開始展開重音的過門樂句。過門小節在第 1 拍強拍加入大鼓，可說是一種演奏常態，請嘗試記住這樣的感覺。

365日的鼓技練習計劃

連續幾週都是難度較高的練習內容，本週來學習有著輕快強烈的搖滾風格內容吧！這次的練習主題是腳踏鈸（Hi-Hat）Half Open與８分音符打點的重音。關於Half Open部分的解說，請先參考星期日的專欄說明，本週的內容是搖滾系鼓手必學的節奏型態！

四 從弱拍開始的重音＋連擊

VIDEO 0:37~　　♩=110

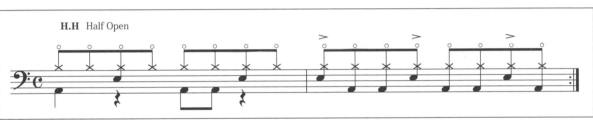

check!
131
365

這是以星期三的節奏型態為基礎，最後一拍以連擊當作結尾的樂句。這種強烈敲擊第４拍強拍與弱拍的Half Open重音作結束的打法，容易使接下來的小節開頭拍子凌亂，請注意務必避免，並且要反覆練習到連結流暢不拖拍。

五 用大鼓加入重音 1

VIDEO 0:47~　　♩=110

check!
132
365

這是以星期一的節奏型態為基礎，大鼓做為重音後的襯音（弱音）的過門樂句。由於腳的連擊容易造成搶拍使得拍子亂了。所以請以穩定敲打８分音符的右手為數拍基準，才不會亂了節奏。

六 用大鼓加入重音 2

VIDEO 0:56~　　♩=110

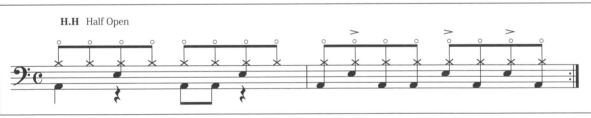

check!
133
365

這是以星期二的節奏型態為基礎，大鼓做為重音後的襯音（弱音）的過門樂句。注意事項與星期五相同。

日 何謂腳踏鈸（Hi-Hat）Half Open？

在本週的樂譜裡，出現了"H.H.=Half Open"的專門術語，這是指"打半開狀態腳踏鈸（Hi-Hat）"之意。 如果想要敲出酷帥的強勁鼓聲時，這種演奏法就得派上用場。如照片所示，要注意到在打開上下腳踏鈸（Hi-Hat）的同時，有些部分是還接觸在一起的，以這種半開合狀態讓２片腳踏鈸（Hi-Hat）在打擊時發出聲響。先從踩緊腳踏鈸（Hi-Hat）的方式開始敲擊，然後再稍微放鬆前腳掌的力量，以找出打Half Open的最佳聲音共鳴點。注意！打Half Open時左腳腳跟仍是要踏在踏板上。

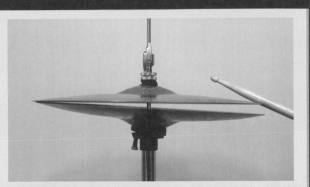
▲這是張開靠近自己那一側的腳踏鈸（Hi-Hat），讓另一側稍微合在一起的範例。

學習節奏型態

線上影音
VIDEO TRACK **20**

學習節奏型態 透過 1 拍半樂句拓展節奏視野

每日敲擊！

1 拍半樂句的基本練習

VIDEO 0:00~ ♩=90

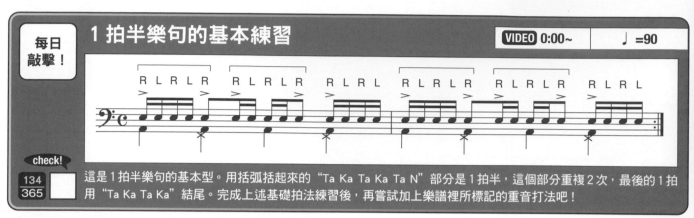

check!

134/365 ☐ 這是 1 拍半樂句的基本型。用括弧括起來的 "Ta Ka Ta Ka Ta N" 部分是 1 拍半，這個部分重複 2 次，最後的 1 拍用 "Ta Ka Ta Ka" 結尾。完成上述基礎拍法練習後，再嘗試加上樂譜裡所標記的重音打法吧！

節奏 & 1 拍半樂句的組合 1

VIDEO 0:11~ ♩=90

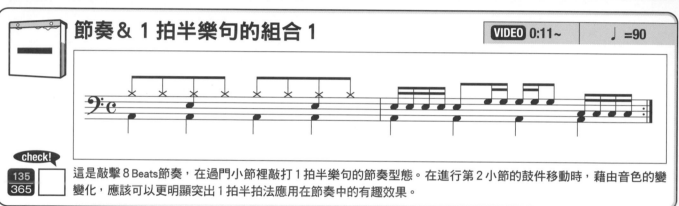

check!

135/365 ☐ 這是敲擊 8 Beats 節奏，在過門小節裡敲打 1 拍半樂句的節奏型態。在進行第 2 小節的鼓件移動時，藉由音色的變變化，應該可以更明顯突出 1 拍半拍法應用在節奏中的有趣效果。

節奏 & 1 拍半樂句的組合 2

VIDEO 0:22~ ♩=90

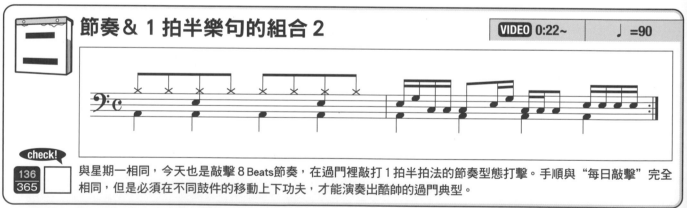

check!

136/365 ☐ 與星期一相同，今天也是敲擊 8 Beats 節奏，在過門裡敲打 1 拍半拍法的節奏型態打擊。手順與 "每日敲擊" 完全相同，但是必須在不同鼓件的移動上下功夫，才能演奏出酷帥的過門典型。

節奏 & 1 拍半樂句的組合 3

VIDEO 0:33~ ♩=90

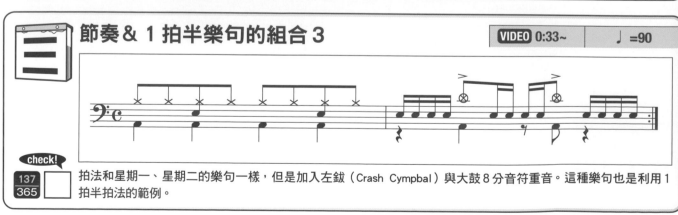

check!

137/365 ☐ 拍法和星期一、星期二的樂句一樣，但是加入左鈸（Crash Cympbal）與大鼓 8 分音符重音。這種樂句也是利用 1 拍半拍法的範例。

基本上，4 拍多是由 "1＋1＋1＋1＝4" 的拍法組合而成，但是本週要學的是 "1.5 ＋1.5＋1＝4" 的拍法，只要結果是 "4"，拍法的組合方式都可以隨意排列。1.5 就是 "1 拍半樂句"。請深入體會這種 1 拍半拍法的魅力，拓展鼓技的廣度吧！

1 拍半拍法的 2 小節節奏型態 1

VIDEO 0:44～ | ♩ =90

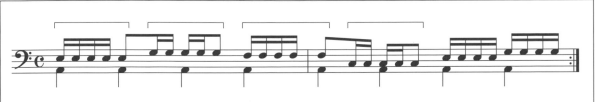

check!
138/365

今天練習的 2 小節 8 拍是 "1.5＋1.5＋1.5＋1.5＋1＋1＝8" 的節奏型態。1 拍半出現 4 次，最後是普通的 2 拍。請努力練習，確實用腳踏出 4 分音符大鼓，做為數拍的基準吧！

1 拍半拍法的 2 小節節奏型態 2

VIDEO 0:55～ | ♩ =90

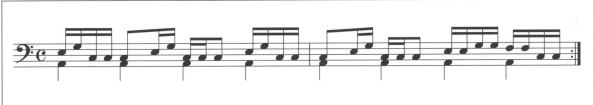

check!
139/365

今天是以星期四的 2 小節節奏型態為基礎，1 拍半拍法則是使用星期二樂句中的過門節奏型態。這是 2 小節鼓技 Solo常用的好聽樂句。

1 拍半拍法的 2 小節節奏型態 3

VIDEO 1:07～ | ♩ =90

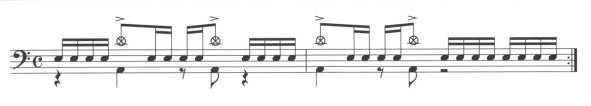

check!
140/365

同樣以星期四的 2 小節節奏型態為主，1 拍半拍法的部分是使用星期三中曾用的銅鈸（Cymbal）打法。這是一般樂曲裡必用的演奏法，請確實學會這項演奏技巧。

即使是 Grouping，基本拍子仍很重要！

　　與基本拍法不同的方法稱作 "Grouping"。本週學習的 1 拍半樂句就是一種典型的 Grouping 型態。當然還有其他各種 Grouping，不過鼓手絕對不可以因這樣的拍法插入而迷失掉數準穩定的拍子能力。舉例來說，星期五的樂句可以想像成是敲擊 4 次 "Da To Ton Ton Ton N" 的 1 拍半拍法，之後再敲擊 2 拍 16 分音符的 Grouping 樂句。但是在正式的現場演奏時，如果因為緊張而忘了" 拍子到底是進行到第幾拍了？"，就會使節奏大亂。

Grouping 樂句原本是要讓聽眾產生 "咦！這是怎麼敲的？" 的有趣手法，如果連敲擊者本身也產生 "奇怪？我到底是在哪個拍子上了" 的迷惑情況，那就本末倒置了。所以必須如本週練習裡所提的，持續用腳踏出 4 分音符，保持穩定而不亂的 "演奏 4 拍" 的意識，一邊輔以 "One Two Three Four" 的方式數拍，一邊敲擊，就能順利完成 Grouping 的打法了！

必修過門 16分音符系的Funky過門

每日敲擊！

四種基本拍法

VIDEO 0:00~ ♩=100

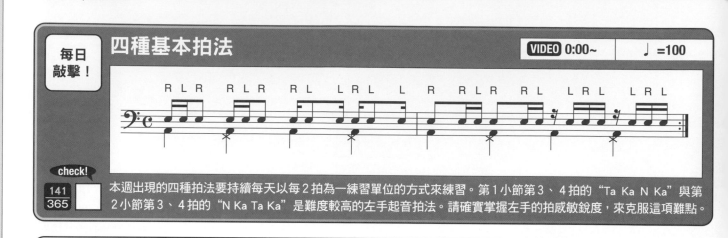

check!

$\frac{141}{365}$ 本週出現的四種拍法要持續每天以每2拍為一練習單位的方式來練習。第1小節第3、4拍的 "Ta Ka N Ka" 與第2小節第3、4拍的 "N Ka Ta Ka" 是難度較高的左手起音拍法。請確實掌握左手的拍感敏銳度，來克服這項難點。

"Ta Ka Ta N・Ta Ka N Ka" 的基本型

VIDEO 0:10~ ♩=100

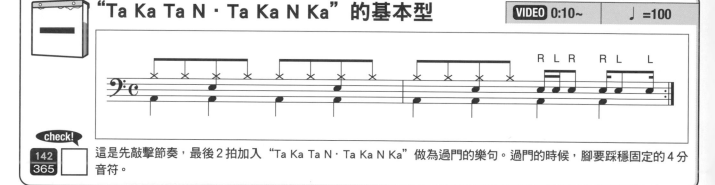

check!

$\frac{142}{365}$ 這是先敲擊節奏，最後2拍加入 "Ta Ka Ta N・Ta Ka N Ka" 做為過門的樂句。過門的時候，腳要踩穩固定的4分音符。

"Ta Ka Ta N・Ta Ka N Ka" 的應用型

VIDEO 0:20~ ♩=100

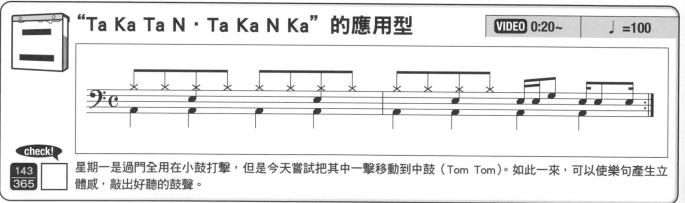

check!

$\frac{143}{365}$ 星期一是過門全用在小鼓打擊，但是今天嘗試把其中一擊移動到中鼓（Tom Tom）。如此一來，可以使樂句產生立體感，敲出好聽的鼓聲。

"Ta N Ta Ka・U Ka Ta Ka" 的基本型

VIDEO 0:31~ ♪=100

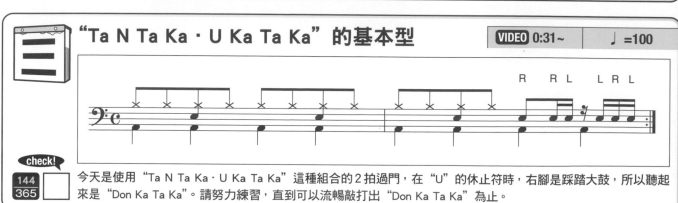

check!

$\frac{144}{365}$ 今天是使用 "Ta N Ta Ka・U Ka Ta Ka" 這種組合的2拍過門，在 "U" 的休止符時，右腳是踩踏大鼓，所以聽起來是 "Don Ka Ta Ka"。請努力練習，直到可以流暢敲打出 "Don Ka Ta Ka" 為止。

365日的鼓技練習計劃

check!

本週是加入第6週學過的16分音符系"Ta N Ta Ka"與"Ta Ka Ta N"，以及新的"Ta Ka N Ka"和"U Ka Ta Ka"（U＝嗚，是休止符）等二種拍法，學習更獨特且實用的過門。對於提高控制鼓棒的能力也很有幫助，練習的時候要注意到這點。

四 "Ta N Ta Ka · U Ka Ta Ka" 的應用型

VIDEO 0:41~　　♩=100

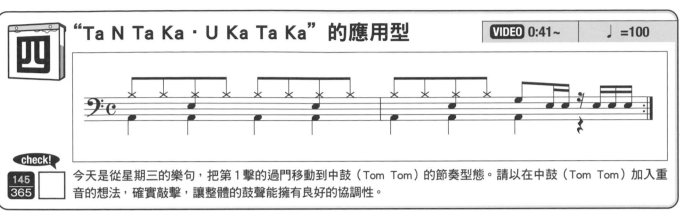

check!

145/365

今天是從星期三的樂句，把第1擊的過門移動到中鼓（Tom Tom）的節奏型態。請以在中鼓（Tom Tom）加入重音的想法，確實敲擊，讓整體的鼓聲能擁有良好的協調性。

五 使用四種不同拍法的過門小節

VIDEO 0:51~　　♩=100

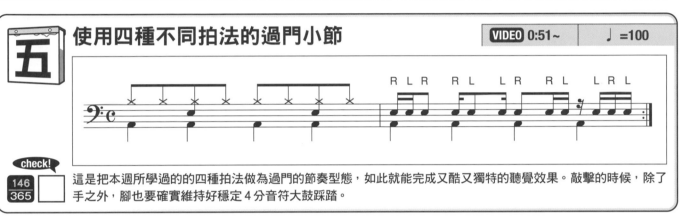

check!

146/365

這是把本週所學過的的四種拍法做為過門的節奏型態，如此就能完成又酷又獨特的聽覺效果。敲擊的時候，除了手之外，腳也要確實維持好穩定4分音符大鼓踩踏。

六 使用四種不同拍法做為過門小節的應用型

VIDEO 1:01~　　♩=100

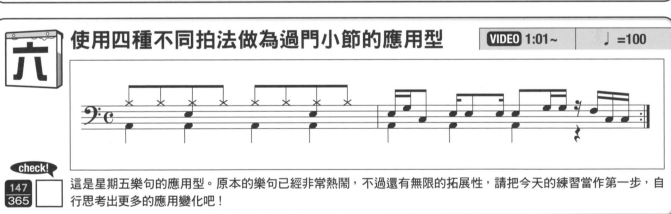

check!

147/365

這是星期五樂句的應用型。原本的樂句已經非常熱鬧，不過還有無限的拓展性，請把今天的練習當作第一步，自行思考出更多的應用變化吧！

日 關於手順

各位瞭解本週各個拍符的手順是按照何種原則來構成的呢？那就是以16分音符持續以"RLRL～"維持左右交替敲擊的想法來構成的。右側譜表是把"每日敲擊"去掉腳踏部分的改寫結果，檢視之後就可以瞭解上述的手順編排概念。像這種以右左手交替敲擊的手順拍法，就稱作"Natural Sticking"。當然！在實際演奏時，也可能出現有別於這樣手順的打法，但是本週就先用Natural Sticking來學習吧！

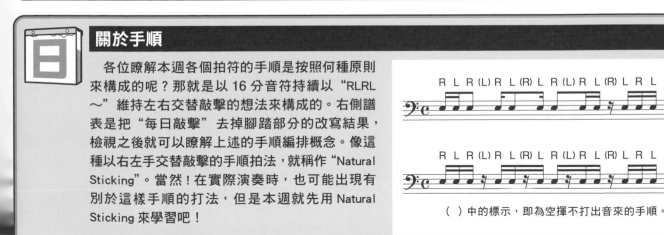

（　）中的標示，即為空揮不打出音來的手順。

必修過門

學習節奏型態 利用開鈸(Hi-Hat Open)增添 8 Beats氣氛

每日敲擊！

弱拍全是開鈸的基本節奏型態

VIDEO 0:00~　♩=100

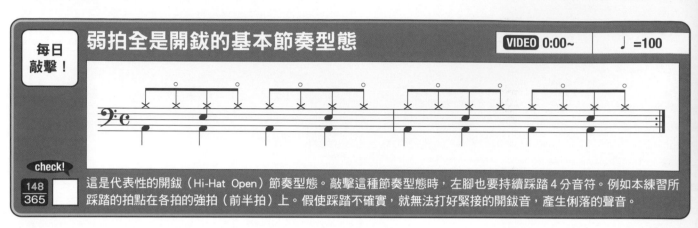

check!

148/365 □ 這是代表性的開鈸（Hi-Hat Open）節奏型態。敲擊這種節奏型態時，左腳也要持續踩踏4分音符。例如本練習所踩踏的拍點在各拍的強拍（前半拍）上。假使踩踏不確實，就無法打好緊接的開鈸音，產生俐落的聲音。

在第3拍弱拍加入開鈸的節奏型態

VIDEO 0:11~　♩=100

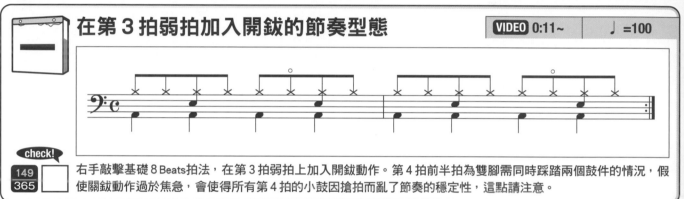

check!

149/365 □ 右手敲擊基礎8 Beats拍法，在第3拍弱拍上加入開鈸動作。第4拍前半拍為雙腳需同時踩踏兩個鼓件的情況，假使關鈸動作過於焦急，會使得所有第4拍的小鼓因搶拍而亂了節奏的穩定性，這點請注意。

在第4拍弱拍加入開鈸的節奏型態

VIDEO 0:22~　♩=100

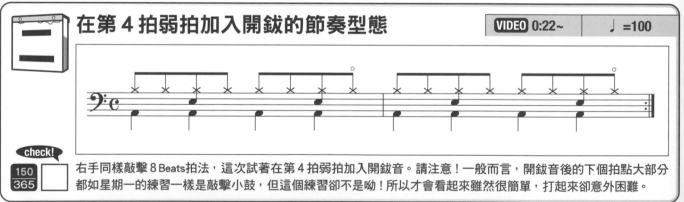

check!

150/365 □ 右手同樣敲擊8 Beats拍法，這次試著在第4拍弱拍加入開鈸音。請注意！一般而言，開鈸音後的下個拍點大部分都如星期一的練習一樣是敲擊小鼓，但這個練習卻不是呦！所以才會看起來雖然很簡單，打起來卻意外困難。

Disco Beats的基本型

VIDEO 0:34~　♩=100

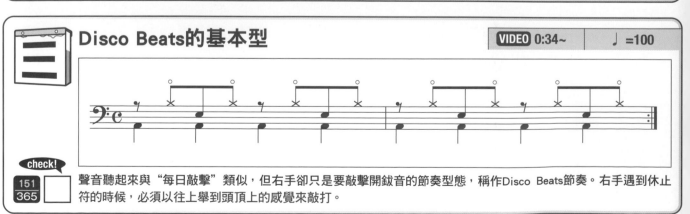

check!

151/365 □ 聲音聽起來與 "每日敲擊" 類似，但右手卻只是要敲擊開鈸音的節奏型態，稱作Disco Beats節奏。右手遇到休止符的時候，必須以往上舉到頭頂上的感覺來敲打。

365日的鼓技練習計劃

第19週曾以"Half Open"的形式挑戰過開鈸（Hi-Hat Open）技巧。本週則是使用開鈸＆關鈸，也就是"打開＆合上"的方式，來增添8 Beats節奏的迷人氣氛。與Half Open的隨性鼓聲不同，而是要以能打出"Chi～×"（×＝開鈸）的銳利聲音來做為練習目標。

四 與大鼓一起發音的開鈸音 1

VIDEO 0:45～　　♩＝100

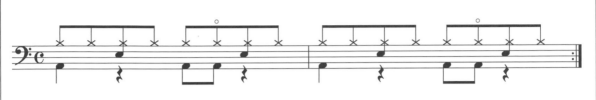

check!

152/365 ☐ 今天是需同時敲開鈸音與大鼓的節奏型態。由於雙腳的動作不同（左開右踩），所以有些困難。請注意第4拍強拍是踏左腳。

五 與大鼓一起發音的開鈸音 2

VIDEO 0:55～　　♩＝100

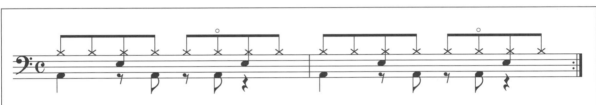

check!

153/365 ☐ 與星期四相同，這是同時發出開鈸音以及大鼓的節奏型態，但第3拍強拍上的大鼓是休止符，所以兩者的節奏感覺有些微差異。今天的練習與下週有關聯性，是非常重要的節奏型態，請務必學會。

六 在強拍使用開鈸的節奏型態

VIDEO 1:06～　　♩＝100

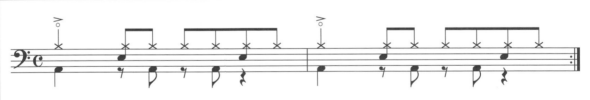

check!

154/365 ☐ 這是在放克音樂等經常聽到的"強拍開鈸"節奏型態。第1拍的開鈸聲要讓它清楚延長，接著用小鼓來清楚切掉大鼓聲，一定要確實學會這種節奏型態。

日 腳踏鈸・踏板 (Hi-Hat・Pedal) 的踩踏方法

剛開始學習本週的開鈸＆關鈸時，要掌握好開鈸的時間點應該很困難。但是真正影響演奏品質的，是關鈸動作的時間點。因為唯有能準確地掌握好切斷延伸音"Chi～"的時點，才能聽出明顯的"開鈸＆關鈸"音色。進行關鈸動作時，如照片所示，必須迅速把重心移動到腳趾尖，來完成踩踏動作。"合鈸的時點準確且明快"，是關鈸動作是否完美的真正關鍵！

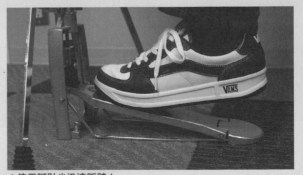

▲使用腳趾尖迅速踩踏！

學習節奏型態

學習節奏型態 16分音符樂句的開鈸

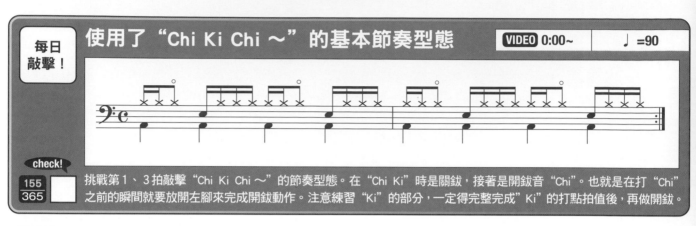

每日 敲擊！

使用了 "Chi Ki Chi～" 的基本節奏型態

`VIDEO 0:00～`　　`♩=90`

check!

155/365 □

挑戰第 1、3 拍敲擊 "Chi Ki Chi～" 的節奏型態。在 "Chi Ki" 時是關鈸，接著是開鈸音 "Chi"。也就是在打 "Chi" 之前的瞬間就要放開左腳來完成開鈸動作。注意練習 "Ki" 的部分，一定得完整完成 "Ki" 的打點拍值後，再做開鈸。

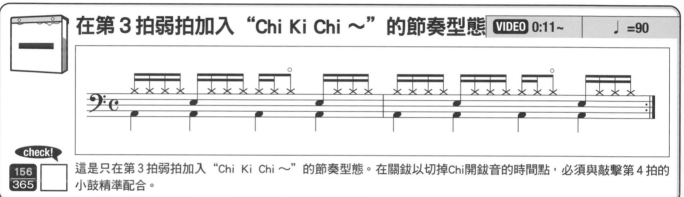

在第 3 拍弱拍加入 "Chi Ki Chi～" 的節奏型態

`VIDEO 0:11～`　　`♩=90`

check!

156/365 □

這是只在第 3 拍弱拍加入 "Chi Ki Chi～" 的節奏型態。在關鈸以切掉Chi開鈸音的時間點，必須與敲擊第 4 拍的小鼓精準配合。

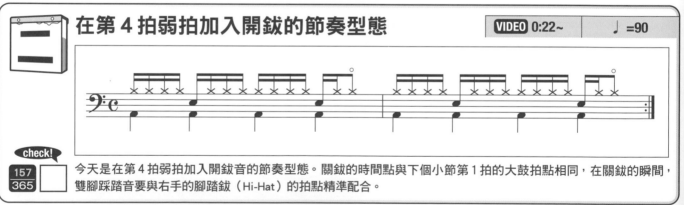

在第 4 拍弱拍加入開鈸的節奏型態

`VIDEO 0:22～`　　`♩=90`

check!

157/365 □

今天是在第 4 拍弱拍加入開鈸音的節奏型態。關鈸的時間點與下個小節第 1 拍的大鼓拍點相同，在關鈸的瞬間，雙腳踩踏音要與右手的腳踏鈸（Hi-Hat）的拍點精準配合。

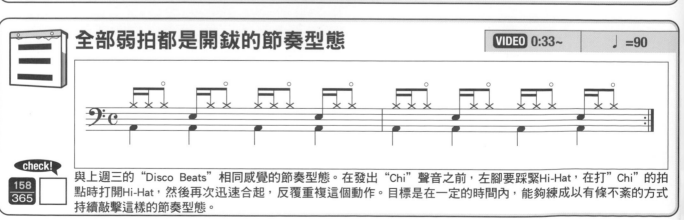

全部弱拍都是開鈸的節奏型態

`VIDEO 0:33～`　　`♩=90`

check!

158/365 □

與上週三的 "Disco Beats" 相同感覺的節奏型態。在發出 "Chi" 聲音之前，左腳要踩緊Hi-Hat，在打 "Chi" 的拍點時打開Hi-Hat，然後再次迅速合起，反覆重複這個動作。目標是在一定的時間內，能夠練成以有條不紊的方式持續敲擊這樣的節奏型態。

365日的鼓技練習計劃

本週是學習比上週難度稍高的16分音符樂句開鈸節奏型態。最困難之處在於如何掌握左腳離、踏動作的時間點，由於得精準地掌握好離、踏動作的瞬間，才能發出好聽的開鈸音，所以左腳的動作必須非常敏捷。剛開始練習的時候，請先以慢於練習所標示的速度開始，來方便確實掌握演奏訣竅。

四 16分音符弱拍打點的開鈸音

VIDEO 0:44~ ♩=90

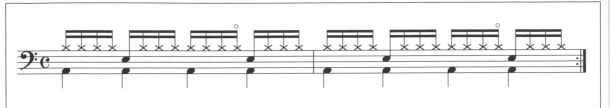

check! 159/365

接下來是16分音符第4拍點的開鈸節奏型態。在"Chi Ki Chi"之前是關鈸，"Ki－"是開鈸的高難度技巧。開鈸之後，第4拍是雙腳踩踏，所以這裡的訣竅是，在開鈸之前，持續踏住左腳，只有在打點的瞬間由開到合的"Chi╳"聲音。

五 與大鼓同拍點的16分音符弱拍開鈸 1

VIDEO 0:55~ ♩=90

check! 160/365

這是變化星期四的內容，在發開鈸音的同時，也敲擊大鼓，讓人感受到強烈重音的節奏型態。開始練習時，請先忽略不做開鈸音，僅以關鈸的狀態確實打穩此種節奏型態，在拍子穩定之後再練習有開鈸動作的打法。

六 與大鼓同拍點的16分音符弱拍開鈸 2

VIDEO 1:06~ ♩=90

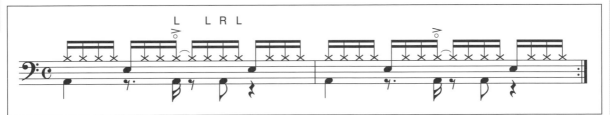

check! 161/365

這是在第2拍16分音符的最弱拍，做開鈸音的切分，並連接第3拍第一拍點的節奏型態。雖然難度很高，卻常出現在實際演奏的樂曲裡，因此一定要學會。如同上面記載，第3拍的手順為LRL。

日 利用腳踏鈸（Hi-Hat）耍鼓技！

　　進入到本週的練習階段，開鈸變得非常困難。到底哪裡該開，哪裡該合？各位應該覺得很煩惱吧！從已經學會這項技巧的筆者角度來看，演奏中為保持演奏穩定的速度感，根本就沒有空仔細思考"何時該開，何時該合"。那麼該怎麼辦才好呢？唯有用"想像想要演奏的聲音"來解決這個問題。多聽 VIDEO 中的示範並"想像在這個時間點要讓腳踏鈸（Hi-Hat）發出 Chi－"的聲音，往這個目標不斷地練習，直到能自動做出反應。要培養這種感覺，不單只是練習敲擊某種特定節奏型態就能學好，而是多做腳踏鈸（Hi-Hat）的踩踏動作練習，嘗試各種可能。長開鈸音、短開鈸音、大鼓同時發聲或是不發聲，讓各種組合發音的聲相，進入你的記憶中。除此之外，在打節奏當中，也要嘗試加入開鈸音的各種組合可能，持續訓練。

學習節奏型態

學習節奏型態 在開鈸音上加入重音

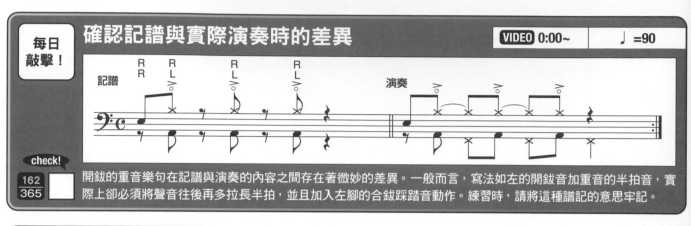

| 每日
敲擊！ | 確認記譜與實際演奏時的差異 | VIDEO 0:00~ | ♩=90 |

check!

162/365 開鈸的重音樂句在記譜與演奏的內容之間存在著微妙的差異。一般而言，寫法如左的開鈸音加重音的半拍音，實際上卻必須將聲音往後再多拉長半拍，並且加入左腳的合鈸踩踏音動作。練習時，請將這種譜記的意思牢記。

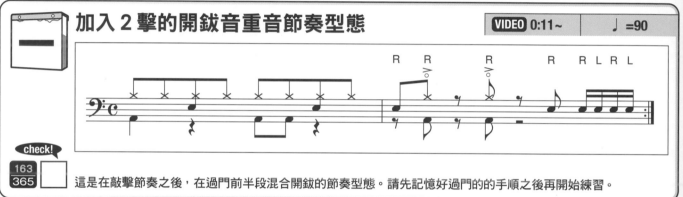

| 加入 2 擊的開鈸音重音節奏型態 | VIDEO 0:11~ | ♩=90 |

check!

163/365 這是在敲擊節奏之後，在過門前半段混合開鈸的節奏型態。請先記憶好過門的的手順之後再開始練習。

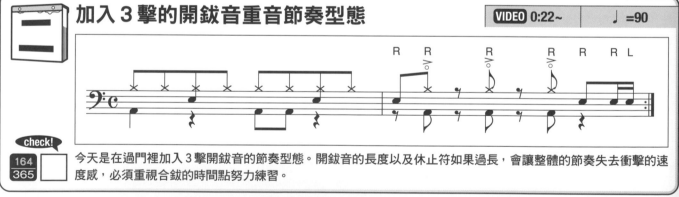

| 加入 3 擊的開鈸音重音節奏型態 | VIDEO 0:22~ | ♩=90 |

check!

164/365 今天是在過門裡加入 3 擊開鈸音的節奏型態。開鈸音的長度以及休止符如果過長，會讓整體的節奏失去衝擊的速度感，必須重視合鈸的時間點努力練習。

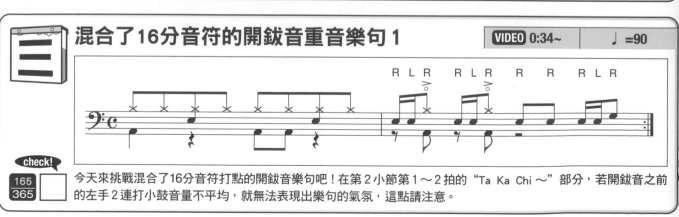

| 混合了16分音符的開鈸音重音樂句 1 | VIDEO 0:34~ | ♩=90 |

check!

165/365 今天來挑戰混合了16分音符打點的開鈸音樂句吧！在第 2 小節第 1～2 拍的 "Ta Ka Chi ～" 部分，若開鈸音之前的左手 2 連打小鼓音量不平均，就無法表現出樂句的氣氛，這點請注意。

365日的鼓技練習計劃

經過 2 週練習開鈸音之後，這次試著把開鈸音當作 "重音" 來使用吧！腳踏鈸（Hi-Hat）是各個鼓件中唯一可以隨意控制聲音長度的樂器，其魅力之處就是長、短拍都能自我控制並運用。請先來學會本週所出現的 8 分音符系與 16 分音符系的開鈸並運用技巧吧！

混合了16分音符的開鈸音重音樂句 2

VIDEO 0:45~ ♩=90

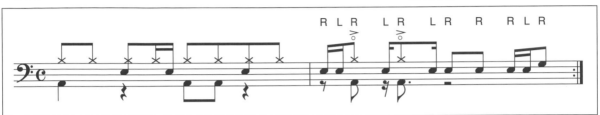

check!
166/365
過門第 2 拍是使用了16分音符第 2 拍點重音的拍法。雖然難度提高，但是鼓聲也因此變得更好聽。注意手腳的輕重音協調。

混合了16分音符的開鈸音重音樂句 3

VIDEO 0:56~ ♩=90

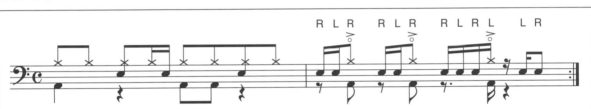

check!
167/365
到目前為止都是以右手來敲擊開鈸音重音，而這次在是第 2 小節第 3 拍第 4 拍點使用了左手來打重音，請先單獨練習這個第 3 拍，並精準地做好左、右手的輕重平衡。

混合了16分音符的開鈸音重音樂句 4

VIDEO 1:07~ ♩=90

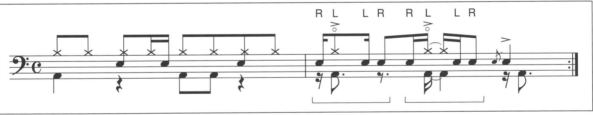

check!
168/365
第 2 小節乍看之下雖然很複雜，實際上是，兩組相同的 1 拍半拍法（見括弧的標示），因此只要能學前一個 1 拍半打法，後面就只是相同的重複。請用VIDEO確認鼓聲再開始學習吧！

腳踏鈸（Hi-Hat）是可以控制鼓聲 "長度" 的樂器！

　　歌手、吉他手、貝士手等操控旋律與和弦的演奏者們，在演奏的時候，經常會思考的一個問題 "這個音該持續多長？" 希望各位也能想像自己是演奏者在表演時的心態來學習本週的主題。在考量 "該演奏哪個音？" 的同時，也必須持續關注對拍值的長度控制。並根據這個概念來延伸學習如何演奏好 "樂句"。但是鼓手的難處在於，各鼓件在敲擊之後，聲音的長度就只能交給樂器自然的餘韻，日積月累後對於控制 "音長" 的敏銳性就容易變差。唯一可以依照自己的意識來控制音長的組件只有腳踏鈸（Hi-Hat）。因為利用踏板的開合，就能操控長音或短音。對於這 3 週來所挑戰過各種開鈸練習，不要視為 "只是練習開合" 的觀念，而是要以能控制 "音該拉多長？" 的態度來練習。如此一來，才能創造出音樂性極為優秀的樂句。

學習節奏型態

53

第 25 週

線上影音
VIDEO TRACK 25

必修過門 **加入16分音符大鼓打點的節奏型態**

每日
敲擊！

VIDEO 0:00~ | ♩=90

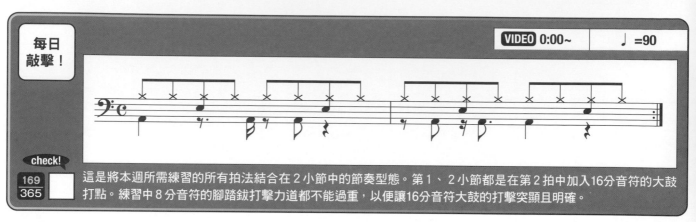

check!

169/365 □ 這是將本週所需練習的所有拍法結合在 2 小節中的節奏型態。第 1、2 小節都是在第 2 拍中加入16分音符的大鼓打點。練習中 8 分音符的腳踏鈸打擊力道都不能過重，以便讓16分音符大鼓的打擊突顯且明確。

在 4 連音的第 4 拍點加入大鼓的基本練習

VIDEO 0:11~ | ♩=90

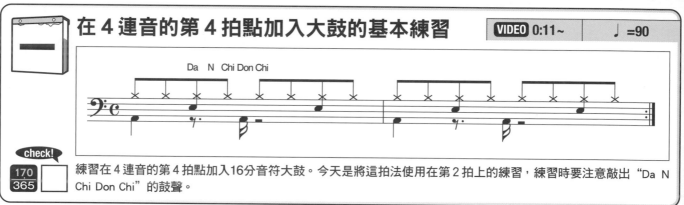

check!

170/365 □ 練習在 4 連音的第 4 拍點加入16分音符大鼓。今天是將這拍法使用在第 2 拍上的練習，練習時要注意敲出 "Da N Chi Don Chi" 的鼓聲。

在 4 連音的第 2 拍點加入大鼓的基本練習

VIDEO 0:22~ | ♩=90

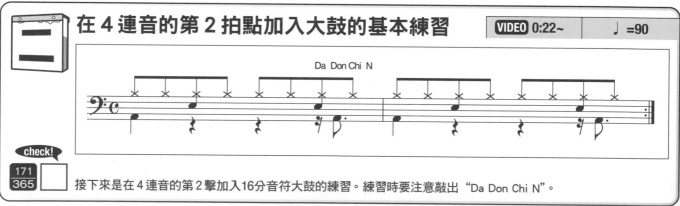

check!

171/365 □ 接下來是在 4 連音的第 2 擊加入16分音符大鼓的練習。練習時要注意敲出 "Da Don Chi N"。

在 4 連音的第 4 拍點加入大鼓的應用練習

VIDEO 0:33~ | ♩=90

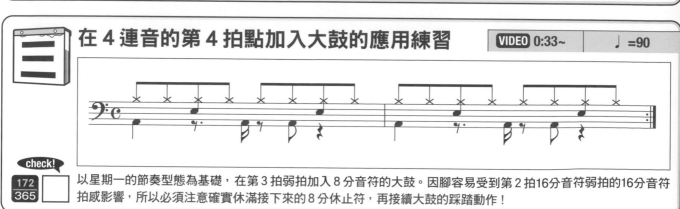

check!

172/365 □ 以星期一的節奏型態為基礎，在第 3 拍弱拍加入 8 分音符的大鼓。因腳容易受到第 2 拍16分音符弱拍的16分音符拍感影響，所以必須注意確實休滿接下來的 8 分休止符，再接續大鼓的踩踏動作！

本週的目標是打好加入16分音符大鼓打點。雖然難度提高，卻是無法逃避的課題，因此一定要確實學會。練習的時候，應該思考在哪個打點就得先移腳，而不是在發出鼓聲的打點上才開始動腳，這樣才能將大鼓點落在目標拍點上。

在4連音的第2拍點加入大鼓的應用練習1

VIDEO 0:45~ ♩=90

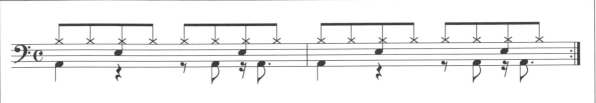

check!

173/365

以星期二的節奏型態為基礎，同樣在第3拍弱拍加入8分音符大鼓。腳要踩踏出8分音符弱拍的穩定感以及接下來的16分音符弱拍的銳利性，讓兩者流暢連接起來。

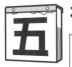

在4連音的第2拍點加入大鼓的應用練習2

VIDEO 0:56~ ♩=90

check!

174/365

這是用腳踩踏8分音符連擊，之後馬上加入16分音符弱拍大鼓的節奏型態。比較困難的是前半段的2拍，但仍要以完整的4拍為節奏單位的感覺來練習。

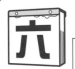

16分音符打點的綜合練習

VIDEO 1:07~ ♩=90

check!

175/365

今天要挑戰本週所有出現過的大鼓拍法所組成的節奏型態！遇到這種精彩的腳踏拍法，保持第2、4拍小鼓的拍準非常重要。別僅著重在腳踏，也要顧及手腳搭配來練習。

考量開始移動腳的時間點

　　相較於4分音符的踩踏動作，要將16分音符的大鼓鼓點踩準可不是件簡單的事。一如我們在走路時的跨步動作，可是我們在心裡早已先"規劃"好走路的動線一樣；要讓16分音符大鼓鼓點能夠踩準，就得將"預先抓好移動腳的時間點"的動作先練習好。

　　譬如在"每日敲擊"的節奏打擊上，絕大多數人都是因為思考與譜例所標示的拍點"同步"，才造成第2拍最後1拍點的大鼓在"落腳"後鼓聲

是落在了第3拍上。就如上述所言，你不能用"同步"來思考，而是得"預先"一拍點（甚至兩拍點）思考並"提腳"，才能讓踩踏後的鼓聲落在該發聲的拍點上。當然，這些方式並不是唯一的答案！如果你能用自己的練習邏輯踩出準確的16分音符鼓點，也是一種完美解答

　　總言之，節奏不光是打對點而已，練好正確的前後連貫動作，並將之衍生成自己打擊的好習慣，才能讓自己的練習日益流暢。

必修過門

etc 應對各種曲風 挑戰Shuffle Beats

每日敲擊！

練習一邊感覺三連音的拍感，一邊敲擊4分音符 | VIDEO 0:00~ | ♩=110

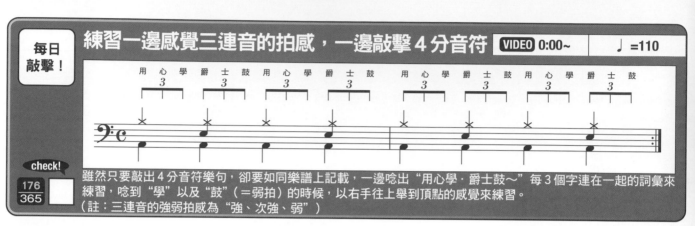

check!

176 365

雖然只要敲出4分音符樂句，卻要如同樂譜上記載，一邊唸出"用心學・爵士鼓～"每3個字連在一起的詞彙來練習，唸到"學"以及"鼓"（＝弱拍）的時候，以右手往上舉到頂點的感覺來練習。
（註：三連音的強弱拍感為"強、次強、弱"）

第4拍加入Shuffle節奏型態的的練習 | VIDEO 0:10~ | ♩=110

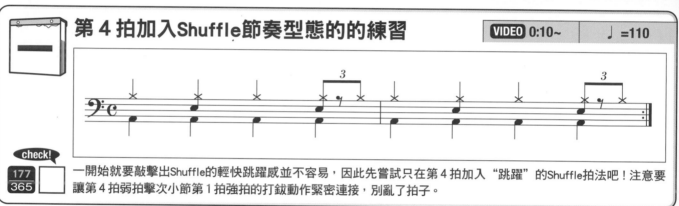

check!

177 365

一開始就要敲擊出Shuffle的輕快跳躍感並不容易，因此先嘗試只在第4拍加入"跳躍"的Shuffle拍法吧！注意要讓第4拍弱拍擊次小節第1拍強拍的打鈸動作緊密連接，別亂了拍子。

挑戰Shuffle的基本節奏型態 | VIDEO 0:18~ | ♩=110

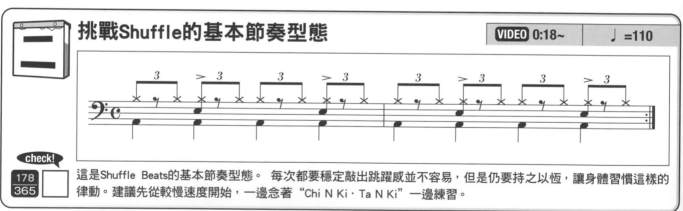

check!

178 365

這是Shuffle Beats的基本節奏型態。 每次都要穩定敲出跳躍感並不容易，但是仍要持之以恆，讓身體習慣這樣的律動。建議先從較慢速度開始，一邊念著"Chi N Ki・Ta N Ki"一邊練習。

挑戰Shuffle的應用節奏型態 | VIDEO 0:28~ | ♩=110

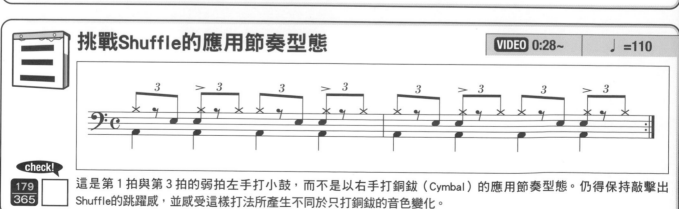

check!

179 365

這是第1拍與第3拍的弱拍左手打小鼓，而不是以右手打銅鈸（Cymbal）的應用節奏型態。仍得保持敲擊出Shuffle的跳躍感，並感受這樣打法所產生不同於只打銅鈸的音色變化。

第 26 週

365日的鼓技練習計劃

本週來挑戰屬於三連音系節奏型態之一的"Shuffle"！轉換成口語就像"Chi N Ki‧Chi N Ki"的感覺，強調三連音中的第1擊與第3擊，來營造出跳躍的拍感。其實Shuffle Beat還有各式各樣的變化，不過先從這種基本敲擊法開始體驗吧！

挑戰傳統的Shuffle節奏型態

VIDEO 0:37~ | ♩=110

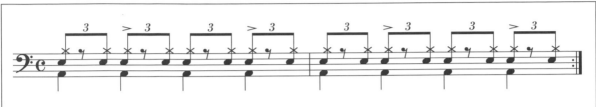

check!
180/365

過去經常聽到的Shuffle樂曲都是以像本譜例所示，用雙手敲擊，並且在第2拍與第4拍加上重音的節奏型態。想要敲出好聽的Shuffle Beat鼓聲並不容易，不過可藉此訓練雙手的控制力。

Shuffle節奏型態的進化系1

VIDEO 0:46~ | ♩=90

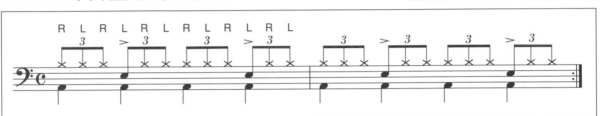

check!
181/365

以左、右手交替打擊的手順來打三連音，產生Shuffle拍感的節奏型態。與第11週最大的差異在於，由於三連音是以"RLR‧LRL"的順序連接敲擊Hi-Hat，而非如之前的單手。如此一來，即使速度較快的樂曲，也可以一邊強調三連音，一邊順利演奏。

Shuffle節奏型態的進化系2

VIDEO 0:55~ | ♩=90

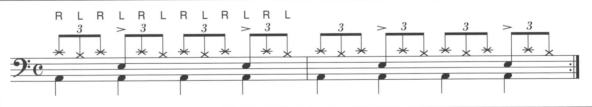

check!
182/365

以星期五的節奏型態為基礎，用交替的手順右手固定敲打右鈸（Ride Cymbal），左手打腳踏鈸（Hi-Hat）與小鼓的節奏型態。這是能感受到獨特鼓聲以及空間感的節奏型態，請一定要學會！

Shuffle Beats 的手部動作

你是否能完美敲擊出星期二登場的"Chi N Ki‧Chi N Ki"拍法呢？如右側照片，第1擊的"Chi"與第2擊的"Ki"敲擊方法不同。將鼓棒～手臂往下用棒肩來敲擊"Chi"，反之"Ki"的音是往上提的時候利用棒頭來敲擊。換言之要在手臂下上一來回的過程中，敲打2次。請實際觀摩各個鼓手在現場演奏或影片裡的表演，先掌握上述連續動作的感覺，再努力練習。

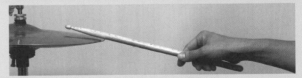

▲"Chi N Ki"的"Chi N"是使用棒肩來這樣敲。

▲接著"Ki"是使用棒頭這樣敲。

應對各種曲風

etc 應對各種曲風 用腳挑戰跳躍的Shuffle Beats ！

每日敲擊！ | VIDEO 0:00~ | ♩=110

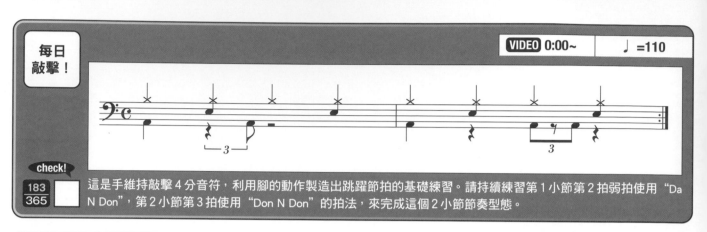

check!

183/365 □ 這是手維持敲擊4分音符，利用腳的動作製造出跳躍節拍的基礎練習。請持續練習第1小節第2拍弱拍使用 "Da N Don"，第2小節第3拍使用 "Don N Don" 的拍法，來完成這個2小節節奏型態。

用腳製造跳躍感的2小節節奏型態1

VIDEO 0:09~ | ♩=110

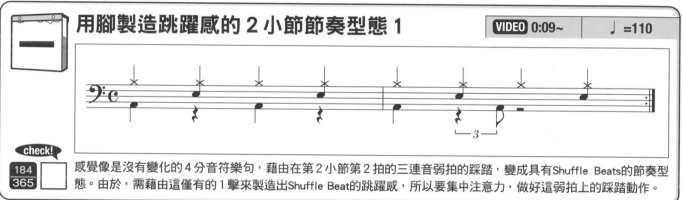

check!

184/365 □ 感覺像是沒有變化的4分音符樂句，藉由在第2小節第2拍的三連音弱拍的踩踏，變成具有Shuffle Beats的節奏型態。由於，需藉由這僅有的1擊來製造出Shuffle Beat的跳躍感，所以要集中注意力，做好這弱拍上的踩踏動作。

用腳製造跳躍感的2小節節奏型態2

VIDEO 0:18~ | ♩=110

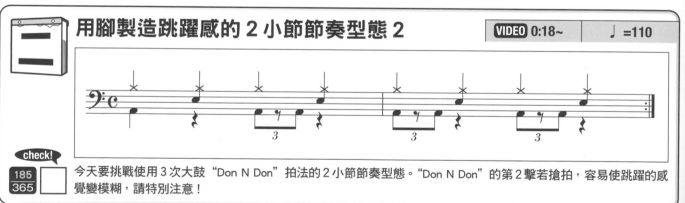

check!

185/365 □ 今天要挑戰使用3次大鼓 "Don N Don" 拍法的2小節節奏型態。"Don N Don" 的第2擊若搶拍，容易使跳躍的感覺變模糊，請特別注意！

用腳製造跳躍感的2小節節奏型態3

VIDEO 0:27~ | ♩=110

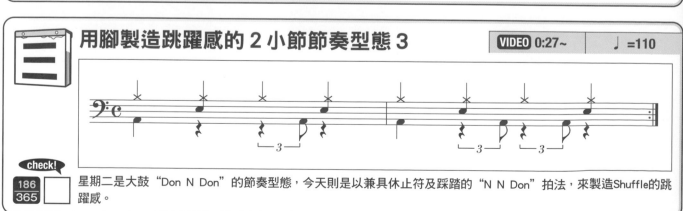

check!

186/365 □ 星期二是大鼓 "Don N Don" 的節奏型態，今天則是以兼具休止符及踩踏的 "N N Don" 拍法，來製造Shuffle的跳躍感。

365日的鼓技練習計劃

本週的主題是"用腳踩踏出具跳躍感的Shuffle Beats",也就是以大鼓,踩踏出節奏變化的練習。就連手都很難完成的動作,竟然要用腳來完成,可見難度非常高。不過不能只是思考腳的動作該如何做好,仍必須秉持著手腳並用的意識,努力練習來敲出Shuffle拍法的跳躍感覺。

四 **用腳製造跳躍感的 2 小節節奏型態 4** VIDEO 0:36~ ♩=110

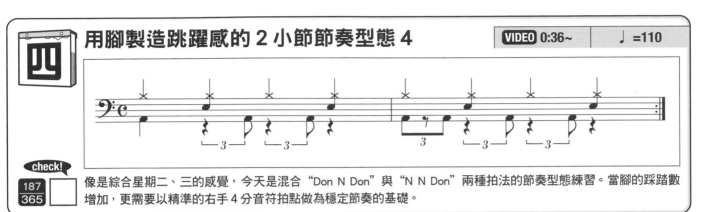

check!
187/365
像是綜合星期二、三的感覺,今天是混合"Don N Don"與"N N Don"兩種拍法的節奏型態練習。當腳的踩踏數增加,更需要以精準的右手 4 分音符拍點做為穩定節奏的基礎。

五 **用腳製造跳躍感的 2 小節節奏型態 5** VIDEO 0:46~ ♩=110

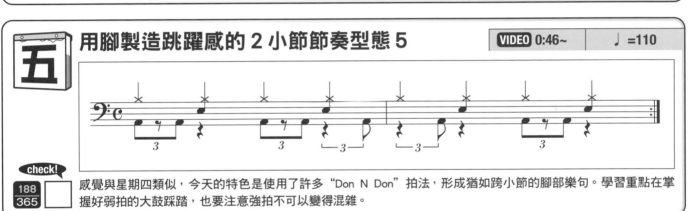

check!
188/365
感覺與星期四類似,今天的特色是使用了許多"Don N Don"拍法,形成猶如跨小節的腳部樂句。學習重點在掌握好弱拍的大鼓踩踏,也要注意強拍不可以變得混雜。

六 **用腳製造跳躍感的 2 小節節奏型態 6** VIDEO 0:55~ ♩=110

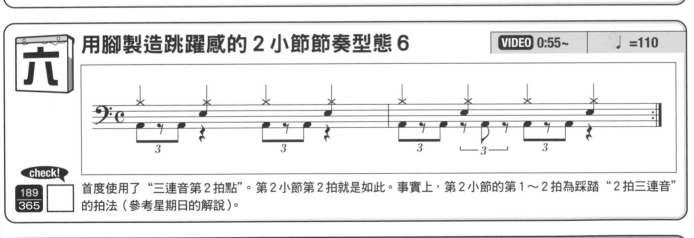

check!
189/365
首度使用了"三連音第 2 拍點"。第 2 小節第 2 拍就是如此。事實上,第 2 小節的第 1～2 拍為踩踏"2 拍三連音"的拍法(參考星期日的解說)。

日 **瞭解其他三連音!**

　　星期六第 2 小節前半段出現腳踏"2 拍三連音"拍法。依照記譜原則,2 拍三連音的大鼓譜記可以以 a、b 兩種方式來呈現。譜例 c 是以交替打法打 2 次每拍 3 連音,右手加上重音的記譜,d 則是拿掉譜例 c 中左手打音,自然成為 2 拍三連音打點的譜記。雖然實際演奏時,大部分都是憑感覺來打 2 拍三連音,但是身為鼓手,仍是必須瞭解正確的打點位置及其觀念,才能打出精準的 2 拍三連音。

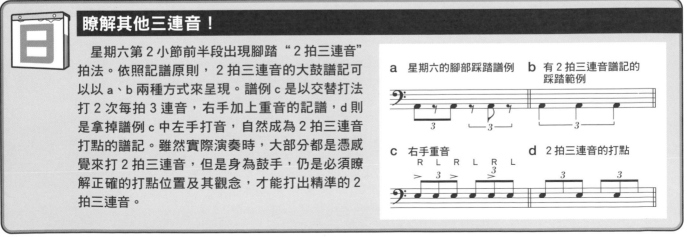

a　星期六的腳部踩踏譜例　　b　有 2 拍三連音譜記的踩踏範例

c　右手重音　　　　d　2 拍三連音的打點

必修過門 挑戰Shuffle Beats的過門！

每日敲擊！

瞭解節奏&過門的基本型

VIDEO 0:00~　　♩=120

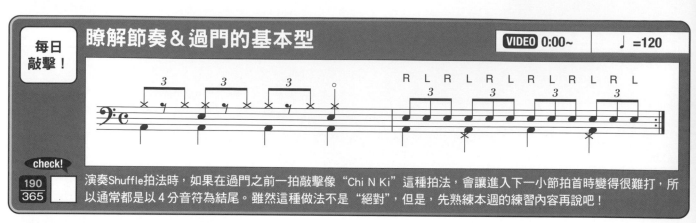

check!

190/365 □ 演奏Shuffle拍法時，如果在過門之前一拍敲擊像 "Chi N Ki" 這種拍法，會讓進入下一小節拍首時變得很難打，所以通常都是以4分音符為結尾。雖然這種做法不是 "絕對"，但是，先熟練本週的練習內容再說吧！

2拍過門的演奏法

VIDEO 0:10~　　♩=120

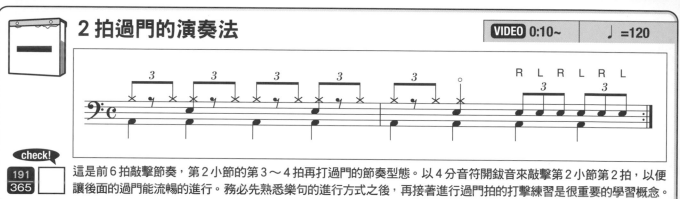

check!

191/365 □ 這是前6拍敲擊節奏，第2小節的第3～4拍再打過門的節奏型態。以4分音符開鈸音來敲擊第2小節第2拍，以便讓後面的過門能流暢的進行。務必先熟悉樂句的進行方式之後，再接著進行過門拍的打擊練習是很重要的學習概念。

3拍過門的演奏法

VIDEO 0:17~　　♩=120

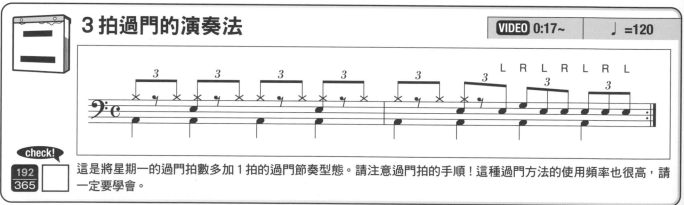

check!

192/365 □ 這是將星期一的過門拍數多加1拍的過門節奏型態。請注意過門拍的手順！這種過門方法的使用頻率也很高，請一定要學會。

1小節過門的變化1

VIDEO 0:25~　　♩=120

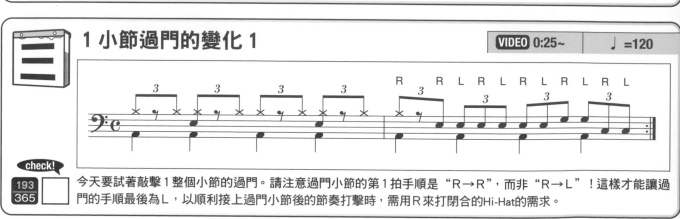

check!

193/365 □ 今天要試著敲擊1整個小節的過門。請注意過門小節的第1拍手順是 "R→R"，而非 "R→L"！這樣才能讓過門的手順最後為L，以順利接上過門小節後的節奏打擊時，需用R來打閉合的Hi-Hat的需求。

365日的鼓技練習計劃

藉由組合Shuffle Beats與三連音這兩種拍法,來學習兩者交互運用的節奏&過門吧!與8分、16分音符的交互應用相比,本週所練的由節奏到過門小節的拍子並不容易打得流暢。所以,請先以能在穩定的拍子中,流暢地敲打過門前後的獨特拍法為初始目標吧!

四 1 小節過門的變化 2

VIDEO 0:33~ | ♩=120

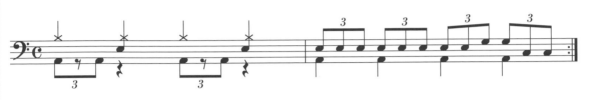

check!
194
365

以右腳踩踏Shuffle拍感的節奏再進入過門。由於要展現搖滾色彩的濃厚,所以右腳的Shuffle踩踏一定得有強勁的力道。過門雖然簡單,但只要清楚敲擊,就能讓強烈的搖滾能量四處流竄。

五 1 小節過門的變化 3

VIDEO 0:42~ | ♩=120

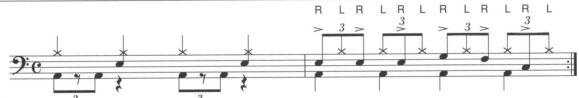

check!
195
365

過門時的手順是簡單的RL交替敲擊,但是右手在小鼓～中鼓(Tom)間移動,左手只需敲擊腳踏鈸(Hi-Hat),是利用在不同鼓件上的變換產生強拍起拍的2拍三連音的有趣鼓聲。

六 1 小節過門的變化 4

VIDEO 0:51~ | ♩=120

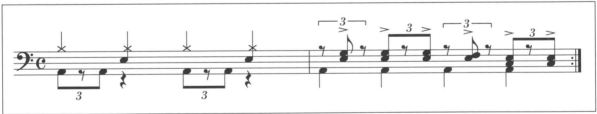

check!
196
365

學過強拍起拍的2拍三連音之後,再來挑戰稱為"弱拍的2拍三連音"打法吧!如譜例記載,在弱拍起始的2拍三連音是將打音落在原強拍起始的2拍三連音的弱音上,請先聆聽VIDEO的示範演奏,確認鼓聲。

日 關於過門的各種思考方法

本週的過門是以"嘗試敲擊這種簡單拍法"的想法,來編寫練習內容的。在演奏時,不需要隨時有"非得加入特殊拍法來過門不可"的念頭。甚至可以在能加入過門的拍子上選擇什麼都不做。

另外,與節奏相比,過門所敲擊的音數通常比較多,但是偶爾也可以考慮使用"減少音數"的手法來處理過門小節。舉例來說,去掉大鼓,或只敲擊一次小鼓等,讓人有瞬間感到"咦?怎會是…"的突如其然的驚艷,也是很棒的處理方式。

除此之外,即使敲擊過門,也不需要不斷出現新的打法,有時,刻意重複相同的拍法,利用"反覆",更能讓聽眾留下記憶鮮明的效果。

過門容易被認定是"敲擊、增加、改變"的演奏法,但是也可以透過"去除、減少、重複"等創意手法來演奏。

必修過門

第29週

etc 應對各種曲風
來體驗Jazz Beats的世界吧

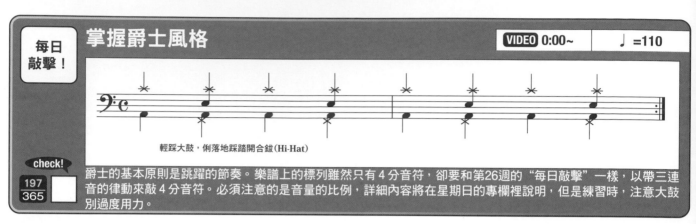

每日敲擊！

掌握爵士風格

VIDEO 0:00~ ♩=110

輕踩大鼓，俐落地踩踏開合鈸(Hi-Hat)

check!

197/365

爵士的基本原則是跳躍的節奏。樂譜上的標列雖然只有4分音符，卻要和第26週的"每日敲擊"一樣，以帶三連音的律動來敲4分音符。必須注意的是音量的比例，詳細內容將在星期日的專欄裡說明，但是練習時，注意大鼓別過度用力。

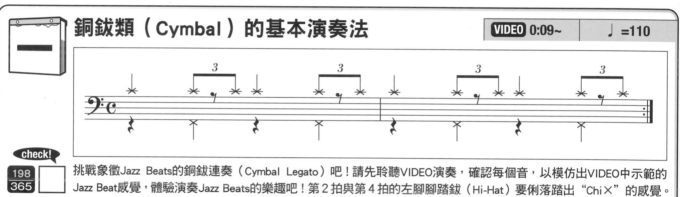

銅鈸類（Cymbal）的基本演奏法

VIDEO 0:09~ ♩=110

check!

198/365

挑戰象徵Jazz Beats的銅鈸連奏（Cymbal Legato）吧！請先聆聽VIDEO演奏，確認每個音，以模仿出VIDEO中示範的Jazz Beat感覺，體驗演奏Jazz Beats的樂趣吧！第2拍與第4拍的左腳腳踏鈸（Hi-Hat）要俐落踏出"Chi×"的感覺。

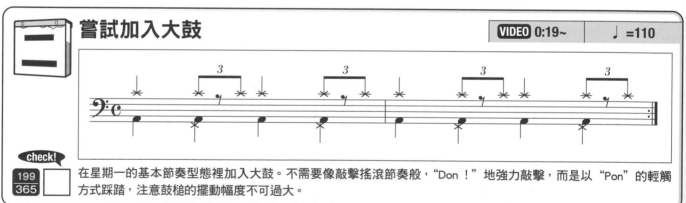

嘗試加入大鼓

VIDEO 0:19~ ♩=110

check!

199/365

在星期一的基本節奏型態裡加入大鼓。不需要像敲擊搖滾節奏般，"Don！"地強力敲擊，而是以"Pon"的輕觸方式踩踏，注意鼓槌的擺動幅度不可過大。

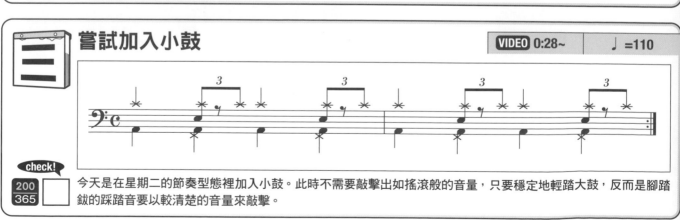

嘗試加入小鼓

VIDEO 0:28~ ♩=110

check!

200/365

今天是在星期二的節奏型態裡加入小鼓。此時不需要敲擊出如搖滾般的音量，只要穩定地輕踏大鼓，反而是腳踏鈸的踩踏音要以較清楚的音量來敲擊。

大家練習鼓技的"鼓組"原本是以演奏爵士樂而生的樂器。 平常沒有機會演奏爵士樂的人，也一定要試著瞭解鼓組誕生的起源－「爵士世界」。本週來體驗一下爵士裡最常見的" 4 拍形式"的爵士鼓技。

挑戰腳踏鈸連奏（Hi-Hat Legato）

VIDEO 0:38~　　♩=110

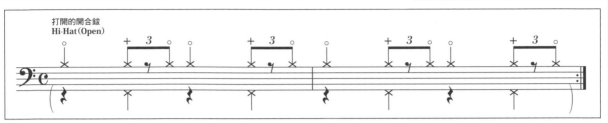

check!
201/365

今天要挑戰使用了開鈸（Hi-Hat Open，譜記符號：○）&關鈸（Close，譜記符號：＋）的連奏練習。忠實敲擊出譜例中所記載的○與＋音。第 2、4 拍中的"Chi Ki"拍法是Chi為關鈸，Ki是開鈸。這個部分難度較高，請耐心練習。

腳踏鈸連奏＋大鼓

VIDEO 0:47~　　♩=110

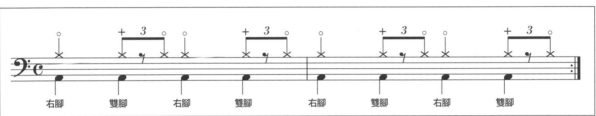

check!
202/365

在星期四的節奏型態裡加入大鼓。稍微控制音量，音量與敲擊右鈸（Ride Cymbal）時相同即可。一般譜例裡不會刻意記載，但是腳的踩踏動作是由"右腳→雙腳"。

在第 4 拍加入敲打小鼓鼓邊（Rimshot）

VIDEO 0:57~　　♩=110

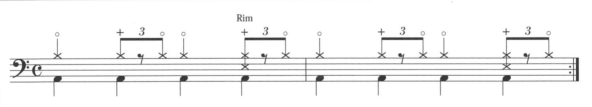

check!
203/365

這種技巧在腳踏鈸連奏時經常使用，今天是在第 4 拍加入Closed Rimshot（P84）的節奏型態。雖然Jazz Beat也有在第 2、4 拍加入打小鼓鼓邊（Rimshot）的情況，但是今天先體驗這種只有第 4 拍打小鼓鼓邊（Rimshot）的節奏型態吧！

爵士鼓的音量比例

本週的 VIDEO 示範演奏的音量聽起來應該比較小聲，這不是錄音失敗，而是刻意如此演奏。其中最大差異在於大鼓的踩踏音量，是以較為"壓抑"的感覺來演奏。演奏爵士樂的時候，通常以非電子方式演奏，貝士手所彈奏的是不插電的 Upright Bass（Contrabass）。為了與貝士的"原音"取得平衡，因此得特別注意降低大鼓的音量。此時各器樂的聲音比例不是以"對等"方式呈現，而是要讓聽眾清楚地聽到貝士的音點。然而，左腳的腳踏鈸不需要一起降低音量，反而要在 2、4 拍上踩踏出清楚聲音。做為各樂手穩定節奏、律動的基準核心。爵士是非常隨性的音樂，上述的這種比例原則也並非適用所有的樂曲，但請先以此觀念做為學習的開始，來抓住 Jazz 的味吧！

應對各種曲風

強化技巧 意外的難關!? 右手敲開鈸的 4 分音符節奏

| 每日敲擊！ | **學會基本的運棒法** | VIDEO 0:00~ | ♩=120 |

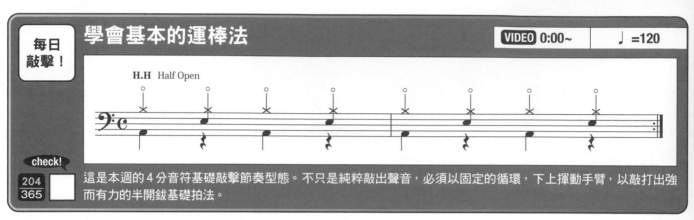

check!
204/365 □ 這是本週的 4 分音符基礎敲擊節奏型態。不只是純粹敲出聲音，必須以固定的循環，下上揮動手臂，以敲打出強而有力的半開鈸基礎拍法。

Rock Beats必修節奏型態1 | VIDEO 0:10~ | ♩=120 |

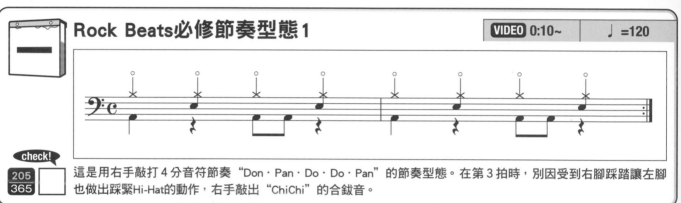

check!
205/365 □ 這是用右手敲打 4 分音符節奏 "Don・Pan・Do・Do・Pan" 的節奏型態。在第 3 拍時，別因受到右腳踩踏讓左腳也做出踩緊Hi-Hat的動作，右手敲出 "ChiChi" 的合鈸音。

Rock Beats必修節奏型態2 | VIDEO 0:17~ | ♩=120 |

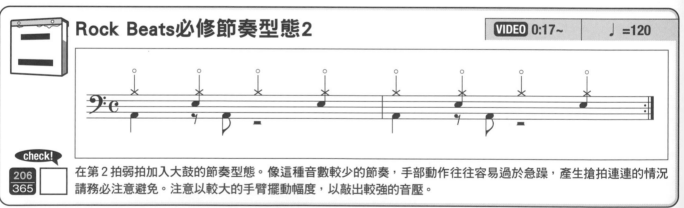

check!
206/365 □ 在第 2 拍弱拍加入大鼓的節奏型態。像這種音數較少的節奏，手部動作往往容易過於急躁，產生搶拍連連的情況請務必注意避免。注意以較大的手臂擺動幅度，以敲出較強的音壓。

Rock Beats必修節奏型態3 | VIDEO 0:26~ | ♩=120 |

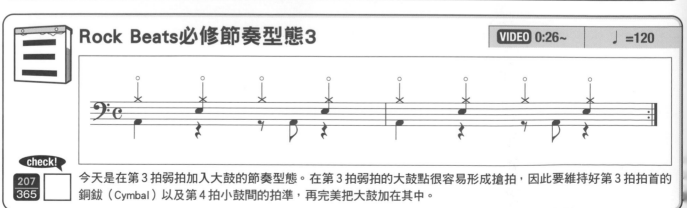

check!
207/365 □ 今天是在第 3 拍弱拍加入大鼓的節奏型態。在第 3 拍弱拍的大鼓點很容易形成搶拍，因此要維持好第 3 拍拍首的銅鈸（Cymbal）以及第 4 拍小鼓間的拍準，再完美把大鼓加在其中。

365日的鼓技練習計劃

到目前為止，所學習的大部分都是右手密集敲擊銅鈸（Cymbal）的節奏型態，本週將減少右手打擊音數，將其限定成只打 4 分音符，然後在其中加入各種踏腳變化，來進行練習。搖滾系的強烈節奏樂曲，經常會使用這種節奏型態。練習的時候，注意要建立出手腳各自的獨立性，才不致產生相互的影響，而一起動作。

四 使用右鈸鈸心(Bell)的節奏型態 1

VIDEO 0:35~ ♩=120

敲打 Ride Bell

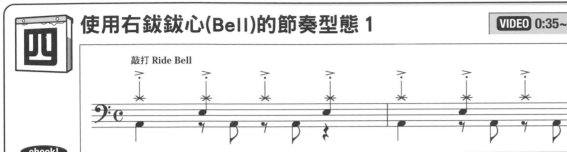

check!
208/365 藉由敲擊右鈸鈸心，可以形成宛如鐘聲般的聲響。今天的練習是組合星期二、三的節奏並加入Bell打擊的新節奏，請感受一下其特殊的節奏氣氛。

五 使用右鈸鈸心(Bell)的節奏型態 2

VIDEO 0:43~ ♩=120

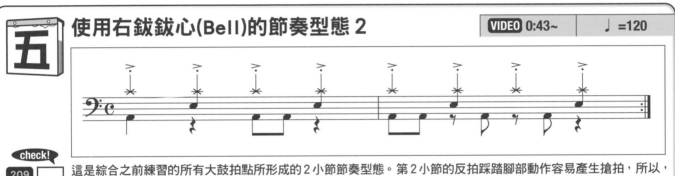

check!
209/365 這是綜合之前練習的所有大鼓拍點所形成的 2 小節節奏型態。第 2 小節的反拍踩踏腳部動作容易產生搶拍，所以，除了注意腳的踩踏的同時，還必須注意手腳協調，才不致亂了拍子。

六 使用右鈸鈸心(Bell)的節奏型態 3

VIDEO 0:52~ ♩=120

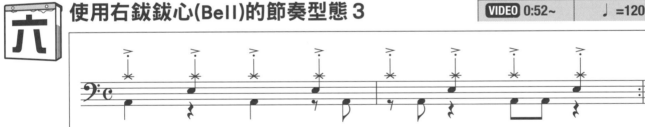

check!
210/365 這是一般樂曲經常使用的 2 小節節奏型態，特色是跨小節的切分大鼓。除了120的速度之外，也請嘗試使用其他速度練習。

日 鈸心的敲法

本週在星期四之後出現了右鈸（Ride Cymbal）的"鈸心敲法"，鈸心敲法有二種打法。第一種是使用鼓肩（Shoulder）敲擊鈸心，通常是在重音及要產生大音量時所用的打法（照片 a）。另一種是以斷音的感覺，清楚敲出顆粒分明的方法（照片 b）。無論哪一種打法，若鼓棒舉的過高，容易產生打不準 Bell 的情況。 所以，請以較小的揮棒動作，穩定的音壓來打 Bell 技巧。

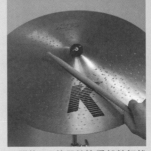

▲照片 a、使用鼓棒肩部敲打鈸心。

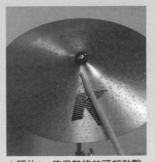

▲照片 b、使用鼓棒的頭部敲擊。請試著感受音色、音量的差異。

強化技巧

第 31 週

線上影音
VIDEO TRACK 31

強化技巧 利用 4 分音符鞭打系節奏強化左手！

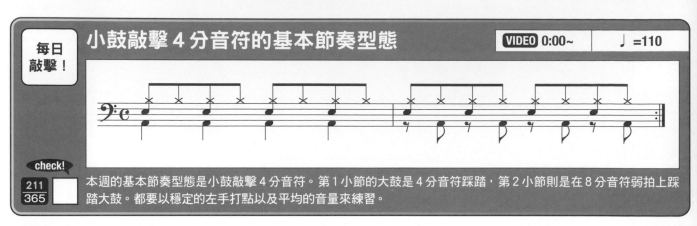

每日 敲擊！

小鼓敲擊 4 分音符的基本節奏型態

VIDEO 0:00~ ♩=110

check!

211/365

本週的基本節奏型態是小鼓敲擊 4 分音符。第 1 小節的大鼓是 4 分音符踩踏，第 2 小節則是在 8 分音符弱拍上踩踏大鼓。都要以穩定的左手打點以及平均的音量來練習。

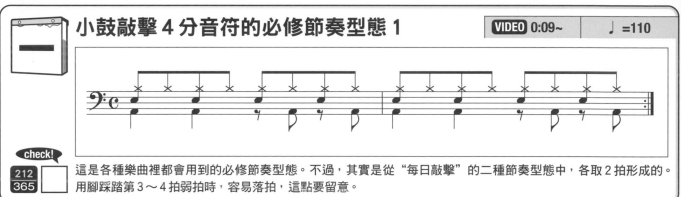

小鼓敲擊 4 分音符的必修節奏型態 1

VIDEO 0:09~ ♩=110

check!

212/365

這是各種樂曲裡都會用到的必修節奏型態。不過，其實是從"每日敲擊"的二種節奏型態中，各取 2 拍形成的。用腳踩踏第 3～4 拍弱拍時，容易落拍，這點要留意。

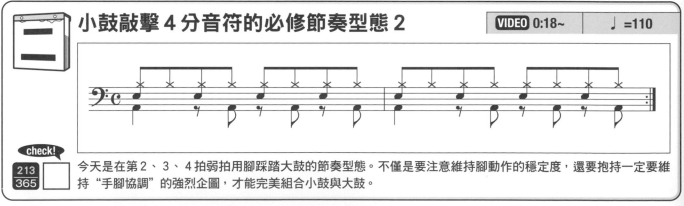

小鼓敲擊 4 分音符的必修節奏型態 2

VIDEO 0:18~ ♩=110

check!

213/365

今天是在第 2、3、4 拍弱拍用腳踩踏大鼓的節奏型態。不僅是要注意維持腳動作的穩定度，還要抱持一定要維持"手腳協調"的強烈企圖，才能完美組合小鼓與大鼓。

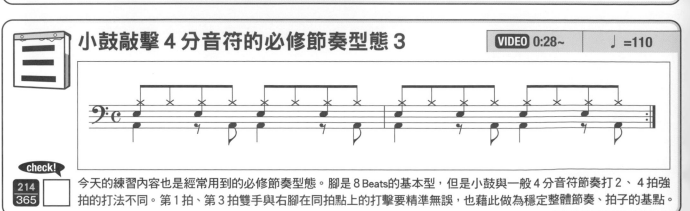

小鼓敲擊 4 分音符的必修節奏型態 3

VIDEO 0:28~ ♩=110

check!

214/365

今天的練習內容也是經常用到的必修節奏型態。腳是 8 Beats 的基本型，但是小鼓與一般 4 分音符節奏打 2、4 拍強拍的打法不同。第 1 拍、第 3 拍雙手與右腳在同拍點上的打擊要精準無誤，也藉此做為穩定整體節奏、拍子的基點。

365日的鼓技練習計劃

今天的練習內容也是經常用到的必修節奏型態。腳是基本的 8 Beats拍法，小鼓則是 4 分音符打法，與之前所學過的小鼓打法感覺不同。第 1 拍、第 3 拍雙手與右腳在同拍點上的打擊要精準無誤，也藉此做為穩定整體節奏、拍子的基點。

小鼓 4 分音符 & 大鼓16分音符的節奏型態 1　VIDEO 0:37~　♩=110

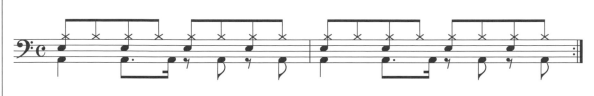

check! 215/365

今天是在第 2 拍第 4 拍點上踩踏16分音符大鼓的節奏型態。藉此一擊就使整個節奏氣氛為之改變，營造出彈跳般的音色變化。練習時要注意左手 4 分音符小鼓的穩定感，以做為數拍的基準。

小鼓 4 分音符 & 大鼓16分音符的節奏型態 2　VIDEO 0:46~　♩=110

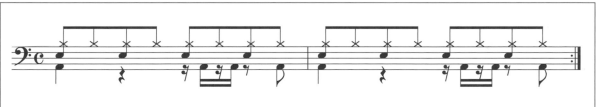

check! 216/365

這是與小鼓沉穩敲擊 4 分音符相反，大鼓是16分音符弱拍的連擊節奏型態，將其當作過門小節來使用也非常有效果。在手敲擊鼓聲之間，要明確踩踏出16分音符的大鼓（Kick）。

小鼓 4 分音符 & 大鼓16分音符的節奏型態 3　VIDEO 0:55~　♩=110

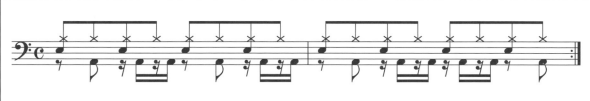

check! 217/365

這是大鼓全部都在弱拍上的 2 小節節奏型態，通常在樂曲的結尾都會加入這種打法來炒熱現場氣氛。假如手的拍子不穩定，腳的踩踏也會變得很困難，這點請注意！

用左手敲擊？ 或用雙手敲擊？

在本週的練習之前，每種節奏型態多只是在 2 & 4 拍上做小鼓的敲擊。因為左手只需做 2 擊，所以左手一般人都應能餘裕勝任。但如遇上如本週的練習般，左手的音數加倍成 4 擊，多數人容易使用緊繃的肌力來面對。如此不僅是徒增左手肌肉的負擔，更會因左手急速疲乏而使節奏失去拍準。所以，務必以打 2 擊小鼓般的心情，放鬆來練習才會順利。另外！單就譜示的解讀，鼓友們會將譜詮釋成"右手敲 8 分音符，左手打 4 分音符"。其實可以將手部動作想成是一連串"雙手→右手"的拍法，會更容易學會本練習。

還有，別只將心思注意在鼓棒的操作上，還要用意識感受肩膀→手肘→手腕的流暢連貫，才能舞棒如歌，輕鬆地打出長時間，大音量的鞭打系搖滾。

強化技巧

挑戰具有跳躍感的Funk Beats!!

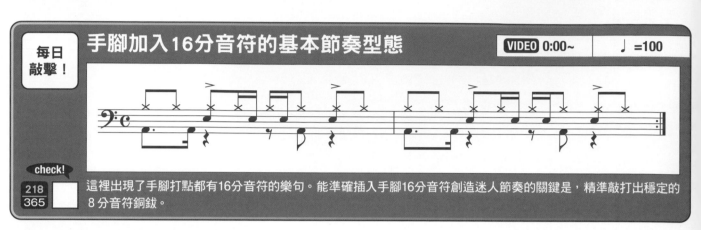

每日敲擊！ 手腳加入16分音符的基本節奏型態　VIDEO 0:00~　♩=100

check!
218/365 □ 這裡出現了手腳打點都有16分音符的樂句。能準確插入手腳16分音符創造迷人節奏的關鍵是，精準敲打出穩定的8分音符銅鈸。

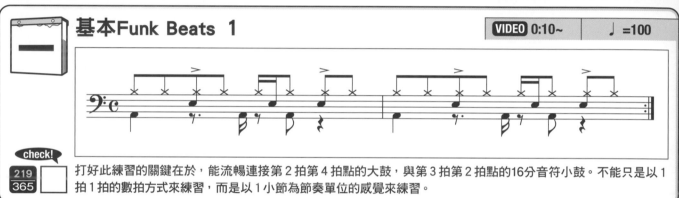

基本Funk Beats 1　VIDEO 0:10~　♩=100

check!
219/365 □ 打好此練習的關鍵在於，能流暢連接第2拍第4拍點的大鼓，與第3拍第2拍點的16分音符小鼓。不能只是以1拍1拍的數拍方式來練習，而是以1小節為節奏單位的感覺來練習。

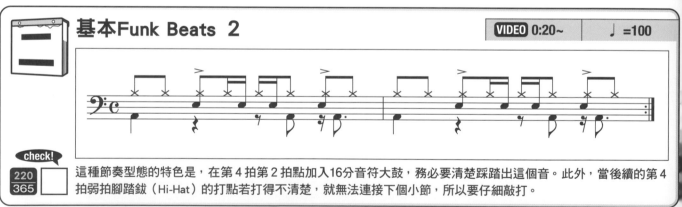

基本Funk Beats 2　VIDEO 0:20~　♩=100

check!
220/365 □ 這種節奏型態的特色是，在第4拍第2拍點加入16分音符大鼓，務必要清楚踩踏出這個音。此外，當後續的第4拍弱拍腳踏鈸（Hi-Hat）的打點若打得不清楚，就無法連接下個小節，所以要仔細敲打。

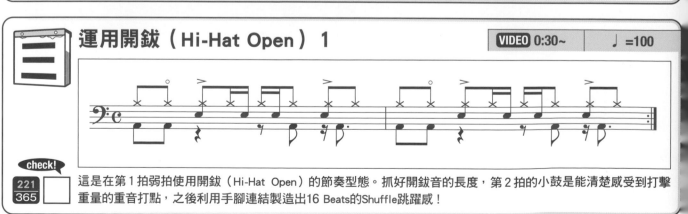

運用開鈸（Hi-Hat Open）1　VIDEO 0:30~　♩=100

check!
221/365 □ 這是在第1拍弱拍使用開鈸（Hi-Hat Open）的節奏型態。抓好開鈸音的長度，第2拍的小鼓是能清楚感受到打擊重量的重音打點，之後利用手腳連結製造出16 Beats的Shuffle跳躍感！

365日的鼓技練習計劃

本週是手腳都有16分音符打點，被廣泛使用在放克（Funk）到流行樂的節奏。不要只是毫不思考就依照樂譜敲擊，要以能敲出準確的節奏律動，讓聽眾有不禁想要隨之跳舞的欲念為目標。請以自己本身也在跳舞的心情，敲打出具有跳躍感的Funk Beats節奏！

運用開鈸（Hi-Hat Open）2

| VIDEO 0:40~ | ♩ =100 |

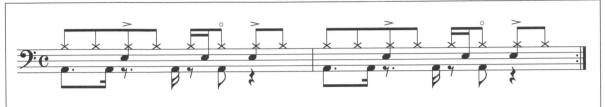

check!

222／365

與星期三相反，前半段是用密集的音符製造出跳躍感，再以第3拍弱拍到第4拍的開鈸音營造節奏的厚重緊湊感。感覺最簡單的第4拍弱拍腳踏鈸（Hi-Hat）反而要更加謹慎敲擊，要音量清楚，太弱了也不行。

咚～華麗敲擊出Funk Beats 1

| VIDEO 0:50~ | ♩ =100 |

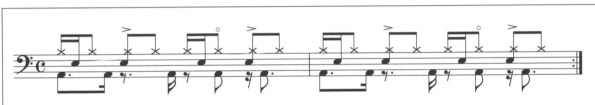

check!

223／365

使用大量16分音符的節奏型態產生華麗的跳躍感。也要注意"固定敲打銅鈸（Cymbal）的右手"拍子的穩定。 此外，清楚敲擊第2拍＆第4拍的小鼓，以營造出節拍的強烈。

咚～華麗敲擊出Funk Beats 2

| VIDEO 1:00~ | ♩ =100 |

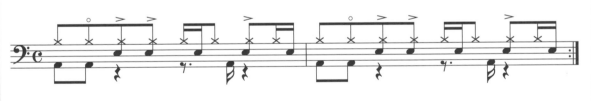

check!

224／365

今天的重點是第1小節小鼓的8分音符連擊。混合8分音符重音及立即連接16分音符的密集節拍，營造了獨特的節奏氣氛。

4分音符的感覺非常重要！

像本週這樣，增加音數時，"感覺"好像變簡單，但是實際在樂團裡演奏時，卻覺得超級困難。剛開始會演奏的亂七八糟，是因為只記得連接密集的音符，卻鬆懈了要穩定節奏的核心關鍵一要精準地數準4拍的節奏感。如此一來，個人的節奏部分就已凌亂不堪，更遑論能與他人合奏時會不受其他樂器的影響。練習本週的節奏型態時，一定要學會"一邊數拍，一邊敲擊"這個方法。也就是練習時，必須清楚唱出"One Two Three Four！"。唯有能清楚準確地數拍，清楚瞭解你敲出的密集音符到底是在哪個拍子裡，才能和樂團自信地穩定演奏。尤其是在小節開頭的"One！"上的拍點，要能很準確地打準。只要清楚唱出並打準起音，就能使後續的拍子流暢自然。

應對各種曲風

第 33 週

應對各種曲風 旋律是生命！帶有Shuffle拍感的Funk Bea

每日敲擊！

用左手擊出小鼓帶有Shuffle拍感的基本節奏型態 | VIDEO 0:00~ | ♩=90

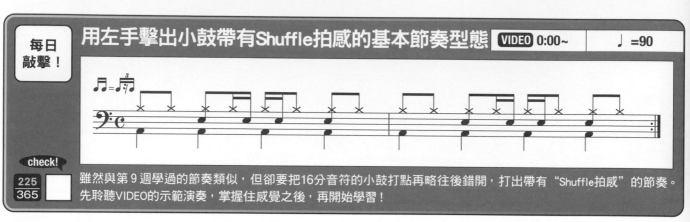

check!

225/365 □ 雖然與第9週學過的節奏類似，但卻要把16分音符的小鼓打點再略往後錯開，打出帶有"Shuffle拍感"的節奏。先聆聽VIDEO的示範演奏，掌握住感覺之後，再開始學習！

用左手擊出小鼓帶有Shuffle拍感的應用節奏型態 | VIDEO 0:11~ | ♩=90

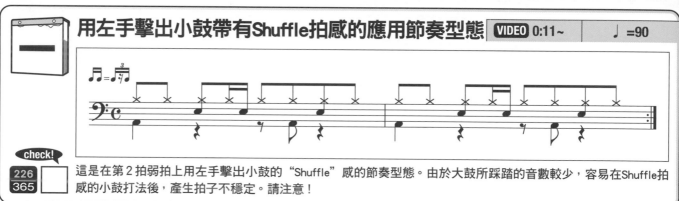

check!

226/365 □ 這是在第2拍弱拍上用左手擊出小鼓的"Shuffle"感的節奏型態。由於大鼓所踩踏的音數較少，容易在Shuffle拍感的小鼓打法後，產生拍子不穩定。請注意！

用大鼓擊出Shuffle拍感的基本節奏型態 | VIDEO 0:22~ | ♩=90

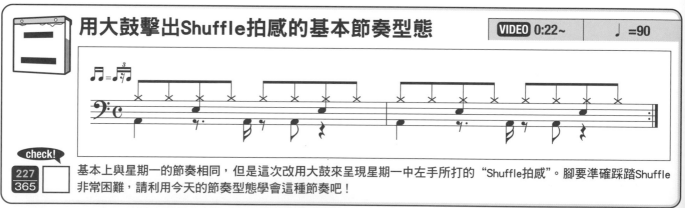

check!

227/365 □ 基本上與星期一的節奏相同，但是這次改用大鼓來呈現星期一中左手所打的"Shuffle拍感"。腳要準確踩踏Shuffle非常困難，請利用今天的節奏型態學會這種節奏吧！

使用手腳擊出Shuffle拍感的節奏型態 1 | VIDEO 0:33~ | ♩=90

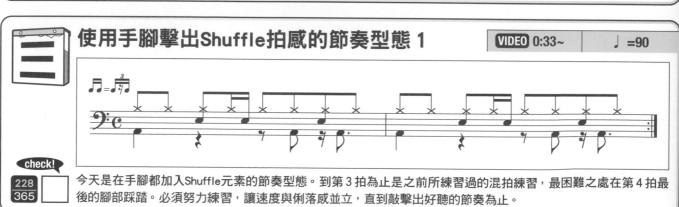

check!

228/365 □ 今天是在手腳都加入Shuffle元素的節奏型態。到第3拍為止是之前所練習過的混拍練習，最困難之處在第4拍最後的腳部踩踏。必須努力練習，讓速度與俐落感並立，直到敲擊出好聽的節奏為止。

365日的鼓技練習計劃

本週要挑戰"跳躍的Shuffle拍感節奏"。"Shuffle"指的是節奏聽起來有跳躍的感覺。即使是平常聽到的音樂，也有許多樂曲使用了這樣的元素，讓人聽起來感覺很愉快。不過當你是演奏者時，要敲出這種輕快的Shuffle感覺並不容易。請利用本週的練習確實學會這種技巧！

四 使用手腳擊出Shuffle拍感的節奏型態2

VIDEO 0:44~ ♩=90

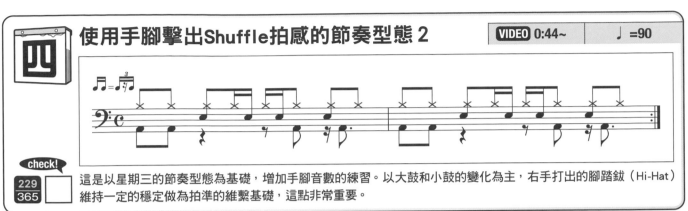

check!
229/365

這是以星期三的節奏型態為基礎，增加手腳音數的練習。以大鼓和小鼓的變化為主，右手打出的腳踏鈸（Hi-Hat）維持一定的穩定做為拍準的維繫基礎，這點非常重要。

五 使用手腳擊出Shuffle拍感的節奏型態3

VIDEO 0:55~ ♩=90

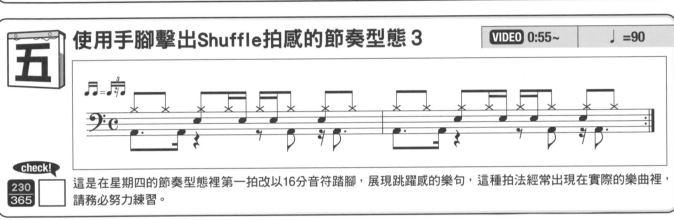

check!
230/365

這是在星期四的節奏型態裡第一拍改以16分音符踏腳，展現跳躍感的樂句，這種拍法經常出現在實際的樂曲裡，請務必努力練習。

六 大鼓在弱拍上的連擊所產生的Shuffle拍感

VIDEO 1:06~ ♩=90

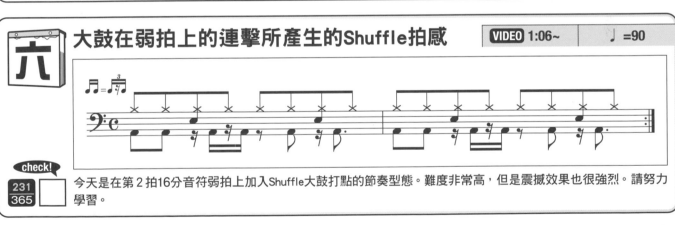

check!
231/365

今天是在第2拍16分音符弱拍上加入Shuffle大鼓打點的節奏型態。難度非常高，但是震撼效果也很強烈。請努力學習。

日 習慣 Shuffle 表記！

在本週樂譜的開頭裡，記載了稱為"Shuffle 表記"的註記。如右側 a，這是代表只要有標記了這樣的表記"譜記上所有的 16 分音符打點都要以 Shuffle 的拍感來敲擊"之意。因此你才會聽到即使樂譜上只有標示 16 分音符，VIDEO 裡的小鼓示範演奏聽起來卻有 Shuffle 感。剛開始可能無法準確地將所有的 16 分音符拍法準確地打出 Shuffle 拍感，但藉由譜例的圖像註記提示，經過一段時間練習，各位應該就可以自然敲擊出來吧！

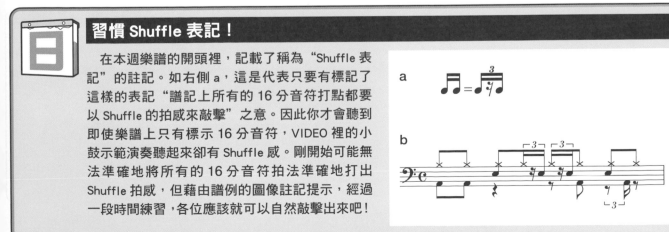

第 **34** 週

線上影音 VIDEO TRACK **34**

學習節奏型態 挑戰8分音符系切分拍！

每日敲擊！

第2拍弱拍的切分拍

VIDEO 0:00~　　♩=100

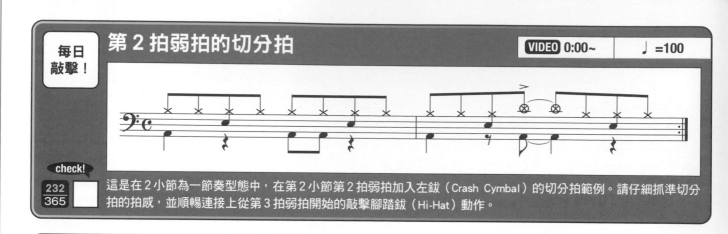

check!

232/365

這是在2小節為一節奏型態中，在第2小節第2拍弱拍加入左鈸（Crash Cymbal）的切分拍範例。請仔細抓準切分拍的拍感，並順暢連接上從第3拍弱拍開始的敲擊腳踏鈸（Hi-Hat）動作。

強拍與第2拍弱拍的搭配組合1

VIDEO 0:10~　　♩=100

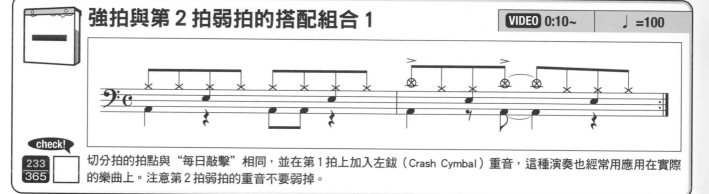

check!

233/365

切分拍的拍點與 "每日敲擊" 相同，並在第1拍上加入左鈸（Crash Cymbal）重音，這種演奏也經常用應用在實際的樂曲上。注意第2拍弱拍的重音不要弱掉。

強拍與第2拍弱拍的搭配組合2

VIDEO 0:20~　　♩=100

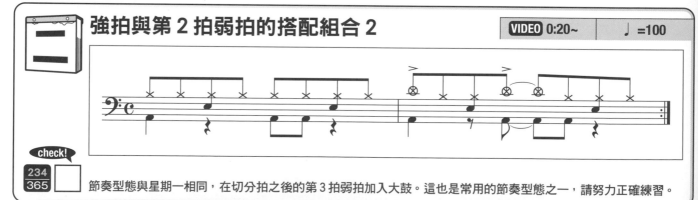

check!

234/365

節奏型態與星期一相同，在切分拍之後的第3拍弱拍加入大鼓。這也是常用的節奏型態之一，請努力正確練習。

強拍與第2拍弱拍的搭配組合3

VIDEO 0:30~　　♩=100

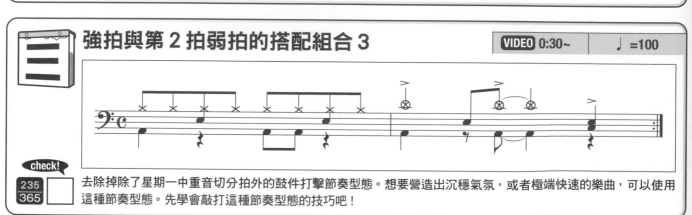

check!

235/365

去除掉除了星期一中重音切分拍外的鼓件打擊節奏型態。想要營造出沉穩氣氛，或者極端快速的樂曲，可以使用這種節奏型態。先學會敲打這種節奏型態的技巧吧！

切分拍是指"藉由強調原本不強的弱拍，讓聽眾產生意料之外的節奏強弱感覺"。對於鼓手而言，這是一定得學會的課題。本週先學習8分音符切分拍樂句，打好基礎力！

四 切分拍的2連發節奏型態

VIDEO 0:40~　　♩=100

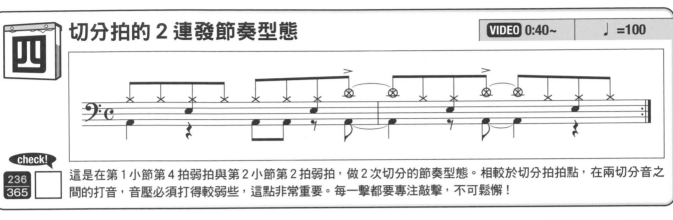

check!
236/365

這是在第1小節第4拍弱拍與第2小節第2拍弱拍，做2次切分的節奏型態。相較於切分拍拍點，在兩切分音之間的打音，音壓必須打得較弱些，這點非常重要。每一擊都要專注敲擊，不可鬆懈！

五 切分拍&過門的節奏型態

VIDEO 0:50~　　♩=100

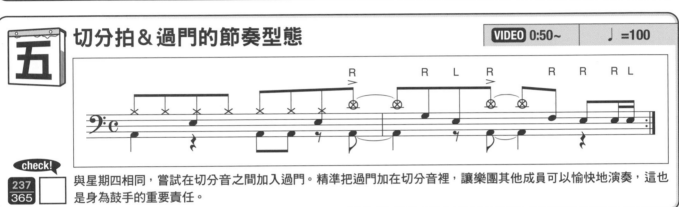

check!
237/365

與星期四相同，嘗試在切分音之間加入過門。精準把過門加在切分音裡，讓樂團其他成員可以愉快地演奏，這也是身為鼓手的重要責任。

六 連續數次切分的節奏型態

VIDEO 1:00~　　♩=100

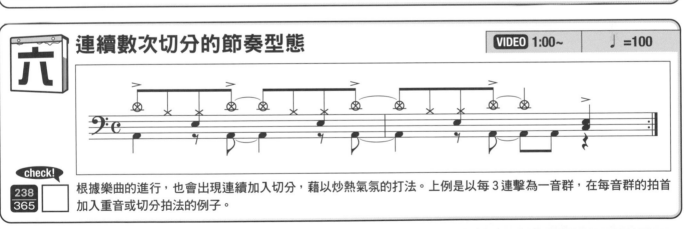

check!
238/365

根據樂曲的進行，也會出現連續加入切分，藉以炒熱氣氛的打法。上例是以每3連擊為一音群，在每音群的拍首加入重音或切分拍法的例子。

關於演奏切分拍

　　學習本週的切分拍法時，可以使用日本獨特的說法"切進去"或"切"來表現。以"每日敲擊"為例，就會說成，第2小節第2拍弱拍"切"進去。另外，該在哪個拍點回復打音，並維持好節奏的拍準，是另一個在打好切分拍外的重要課題。星期二與星期三的切分位置雖然相同，但是星期二是從第3拍弱拍開始恢復原右手打法，星期三則是在第4拍的拍首恢復。該在哪個拍點回復原節奏打法通常會根據樂曲整體的編曲拍法而定，或是由鼓手自行判斷，沒有絕對的原則。但，務必處理好切分後拍子的穩定，才不致造成節奏崩壞的混亂。練習切分音時，一定要使用節拍器。因即使你覺得所打的拍子應該正確，但是使用了節拍器之後，所有拍準不夠的缺點通常都會出現。為了有良好的拍感建立，建議一開始練習一定得使用節拍器！

學習節奏型態

學習節奏型態 # 挑戰16分音符系切分拍！

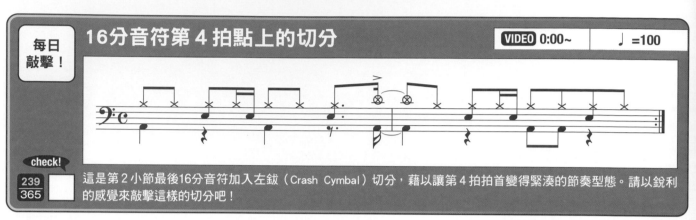

16分音符第 4 拍點上的切分

每日敲擊！

VIDEO 0:00~ ♩=100

check!
239/365

這是第 2 小節最後16分音符加入左鈸（Crash Cymbal）切分，藉以讓第 4 拍拍首變得緊湊的節奏型態。請以銳利的感覺來敲擊這樣的切分吧！

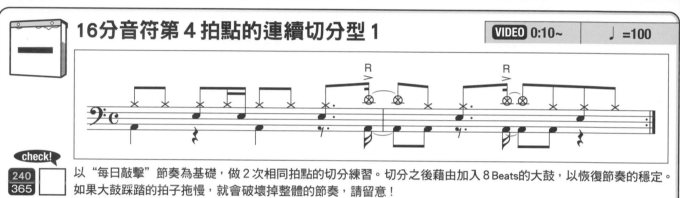

16分音符第 4 拍點的連續切分型 1

VIDEO 0:10~ ♩=100

check!
240/365

以 "每日敲擊" 節奏為基礎，做 2 次相同拍點的切分練習。切分之後藉由加入 8 Beats的大鼓，以恢復節奏的穩定。如果大鼓踩踏的拍子拖慢，就會破壞掉整體的節奏，請留意！

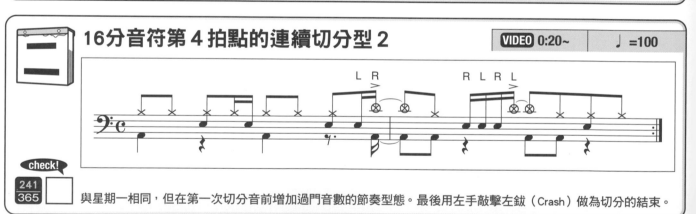

16分音符第 4 拍點的連續切分型 2

VIDEO 0:20~ ♩=100

check!
241/365

與星期一相同，但在第一次切分音前增加過門音數的節奏型態。最後用左手敲擊左鈸（Crash）做為切分的結束。

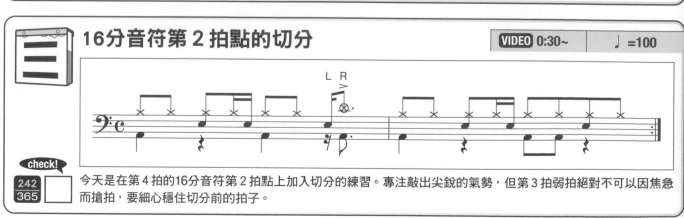

16分音符第 2 拍點的切分

VIDEO 0:30~ ♩=100

check!
242/365

今天是在第 4 拍的16分音符第 2 拍點上加入切分的練習。專注敲出尖銳的氣勢，但第 3 拍弱拍絕對不可以因焦急而搶拍，要細心穩住切分前的拍子。

365日的鼓技練習計劃

繼上週學會 8 分音符的切分拍之後，這次來挑戰16分音符系的切分吧！不僅音符變密集，也較為困難，卻也因此能製作出更多明快感的節奏。假使不能做好切分後拍子的穩定，整體的節奏感也就破壞無遺，因此一定要使用節拍器來練習。

四　16分音符第 2 拍點 & 第 4 拍點的切分

VIDEO 0:40～　　♩=100

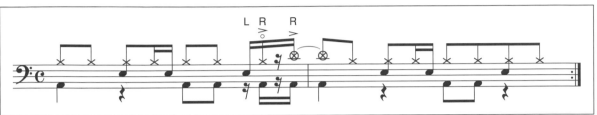

check!
243/365

在第 1 小節第 4 拍的弱拍拍點上連續敲擊切分拍法。 第 1 擊是打在腳踏鈸（Hi-Hat）開鈸音，第 2 擊是在左鈸（Crash）。做好手腳的交錯拍法，努力練習。

五　使用 1 拍半拍法的切分

VIDEO 0:50～　　♩=100

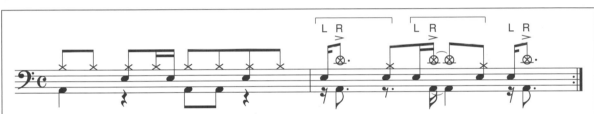

check!
244/365

這是之前技巧的延伸應用，在 1 拍半拍法中的16分音符弱拍上加入切分。 2 個括號括起來的部分都是相同的 1 拍半拍法。但在持續 1 拍半拍法表現的同時，別忘了數好拍子，以免亂了整體的節奏感。

六　連續的16分音符弱拍切分

VIDEO 1:00～　　♩=100

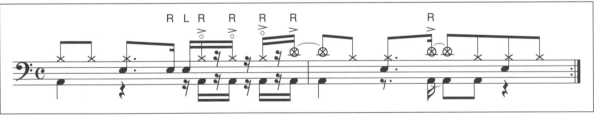

check!
245/365

除了 3 & 4 拍上連續 4 擊16分音符弱拍的切分音，第 2 小節第 2 拍第 4 拍點再出現一次切分。在實際樂曲裡，也經常會用到這種切分節奏型態，請利用今天的練習確實學會這項技巧吧！

日　敲擊時要想像出其他樂器的聲音！

　　本週所學的切分演奏難度相當高！要僅以鼓這項樂器來帶動樂曲整個切分所要營造的律動氣氛是不可能的，一定得是所有的伴奏樂器一齊演奏相同的切分拍法才有可能。所以在練習本週的節奏型態時，可不能單用擊鼓所用的口訣方式來學習。

　　例如以星期三所學的練習為例，第四拍的切分拍法鼓的口訣是 "Da Do － n"，若能將其他的樂器發聲一齊模擬進來，如想像 "若吉他一齊演奏

的聲音該是…"，"Zya Ga － n" 或 "加入 Bass 吉他會是…" "U kya － n" 等方式來嗯唱，會讓學習更有 "畫面"。

　　此外，藉由接觸各種音樂風格，大量瞭解各樂風的切分慣用拍法，也是很重要的學習方式。

學習節奏型態

學習節奏型態 **挑戰三連音系切分！**

三連音系切分的基本練習

每日敲擊！

VIDEO 0:00~　♩=110

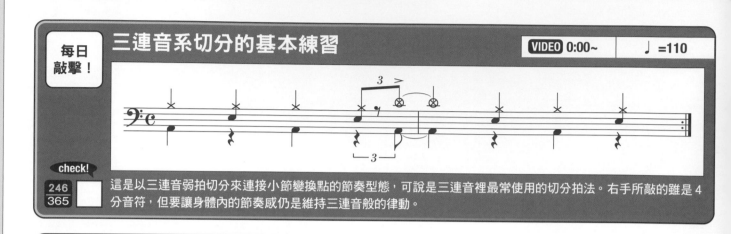

check!

246/365　這是以三連音弱拍切分來連接小節變換點的節奏型態，可說是三連音裡最常使用的切分拍法。右手所敲的雖是4分音符，但要讓身體內的節奏感仍是維持三連音般的律動。

三連音系切分節奏型態

VIDEO 0:09~　♩=110

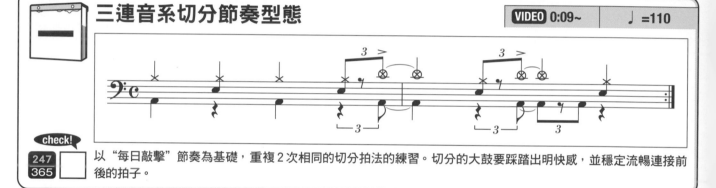

check!

247/365　以"每日敲擊"節奏為基礎，重複2次相同的切分拍法的練習。切分的大鼓要踩踏出明快感，並穩定流暢連接前後的拍子。

Shuffle Beats與切分 1

VIDEO 0:18~　♩=110

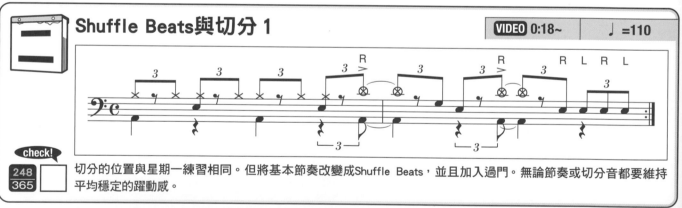

check!

248/365　切分的位置與星期一練習相同。但將基本節奏改變成Shuffle Beats，並且加入過門。無論節奏或切分音都要維持平均穩定的躍動感。

Shuffle Beats與切分 2

VIDEO 0:28~　♩=110

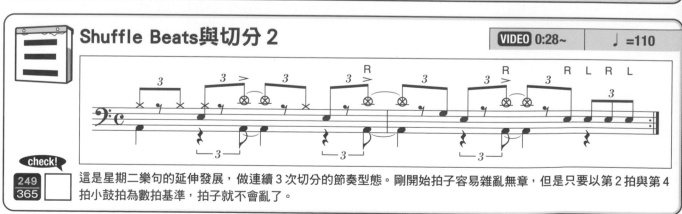

check!

249/365　這是星期二樂句的延伸發展，做連續3次切分的節奏型態。剛開始拍子容易雜亂無章，但是只要以第2拍與第4拍小鼓拍為數拍基準，拍子就不會亂了。

在 8 分音符、16 分音符的切分拍法練習之後，本週輪到三連音系。請努力學習三連音的切分吧！事實上，三連音系的樂曲把大量使用切分拍法視為理所當然，先掌握這些演奏的基礎法則，進而學會表現出感覺更明快、更跳躍的三連音切分拍法！

奇數拍上的三連音切分

VIDEO 0:37~　　♩=110

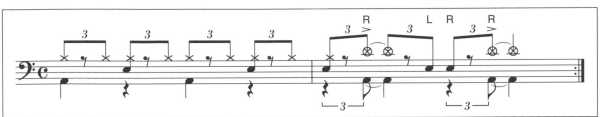

check! 250/365

前面已經學過在第 2 拍與第 4 拍弱拍加入切分，接著也來熟悉在第 1 拍與第 3 拍弱拍上加入切分的節奏型態吧！因切分而隱藏起來的第 2 & 4 拍前半拍可仍得算足拍子，別因忽略而落拍了。

混合各種元素的三連音切分

VIDEO 0:46~　　♩=110

check! 251/365

這是常出現在實際樂曲演奏中的一種節奏型態。挑戰在各種位置加入切分，最後加入一拍過門。遇到切分數較多的時候，更要細心維持拍子的穩定，努力練習。

"3 拍樂句" 中的三連音切分

VIDEO 0:55~　　♩=110

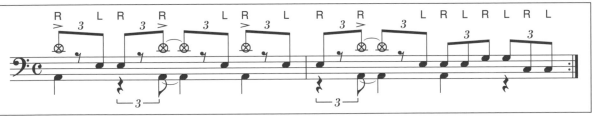

check! 252/365

這是以 "3 拍＋3 拍＋2 拍" 的方式來切割 8 拍所造成的 3 拍樂句節奏型態。在這種 3 拍樂句的架構裡，也要能流暢地敲擊出三連音系的切分感。

重音要分成不同階段！

　　本書在強調切分音的部分全部都加上重音符號。但是當看到重音符號時，千萬不可以都用 "用力敲擊" 就好的觀念來打。重音也要有層次性地加入強弱差異，才能產生具有起伏感的節奏律動。以星期二的 3 拍樂句為例，可以像右側譜例所標示的提示一樣，漸次加上遞增的強弱（分成 5 個強度等級）。將不加重音的打音強度設為 1，然後漸次遞增打擊 Crash Cymbal 的強度，由 2 到 5。往後再遇到這種出現連續的重音切分拍時，可以援例依此方式，來做為編曲及打擊的依據。

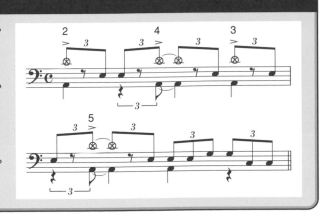

學習節奏型態

77

強化技巧 請先瞭解炫打的基本技巧

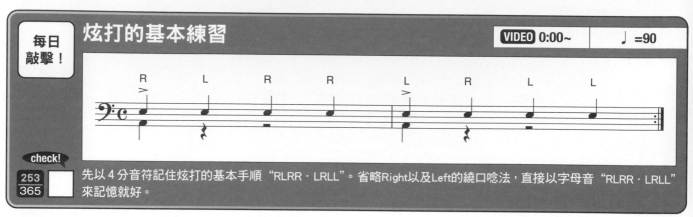

炫打的基本練習

每日敲擊！

VIDEO 0:00~ ♩=90

check!

253/365 先以 4 分音符記住炫打的基本手順 "RLRR・LRLL"。省略 Right 以及 Left 的繞口唸法，直接以字母音 "RLRR・LRLL" 來記憶就好。

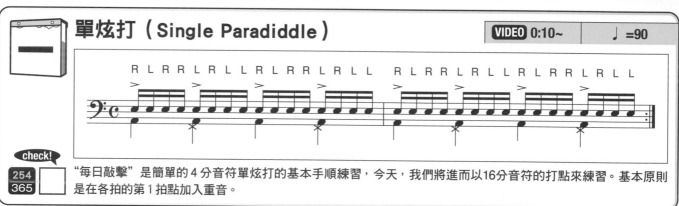

單炫打（Single Paradiddle）

VIDEO 0:10~ ♩=90

check!

254/365 "每日敲擊" 是簡單的 4 分音符單炫打的基本手順練習，今天，我們將進而以 16 分音符的打點來練習。基本原則是在各拍的第 1 拍點加入重音。

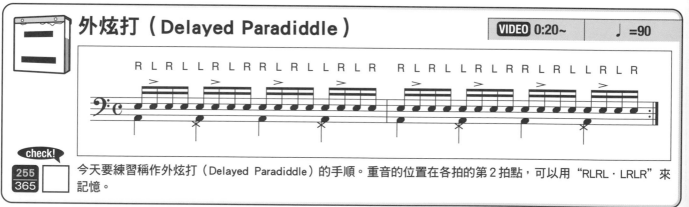

外炫打（Delayed Paradiddle）

VIDEO 0:20~ ♩=90

check!

255/365 今天要練習稱作外炫打（Delayed Paradiddle）的手順。重音的位置在各拍的第 2 拍點，可以用 "RLRL・LRLR" 來記憶。

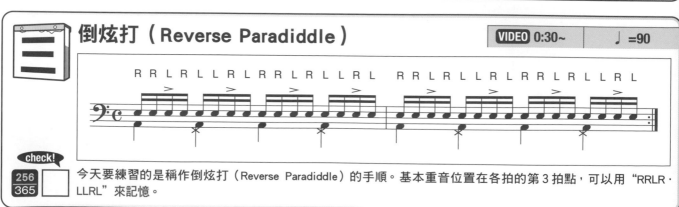

倒炫打（Reverse Paradiddle）

VIDEO 0:30~ ♩=90

check!

256/365 今天要練習的是稱作倒炫打（Reverse Paradiddle）的手順。基本重音位置在各拍的第 3 拍點，可以用 "RRLR・LLRL" 來記憶。

如果要以簡單一句話來說明炫打的話，那就是"不規則的手順"。這項技巧原是鼓號樂隊表演時，所展現的炫技打法（看起來非常華麗），將其應用在爵士鼓上，能較一般的交替手順"RLRL～"打法製造出更特殊的節奏及過門型態。本週就來學習這種敲擊法的基本技巧吧！

內炫打（Inward Paradiddle）

VIDEO 0:41～　　♩=90

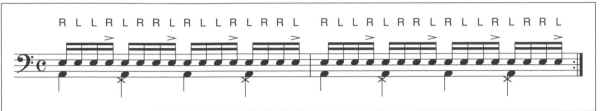

check!

257
365

今天要練習的是稱作內炫打（Inward Paradiddle）的手順。基本重音位置在各拍的第4拍點，可以用"RLLR‧LRRL"來記憶。

炫打的複合節奏型態 1

VIDEO 0:51～　　♩=90

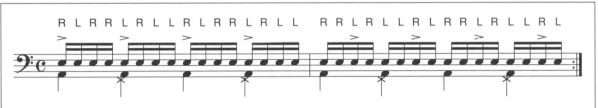

check!

258
365

在實際演奏時，大部分會混合使用多種炫打。首先是組合單炫打與倒炫打的練習，要努力練習以便能流暢地連接改變手順的瞬間。

炫打的複合節奏型態 2

VIDEO 1:01～　　♩=90

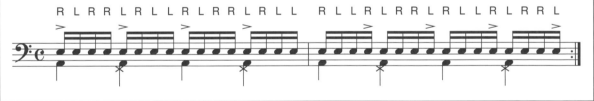

check!

259
365

今天是單炫打與內炫打的組合節奏型態。如果可以善用這二種打法，就可以用爵士鼓製作出各式各樣好聽的樂句，所以一定要努力學習。

炫打的結構

對於本週學習的奇怪手順以及在困難位置加上重音，各位可能覺得很困擾。但是請再次檢視星期一到星期四的四種基本節奏型態。事實上，這些都為"配合"星期一的單炫打手順做重音拍點的前後調動所形成的。"什麼？"對此感到疑惑的人，請先找出星期二到星期四練習中的第一個R重音，以這個重音拍點為起始來看，之後的手順一定是"RLRR‧LRLL"。也就是說，這四種炫打節奏型態為因應要調整重音位置而改變了手順的排列方式。

另外還有一項重要的原則是，注意重音之前的手順部分。每個重音之前一定是"RR"或"LL"雙擊手順。藉由單手雙擊（Double Stroke）產生較長的時間空檔，讓另一手有餘裕時間來抬手上舉做重音敲擊。這種炫打的動作有許多注意點，可以的話，請直接找人指導，或是參考教材影片來學習。

強化技巧

線上影音
VIDEO TRACK 38

強化技巧

用Double Stroke隨心所欲敲出三連音！

每日敲擊！

使用雙擊(Double Stroke)的三連音基本練習

VIDEO 0:00~ ｜ ♩=120

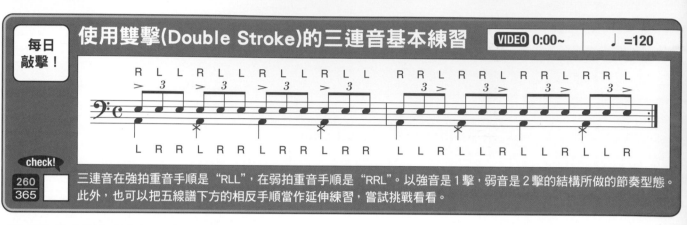

check!

260/365 ☐ 三連音在強拍重音手順是 "RLL"，在弱拍重音手順是 "RRL"。以強音是 1 擊，弱音是 2 擊的結構所做的節奏型態。此外，也可以把五線譜下方的相反手順當作延伸練習，嘗試挑戰看看。

強拍＆弱拍的重音組合 1

VIDEO 0:09~ ｜ ♩=120

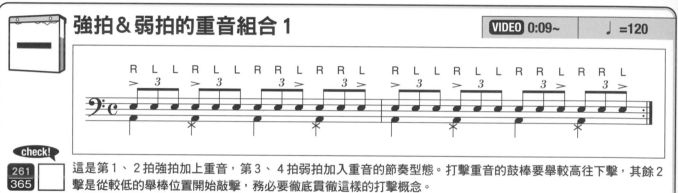

check!

261/365 ☐ 這是第 1、2 拍強拍加上重音，第 3、4 拍弱拍加入重音的節奏型態。打擊重音的鼓棒要舉較高往下擊，其餘 2 擊是從較低的舉棒位置開始敲擊，務必要徹底貫徹這樣的打擊概念。

強拍＆弱拍的重音組合 2

VIDEO 0:18~ ｜ ♩=120

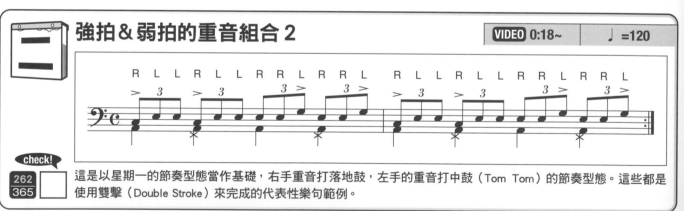

check!

262/365 ☐ 這是以星期一的節奏型態當作基礎，右手重音打落地鼓，左手的重音打中鼓（Tom Tom）的節奏型態。這些都是使用雙擊（Double Stroke）來完成的代表性樂句範例。

強拍＆弱拍的重音組合 3

VIDEO 0:26~ ｜ ♩=120

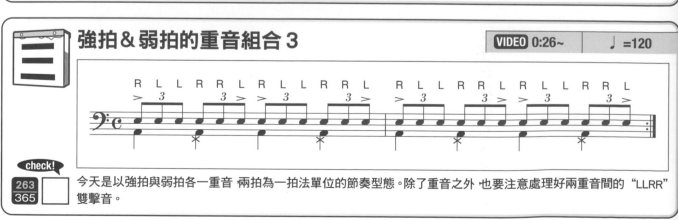

check!

263/365 ☐ 今天是以強拍與弱拍各一重音 兩拍為一拍法單位的節奏型態。除了重音之外 也要注意處理好兩重音間的 "LLRR" 雙擊音。

365日的鼓技練習計劃

繼續上週的炫打練習，本週的三連音是以不同於之前的手順來敲擊，使用的是雙擊（Double Stroke）。以"RLL"與"LLR"的手順替代缺乏靈活度的"RLR‧LRL"手順！

四 強拍&弱拍的重音組合 4

VIDEO 0:35~ | ♩=120

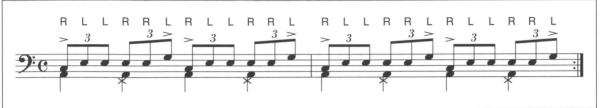

check!
264/365 □ 這是以星期三的練習為基礎，與星期二一樣，右手敲擊落地鼓，左打中鼓（Tom Tom）重音的節奏型態。這是知名鼓手Steve Gadd在鼓技Solo裡，使用了炫打第18種練習原型的例子。

五 切分樂句的應用 1

VIDEO 0:44~ | ♩=120

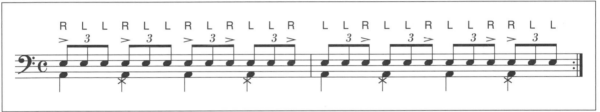

check!
265/365 □ 今天是加入了雙擊（Double Stroke）三連音2小節的重音練習，全部的重音都在右手。

六 切分樂句的應用 2

VIDEO 0:52~ | ♩=120

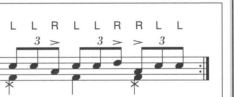

check!
266/365 □ 學會星期五的節奏型態之後，把打重音的右手在中鼓（Tom）間移動。當你能敲擊出悅耳動聽的樂句之後，就可以瞭解使用雙擊（Double Stroke）演奏三連音的有趣之處。

日 注意鼓棒的高低差異

光從樂譜或 VIDEO 的示範演奏很難察覺，實際敲擊本週的練習內容時，重要的關鍵在於鼓棒位置的高度。照片 a 是"右手打重音‧左手打無重音"時的準備打擊位置狀態。敲擊重音時，鼓棒往上90 度，反之打無重音的手要控制在距離鼓面數公分的位置即可。如果沒有先徹底瞭解這種關係，就無法掌握強弱音間的打法差異。不能精準控制敲擊強弱的人，大部分是出現像照片 b 一樣，左手也高舉的情況。練習時請利用鏡子仔細確認。

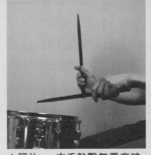

▲照片a、左手敲擊無重音時，位置較低。　▲照片b、左手位置太高，無重音的音量會變得太大聲。

強化技巧

81

強化技巧 利用RLL的手順讓16分音符增添變化

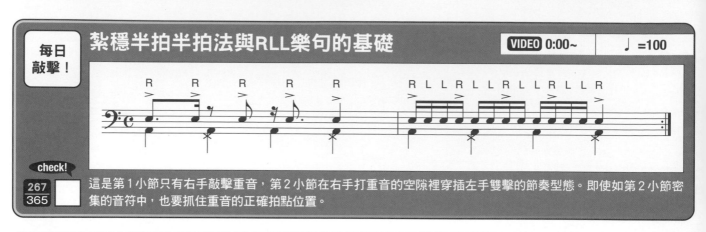

每日敲擊！

紮穩半拍半拍法與RLL樂句的基礎

VIDEO 0:00~ ♩=100

check!

267/365

這是第1小節只有右手敲擊重音，第2小節在右手打重音的空隙裡穿插左手雙擊的節奏型態。即使如第2小節密集的音符中，也要抓住重音的正確拍點位置。

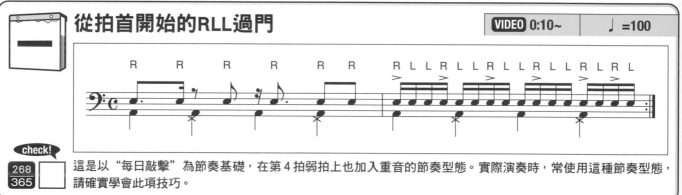

從拍首開始的RLL過門

VIDEO 0:10~ ♩=100

check!

268/365

這是以"每日敲擊"為節奏基礎，在第4拍弱拍上也加入重音的節奏型態。實際演奏時，常使用這種節奏型態，請確實學會此項技巧。

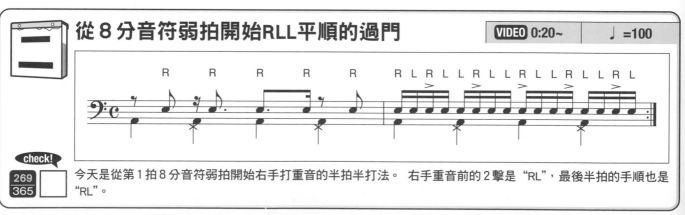

從8分音符弱拍開始RLL平順的過門

VIDEO 0:20~ ♩=100

check!

269/365

今天是從第1拍8分音符弱拍開始右手打重音的半拍半打法。 右手重音前的2擊是"RL"，最後半拍的手順也是"RL"。

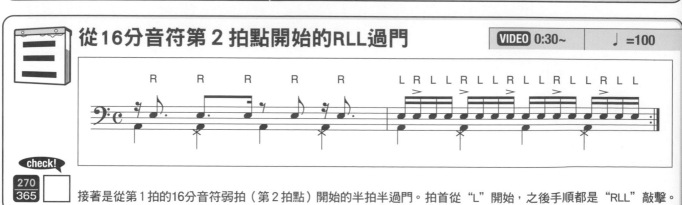

從16分音符第2拍點開始的RLL過門

VIDEO 0:30~ ♩=100

check!

270/365

接著是從第1拍的16分音符弱拍（第2拍點）開始的半拍半過門。拍首從"L"開始，之後手順都是"RLL"敲擊。

365日的鼓技練習計劃

上週的三連音裡出現了"RLL"的手順，本週試著將這種手順運用在16分音符中，產生16分音符的"半拍半"拍法，利用這樣的敲擊方式，演奏出獨特的切分樂句。本週就來學會這樣的基本型與應用型吧！

從拍首開始的RLL過門應用

VIDEO 0:40~　♩=100

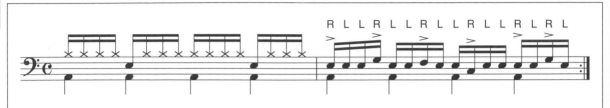

271/365 以星期一的樂句為基礎，練習節奏＆過門。第2小節是讓右手在鼓件上自由移動，從小鼓開始往右方鼓件移動一圈的方式打擊。

從8分音符弱拍開始的RLL樂句

VIDEO 0:51~　♩=100

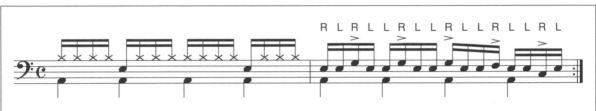

272/365 今天是以星期二的樂句為基礎，練習節奏＆過門。第2小節是右手重音由中鼓（Tom Tom）到落地鼓為止的過門。

從16分音符第2擊開始的RLL樂句

VIDEO 1:01~　♩=100

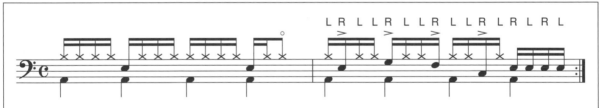

273/365 最後以星期三的樂句為基礎，練習節奏＆過門。第2小節持續用左手敲擊腳踏鈸（Hi-Hat），讓輕重音的音量差異變得明確，以製造出更獨特的音色變化。

嘗試與各種樂器搭配演奏！

本週是使用了"RLL"的手順在16分音符的練習中，使得在鼓件中演奏的自由度大增。筆者本身當初在學習這種樂句的時候，也覺得很困難，但是學會之後，反而感受到更多樂趣。即使到現在，也經常用在過門或Solo上，希望各位一定要以愉快的心情來學習。

在挑戰這種技法的應用階段時，最有趣之處在於"在各個鼓件間組合混打音色"。以下舉幾個例子提供給各位參考：

1 右手＝腳踏鈸　　左手＝小鼓
2 右手＝落地鼓　　左手＝中鼓
3 右手＝右鈸的鈸心　左手＝腳踏鈸

其他還可以使用鼓邊（Rim）或是打擊樂器牛鈴（Cowbell）等，藉由手順的自由搭配組合發出聲音，以創造出更具獨特的節奏型態或鼓聲。另外還可以更進一步將所有R與L對調，形成"LRR"或是搭配組合"RLL"以及"LRR"等方式來做。不要畫地自限，要讓手自由發揮創意！

強化技巧

強化技巧 打出獨特音色的Closed Rimshot

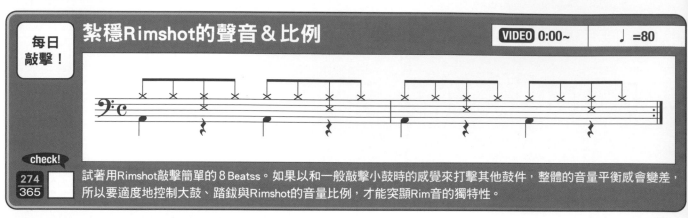

| 每日敲擊！ | 紮穩Rimshot的聲音＆比例 | VIDEO 0:00~ | ♩=80 |

check!

274/365 ☐ 試著用Rimshot敲擊簡單的８Beatss。如果以和一般敲擊小鼓時的感覺來打擊其他鼓件，整體的音量平衡感會變差，所以要適度地控制大鼓、踏鈸與Rimshot的音量比例，才能突顯Rim音的獨特性。

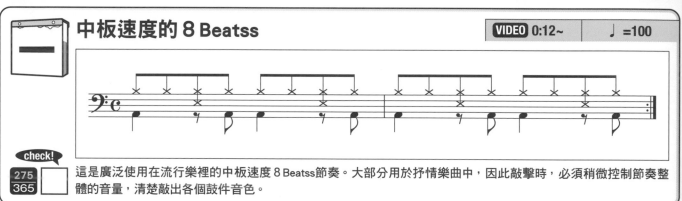

中板速度的８Beatss　VIDEO 0:12~　♩=100

check!

275/365 ☐ 這是廣泛使用在流行樂裡的中板速度８Beatss節奏。大部分用於抒情樂曲中，因此敲擊時，必須稍微控制節奏整體的音量，清楚敲出各個鼓件音色。

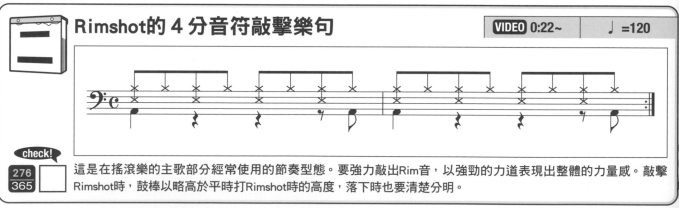

Rimshot的４分音符敲擊樂句　VIDEO 0:22~　♩=120

check!

276/365 ☐ 這是在搖滾樂的主歌部分經常使用的節奏型態。要強力敲出Rim音，以強勁的力道表現出整體的力量感。敲擊Rimshot時，鼓棒以略高於平時打Rimshot時的高度，落下時也要清楚分明。

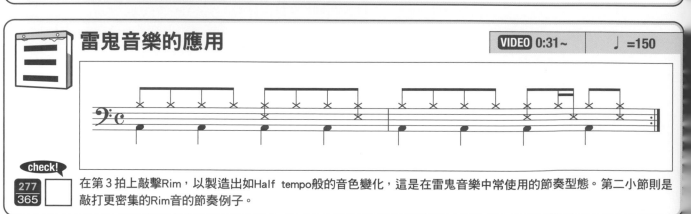

雷鬼音樂的應用　VIDEO 0:31~　♩=150

check!

277/365 ☐ 在第３拍上敲擊Rim，以製造出如Half tempo般的音色變化，這是在雷鬼音樂中常使用的節奏型態。第二小節則是敲打更密集的Rim音的節奏例子。

365日的鼓技練習計劃

Closed Rimshot（以下簡稱Rimshot）如星期日專欄裡的說明，是敲擊小鼓邊緣的演奏法。藉由加入"Kon"的獨特音色，應用在各種節奏中。本週要在能維持該音色的狀態下，學習打出獨具特色的節奏型態。

四 挑戰Bossa Nova節奏

VIDEO 0:39~ | ♩=120

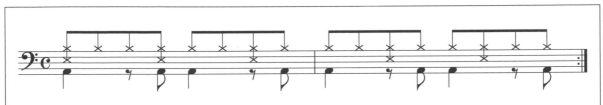

check!
278/365

巴西的代表性音樂Bossa Nova也是運用Rimshot打法裡非常重要的一種節奏。大鼓和銅鈸（Cymbal）與星期一的8 Beatss打法一樣，但是藉由Rimshot打在不同拍點產生獨特的2小節節奏型態。

五 拉丁演奏法 1

VIDEO 0:48~ | ♩=120

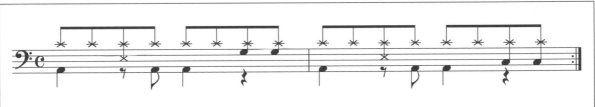

check!
279/365

這是模擬將拉丁節奏裡，康加（Conga）的打擊拍法融入爵士鼓中的節奏型態。利用Rim製造出如"Slap"的重音氣氛，用中鼓敲出Open音。

六 拉丁演奏法 2

VIDEO 0:57~ | ♩=100

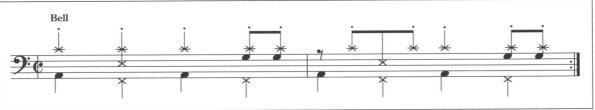

check!
280/365

這是在鼓的演奏法裡，稱為"古巴爵士（Afro-Cuban）"的節奏型態。這也將該音樂風格中的打擊樂器者敲擊牛鈴或康加、曼波鼓等皮製樂器的拍法，融入爵士鼓一起表現的節奏型態。

日 Closed Rimshot 的敲擊形式

Closed Rimshot 的握棒方法如右側照片，左手上下顛倒握持鼓棒，敲擊小鼓邊緣部分。此時，調整鼓棒超出邊緣外側的長短，會讓音色產生極大的變化。請逐漸移動位置，找到可以敲出"Kon"的聲音位置。實際演奏時，不要使用蠻力，以鼓棒恰能落在鼓框上的感覺來掌握即可。更詳細的說明請參考其他相關的 DVD 教材。

▲逆持鼓棒，左手放在鼓棒的頭部，輕敲鼓的邊緣。

強化技巧

第 41 週

線上影音
VIDEO TRACK 41

學習節奏型態 挑戰在弱拍上敲擊重音的節奏型態！

第
41
週

| 每日敲擊！ | **紮穩弱拍敲擊的基礎** | VIDEO 0:00~ | ♩=100 |

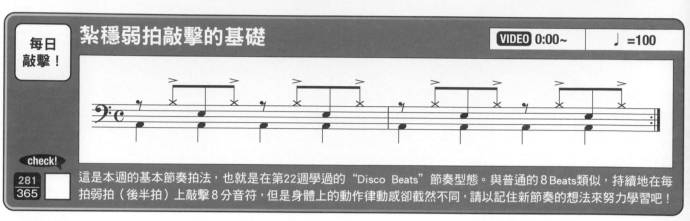

check!

281/365 □ 這是本週的基本節奏拍法，也就是在第22週學過的 "Disco Beats" 節奏型態。與普通的8 Beats類似，持續地在每拍弱拍（後半拍）上敲擊8分音符，但是身體上的動作律動感卻截然不同，請以記住新節奏的想法來努力學習吧！

| | **加入16分音符1擊的節奏型態1** | VIDEO 0:10~ | ♩=100 |

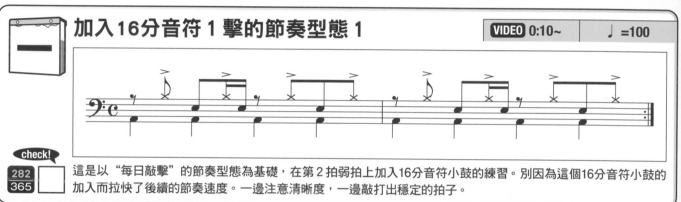

check!

282/365 □ 這是以 "每日敲擊" 的節奏型態為基礎，在第2拍弱拍上加入16分音符小鼓的練習。別因為這個16分音符小鼓的加入而拉快了後續的節奏速度。一邊注意清晰度，一邊敲打出穩定的拍子。

| | **加入16分音符1擊的節奏型態2** | VIDEO 0:20~ | ♩=100 |

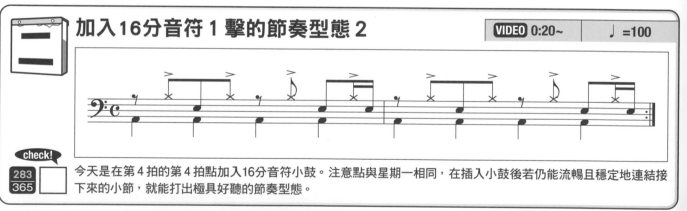

check!

283/365 □ 今天是在第4拍的第4拍點加入16分音符小鼓。注意點與星期一相同，在插入小鼓後若仍能流暢且穩定地連結接下來的小節，就能打出極具好聽的節奏型態。

| | **加入16分音符1擊的節奏型態3** | VIDEO 0:30~ | ♩=100 |

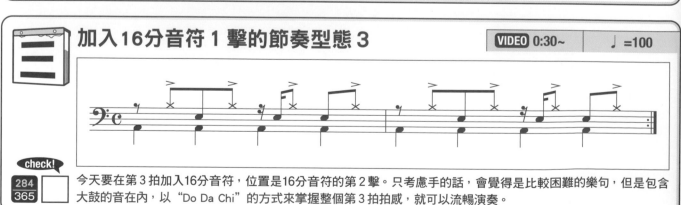

check!

284/365 □ 今天要在第3拍加入16分音符，位置是16分音符的第2擊。只考慮手的話，會覺得是比較困難的樂句，但是包含大鼓的音在內，以 "Do Da Chi" 的方式來掌握整個第3拍拍感，就可以流暢演奏。

365日的鼓技練習計劃

本週要練習左右手保持弱拍上打擊 8 Beatss拍法的同時，在各拍間插入16分音符小鼓的節奏型態。這些節奏型態原本就非常實用，但藉由本週的練習，更可以提高弱拍拍點在演奏時的聽覺鮮明度，呈現更具穩定的節奏感。難度雖高，仍要努力挑戰！

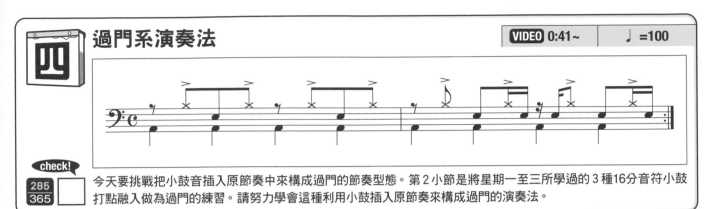

四 過門系演奏法

VIDEO 0:41~ ♩=100

check!
285/365

今天要挑戰把小鼓音插入原節奏中來構成過門的節奏型態。第 2 小節是將星期一至三所學過的 3 種16分音符小鼓打點融入做為過門的練習。請努力學會這種利用小鼓插入原節奏來構成過門的演奏法。

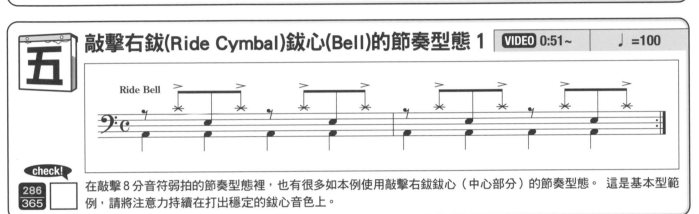

五 敲擊右鈸(Ride Cymbal)鈸心(Bell)的節奏型態 1

VIDEO 0:51~ ♩=100

check!
286/365

在敲擊 8 分音符弱拍的節奏型態裡，也有很多如本例使用敲擊右鈸鈸心（中心部分）的節奏型態。 這是基本型範例，請將注意力持續在打出穩定的鈸心音色上。

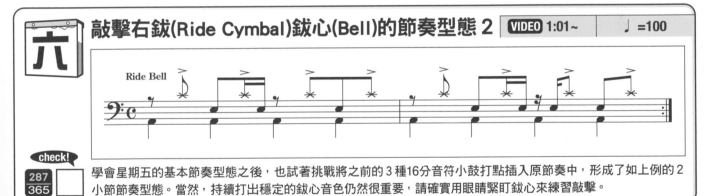

六 敲擊右鈸(Ride Cymbal)鈸心(Bell)的節奏型態 2

VIDEO 1:01~ ♩=100

check!
287/365

學會星期五的基本節奏型態之後，也試著挑戰將之前的 3 種16分音符小鼓打點插入原節奏中，形成了如上例的 2 小節節奏型態。當然，持續打出穩定的鈸心音色仍然很重要，請確實用眼睛緊盯鈸心來練習敲擊。

日 弱拍敲擊節奏是新型節奏 !?

如果以 "這是省略了 8 Beats 打法中強拍拍點上的音" 的想法來學習本週的練習，是不能輕鬆上手的。要以這是 "全新節奏" 的感覺，再學習會是較正確的觀念。如 a 樂譜所示。看起來只像是一般的小鼓基礎敲擊，實際上這是將 "每日敲擊" 的節奏拍法，轉換在小鼓上練習手順的譜例。當拍法及手順都熟練後，再將所有的右手換成腳踏鈸（Hi-Hat）打擊，就變成了例 b 節奏。假使認為原打法太困難的人，請先從 a 開始練習，記住手腳的動作後，再轉成譜例 b 的打法就會容易得多了。

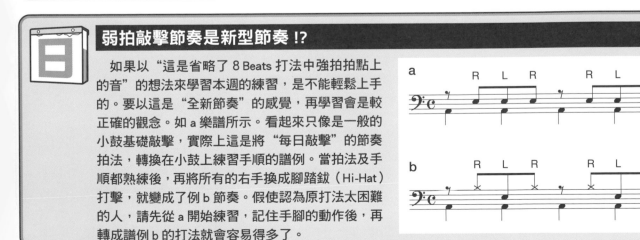

強化技巧 **大鼓的Double Action**

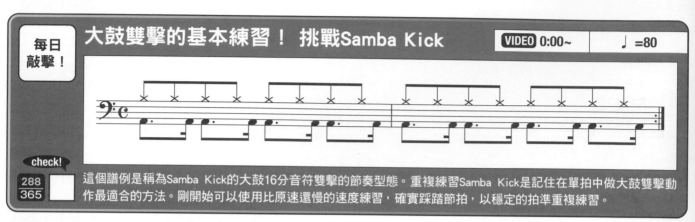

每日
敲擊！

大鼓雙擊的基本練習！ 挑戰Samba Kick

VIDEO 0:00~ 　　♩=80

check!

288/365 □ 這個譜例是稱為Samba Kick的大鼓16分音符雙擊的節奏型態。重複練習Samba Kick是記住在單拍中做大鼓雙擊動作最適合的方法。剛開始可以使用比原速還慢的速度練習，確實踩踏節拍，以穩定的拍準重複練習。

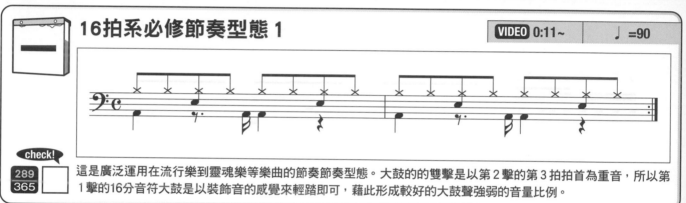

16拍系必修節奏型態 1

VIDEO 0:11~ 　　♩=90

check!

289/365 □ 這是廣泛運用在流行樂到靈魂樂等樂曲的節奏節奏型態。大鼓的的雙擊是以第2擊的第3拍拍首為重音，所以第1擊的16分音符大鼓是以裝飾音的感覺來輕踏即可，藉此形成較好的大鼓聲強弱的音量比例。

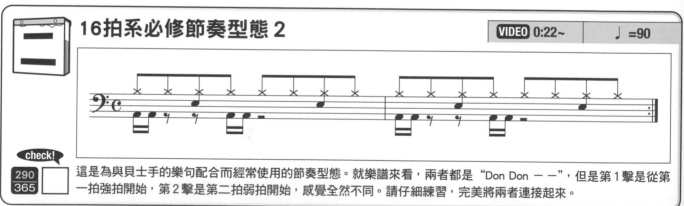

16拍系必修節奏型態 2

VIDEO 0:22~ 　　♩=90

check!

290/365 □ 這是為與貝士手的樂句配合而經常使用的節奏型態。就樂譜來看，兩者都是 "Don Don －－"，但是第1擊是從第一拍強拍開始，第2擊是第二拍弱拍開始，感覺全然不同。請仔細練習，完美將兩者連接起來。

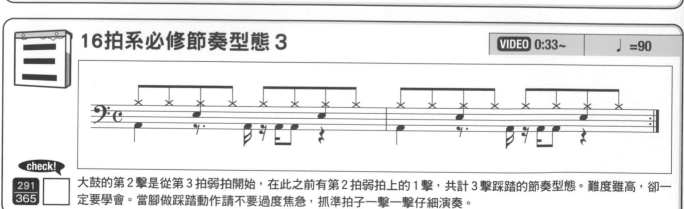

16拍系必修節奏型態 3

VIDEO 0:33~ 　　♩=90

check!

291/365 □ 大鼓的第2擊是從第3拍弱拍開始，在此之前有第2拍弱拍上的1擊，共計3擊踩踏的節奏型態。難度雖高，卻一定要學會。當腳做踩踏動作請不要過度焦急，抓準拍子一擊一擊仔細演奏。

第 42 週

365日的鼓技練習計劃

對於鼓手而言，大鼓雙連擊技巧（＝Double Action）是一項較難練的技巧。這種腳踏技巧常應用在各種節奏型態中，請多觀摩配合相關的DVD教材，來靈活學習。除此之外，要學會完美的雙擊，最重要的功課莫過反覆練習。請重複練習本週所列的節奏型態，並將內容融入身體的律動裡。

四　Shuffle Beats的雙擊 1

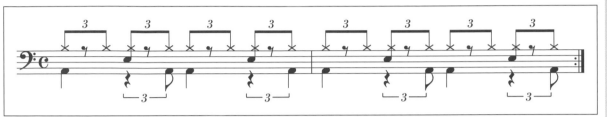

VIDEO 0:44~　　♩=110

check!
292/365

今天要挑戰在Shuffle Beats裡加入三連音打點的雙擊。與之前的16分音符系節奏型態相比，連擊的拍距變寬了些。一樣！要講究速度，必須確實的以三連音打點進行踩踏！

五　Shuffle Beats的雙擊 2

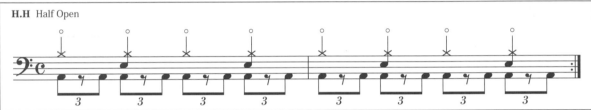

VIDEO 0:54~　　♩=130

check!
293/365

與"每日敲擊"的Samba Kick一樣，是徹底鍛鍊雙踩踏技法的節奏型態練習。用手敲擊4分音符的半開銅鈸，做為穩定拍子的基礎，並持續踩踏出好聽的大鼓Shuffle Beats。

六　挑戰六連音系雙擊!!

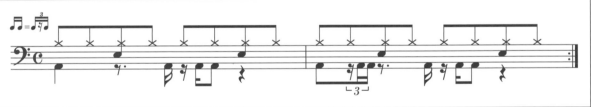

VIDEO 1:02~　　♩=90

check!
294/365

最後挑戰六連音系的大鼓雙擊。在Shuffle的拍子裡，加入這種雙擊技法，更能顯出節奏的氣勢。難度雖然高，只要肯花時間仔細練習，就可以學會。

日　Double Action 的演奏法與訣竅

　　大鼓雙踩踏有許多方法，筆者使用的是如右側照片，第1擊是腳尖，第2擊是全腳落下踩踏的方法。包含這個演奏法在內，雙踩踏最重要的是，第1擊後不能讓鼓槌黏在鼓面上，而是要讓它彈回來。如果不迅速跳回來，就無法做第2擊的踩踏動作。這裡的訣竅與"Don Don"的實音不同，而是以"Pon・Don"的感覺，從慢速度開始練習。第1擊不要太用力，以輕踏的感覺來踩，就能找到要領。

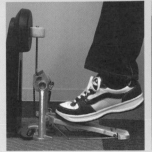

▲照片a、是用腳尖踩第1擊，這裡的音量不要太用力！

▲照片b、是落下整隻腳，敲第2擊。

強化技巧

激烈的律動！ 挑戰高速搖滾！

每日敲擊！

高速搖滾節拍的基本練習

VIDEO 0:00~ ｜ ♩=140

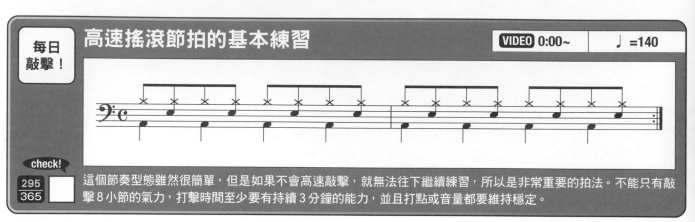

check!
295/365

這個節奏型態雖然很簡單，但是如果不會高速敲擊，就無法往下繼續練習，所以是非常重要的拍法。不能只有敲擊8小節的氣力，打擊時間至少要有持續3分鐘的能力，並且打點或音量都要維持穩定。

高速Rock Beats的變化 1

VIDEO 0:08~ ｜ ♩=140

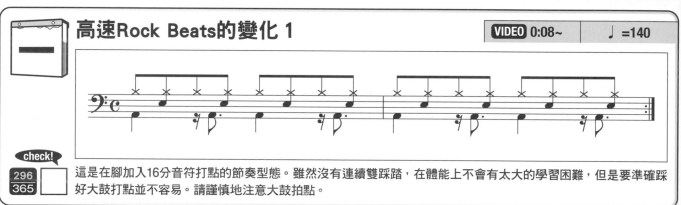

check!
296/365

這是在腳加入16分音符打點的節奏型態。雖然沒有連續雙踩踏，在體能上不會有太大的學習困難，但是要準確踩好大鼓打點並不容易。請謹慎地注意大鼓拍點。

高速Rock Beats的變化 2

VIDEO 0:16~ ｜ ♩=140

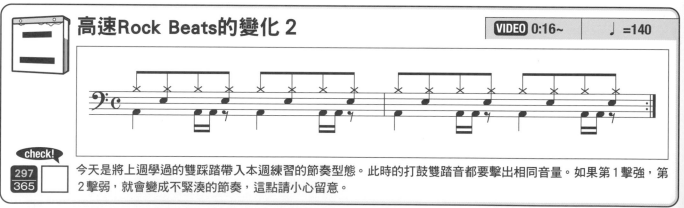

check!
297/365

今天是將上週學過的雙踩踏帶入本週練習的節奏型態。此時的打鼓雙踏音都要擊出相同音量。如果第1擊強，第2擊弱，就會變成不緊湊的節奏，這點請小心留意。

高速Rock Beats的變化 3

VIDEO 0:24~ ｜ ♩=140

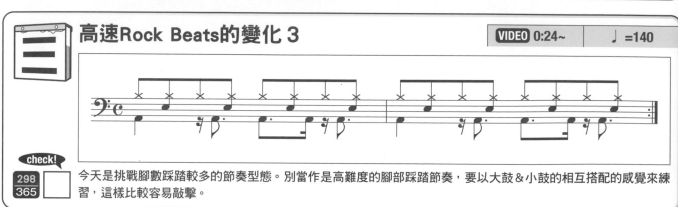

check!
298/365

今天是挑戰腳數踩踏較多的節奏型態。別當作是高難度的腳部踩踏節奏，要以大鼓&小鼓的相互搭配的感覺來練習，這樣比較容易敲擊。

365日的鼓技練習計劃

　應該有許多人是因為希望敲打出"DonPan・DonPan！"激烈的拍子而開始學爵士鼓吧！但是真正能依照期望的拍子或氣勢敲出那樣的節奏，需要花很長一段時間才能學會。本週就從這種激烈的Rock Beats入門開始挑戰，一直到可以很酷的敲出好聽的高難度樂句為止！

四 高速Rock Beats的變化 4

VIDEO 0:32~ | ♩=140

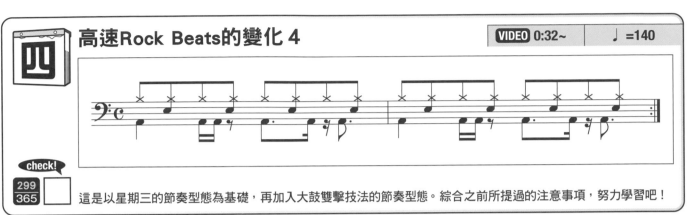

check!
299/365

這是以星期三的節奏型態為基礎，再加入大鼓雙擊技法的節奏型態。綜合之前所提過的注意事項，努力學習吧！

五 高速Rock Beats的變化 5

VIDEO 0:40~ | ♩=140

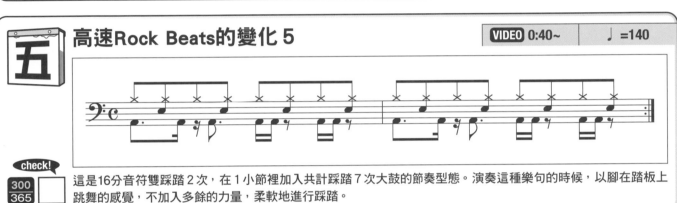

check!
300/365

這是16分音符雙踩踏2次，在1小節裡加入共計踩踏7次大鼓的節奏型態。演奏這種樂句的時候，以腳在踏板上跳舞的感覺，不加入多餘的力量，柔軟地進行踩踏。

六 高速Rock Beats的變化 6

VIDEO 0:48~ | ♩=140

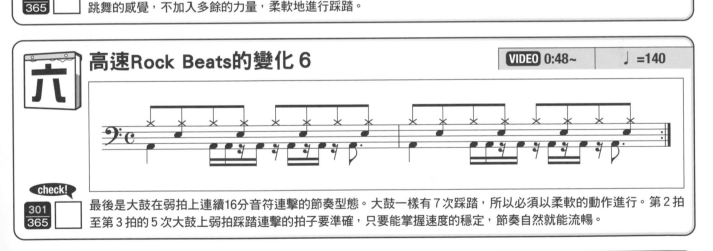

check!
301/365

最後是大鼓在弱拍上連續16分音符連擊的節奏型態。大鼓一樣有7次踩踏，所以必須以柔軟的動作進行。第2拍至第3拍的5次大鼓上弱拍踩踏連擊的拍子要準確，只要能掌握速度的穩定，節奏自然就能流暢。

整隻手臂的動作很重要！

　本週腳的動作變化成 DonDon，所以覺得難度之處應該是腳的踩踏吧！不過事實上手的動作也很困難。原因在於，無論腳如何變化，手部動作都必須擁有重複快速固定敲打動作的基礎能力。不僅只是重複"右手→雙手"的打法，而要以"右手臂→雙手"的感覺，做大幅度揮動鼓棒的敲打。實際觀摩敲擊這種拍子的搖滾鼓手動作，可以發現有些人甚至會搭以誇張的肢體動作來敲擊。當然這樣也具有秀技巧的效果，不過也可說是為了

打出豪氣的節奏律動，確實需要做如此演出。

　不過並非一定要以如此的大動作來敲擊，也有鼓手是以緊密紮實的打法來表現豪邁的鼓聲。無論如何，別只用到手臂前端敲擊，而是要將鼓棒從靠近心臟的位置送至鼓面，強力送出能量，打出強而有力的鼓點及震撼的鼓聲！

應對各種曲風

線上影音
VIDEO TRACK 44

學習節奏型態

重低音的魅力！ 使用了中鼓的節奏

每日
敲擊！

使用了落地鼓的基本Beats練習

VIDEO 0:00~ | ♩=110

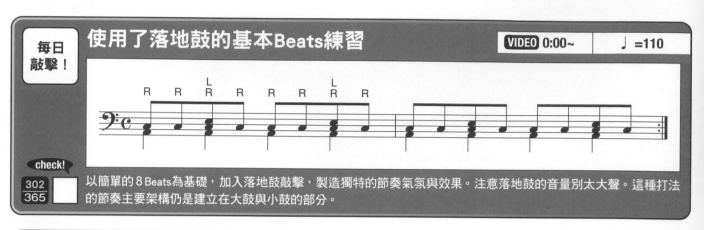

check!

302
365

以簡單的8 Beats為基礎，加入落地鼓敲擊，製造獨特的節奏氣氛與效果。注意落地鼓的音量別太大聲。這種打法的節奏主要架構仍是建立在大鼓與小鼓的部分。

加入16分音符的節奏型態 1

VIDEO 0:09~ | ♩=110

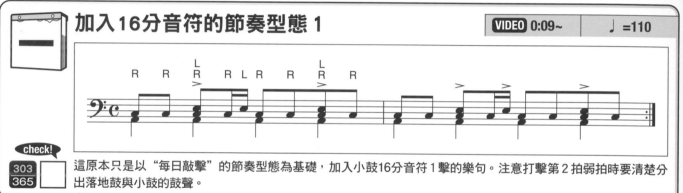

check!

303
365

這原本只是以"每日敲擊"的節奏型態為基礎，加入小鼓16分音符1擊的樂句。注意打擊第2拍弱拍時要清楚分出落地鼓與小鼓的鼓聲。

加入16分音符的節奏型態 2

VIDEO 0:18~ | ♩=110

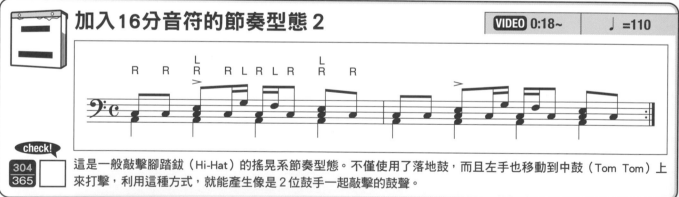

check!

304
365

這是一般敲擊腳踏鈸（Hi-Hat）的搖晃系節奏型態。不僅使用了落地鼓，而且左手也移動到中鼓（Tom Tom）上來打擊，利用這種方式，就能產生像是2位鼓手一起敲擊的鼓聲。

手腳複雜連結的節奏型態

VIDEO 0:28~ | ♩=110

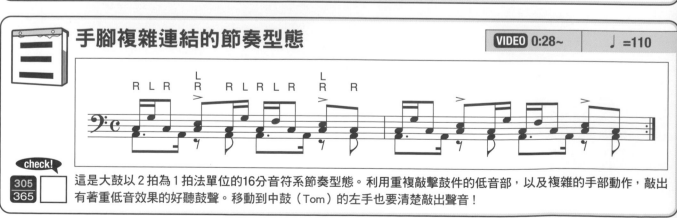

check!

305
365

這是大鼓以2拍為1拍法單位的16分音符系節奏型態。利用重複敲擊鼓件的低音部，以及複雜的手部動作，敲出有著重低音效果的好聽鼓聲。移動到中鼓（Tom）的左手也要清楚敲出聲音！

365日的鼓技練習計劃

一般的節奏型態打法時，基本上都是"用右手來敲打銅鈸（Cymbal）"，不過，若能將右手移到落地鼓上打擊，就能讓鼓聲以及節奏感覺產生極大的變化。本週就以這樣的概念來設計練習，直到鼓友們可以有效運用重低音鼓聲在複雜節奏型態上，請試著挑戰本週不同難度的練習內容！

check!

四 高速Rock Beats的應用1

VIDEO 0:37~　♩=130

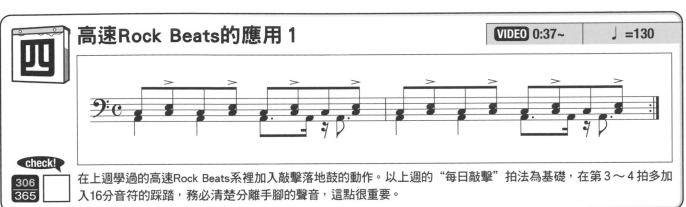

check!

306 / 365

在上週學過的高速Rock Beats系裡加入敲擊落地鼓的動作。以上週的"每日敲擊"拍法為基礎，在第3～4拍多加入16分音符的踩踏，務必清楚分離手腳的聲音，這點很重要。

五 高速Rock Beats的應用2

VIDEO 0:45~　♩=130

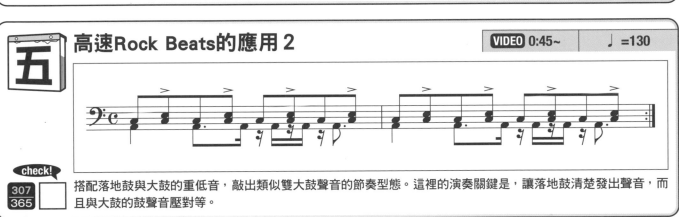

check!

307 / 365

搭配落地鼓與大鼓的重低音，敲出類似雙大鼓聲音的節奏型態。這裡的演奏關鍵是，讓落地鼓清楚發出聲音，而且與大鼓的鼓聲音壓對等。

六 敲擊4分音符小鼓的節奏型態應用

VIDEO 0:54~　♩=130

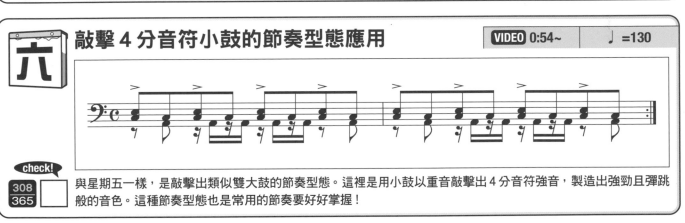

check!

308 / 365

與星期五一樣，是敲擊出類似雙大鼓的節奏型態。這裡是用小鼓以重音敲擊出4分音符強音，製造出強勁且彈跳般的音色。這種節奏型態也是常用的節奏要好好掌握！

日 敲擊落地鼓時的注意點

本週落地鼓所擔任的角色是，替代一般節奏型態所打擊的"銅鈸"（Cymbal）音色。不同於打擊銅鈸時，因銅鈸的質地較堅硬，容易將鼓棒"彈跳"，而不容易發出過大音量。落地鼓鼓面彈跳性較小，若用相同於打擊銅鈸的力氣敲打時，會產生落地鼓聲過大。因此請依照譜例所示，讓右手在右鈸及落地鼓間交替敲擊。直至自己打擊兩者時音量大小一樣為止。

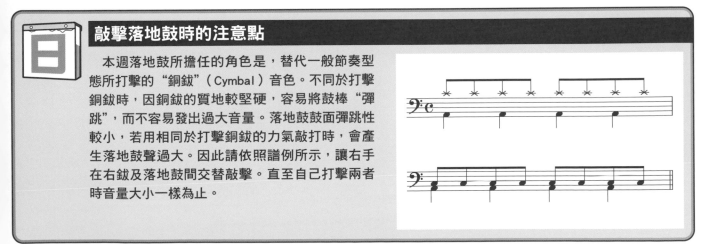

線上影音
VIDEO TRACK 45

強化技巧 **效果絕佳的隱藏風格＝Ghost Note**

每日
敲擊！

掌握Ghost Note的基本原則

VIDEO 0:00~　　♩=90

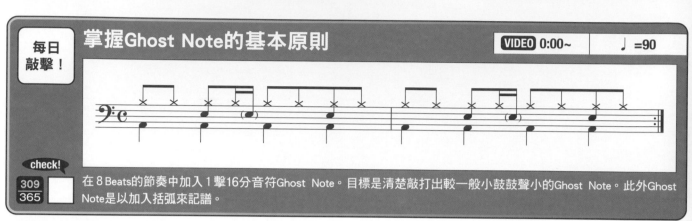

check!

309/365

在8 Beats的節奏中加入1擊16分音符Ghost Note。目標是清楚敲打出較一般小鼓鼓聲小的Ghost Note。此外Ghost Note是以加入括弧來記譜。

加入2擊Ghost Note的節奏型態

VIDEO 0:11~　　♩=90

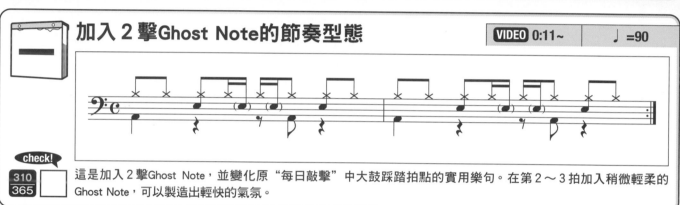

check!

310/365

這是加入2擊Ghost Note，並變化原"每日敲擊"中大鼓踩踏拍點的實用樂句。在第2～3拍加入稍微輕柔的Ghost Note，可以製造出輕快的氣氛。

加入4擊Ghost Note的節奏型態

VIDEO 0:22~　　♩=90

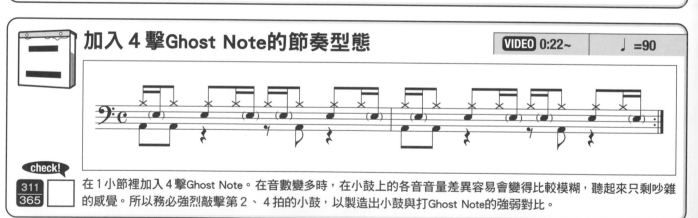

check!

311/365

在1小節裡加入4擊Ghost Note。在音數變多時，在小鼓上的各音音量差異容易會變得比較模糊，聽起來只剩吵雜的感覺。所以務必強烈敲擊第2、4拍的小鼓，以製造出小鼓與打Ghost Note的強弱對比。

持續加入Ghost Note的節奏型態

VIDEO 0:33~　　♩=90

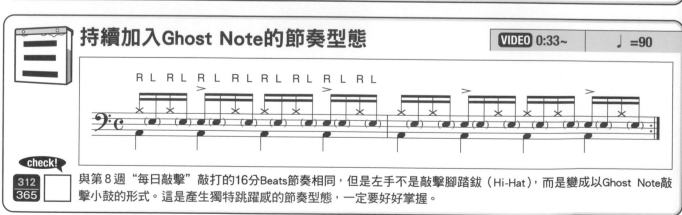

check!

312/365

與第8週"每日敲擊"敲打的16分Beats節奏相同，但是左手不是敲擊腳踏鈸（Hi-Hat），而是變成以Ghost Note敲擊小鼓的形式。這是產生獨特跳躍感的節奏型態，一定要好好掌握。

365日的鼓技練習計劃

"Ghost Note" 是指，以若有似無，幾近無法清楚分辨的微小音量演奏的聲音。添加Ghost Note，整個節奏起伏會變得截然不同，Ghost Note扮演著某種"暗藏氣氛"的角色。本週就從Ghost Note的入門開始，將之應用到各種節奏節奏型態上。

在Shuffle拍法裡使用Ghost Note

VIDEO 0:45~　　♩=90

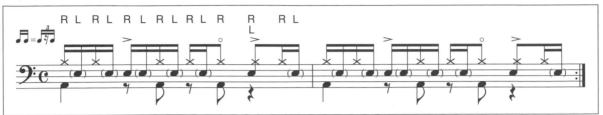

check!

313
365

今天挑戰使用了Ghost Note的Shuffle節奏。第1～2拍使用星期三、第3～4拍使用星期二中所學過的拍法，演奏出Shuffle的跳躍感。難度雖然高，卻可以敲出令人心情愉快的律動，請努力練習。

Shuffle Beats與Ghost Note

VIDEO 0:56~　　♩=120

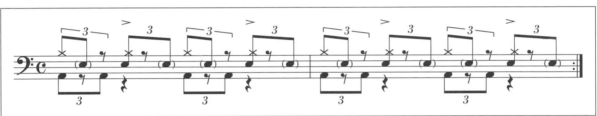

check!

314
365

Ghost Note也經常使用在Shuffle Beats中。今天就是這種敲擊法的基本型。尤其是在第1、3拍三連音第2擊打Ghost Note的運用方式，可以營造出獨特的跳躍感。請努力練習，直到變成習慣，讓手自然反應為止。

Half Time Shuffle的應用

VIDEO 1:05~　　♩=60

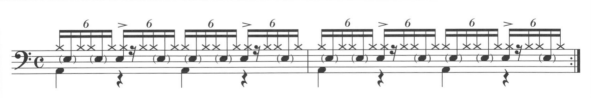

check!

315
365

這是在六連音裡使用Shuffle Beats，稱為"Half Time Shuffle"的節奏型態。在Half Time Shuffle節奏型態裡，Ghost Note也是不可缺少的元素，請細心體會，打出輕快、跳躍的律動感。

使用只會發出小音量的演奏法！

基本上 Ghost Note 是發出極小音量的演奏法。筆者掌握這種技巧的訣竅是使用如照片 a 所標示的握棒位置法，先略微提高手腕的位置，讓要做 Ghost Note 的鼓棒朝下，以"輕輕落下"，而不是揮動鼓棒的方式敲擊。相對地，若如照片 b 這樣的握棒方式，因鼓棒的位置已高，即使輕輕敲擊，也會產生不小的音量。想要打好這技法的人，可參考這些建議，細心體會。

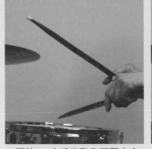 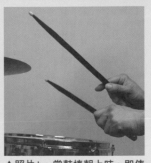

▲照片 a、左手的動作不要太大，讓鼓棒朝下。　▲照片 b、當鼓棒朝上時，即使輕敲也會太大聲。

強化技巧

第 46 週

學習節奏型態 挑戰單手敲出 16 Beats！

每日敲擊！

掌握用單手敲擊 16 Beats的基本節奏型態

VIDEO 0:00~　　♩=90

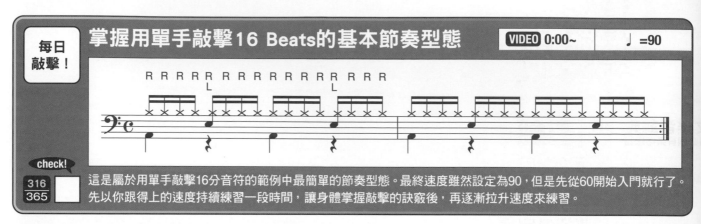

check!

316/365

這是屬於用單手敲擊16分音符的範例中最簡單的節奏型態。最終速度雖然設定為90，但是先從60開始入門就行了。先以你跟得上的速度持續練習一段時間，讓身體掌握敲擊的訣竅後，再逐漸拉升速度來練習。

右腳踩踏 8 Beats大鼓拍法的組合 1

VIDEO 0:11~　　♩=90

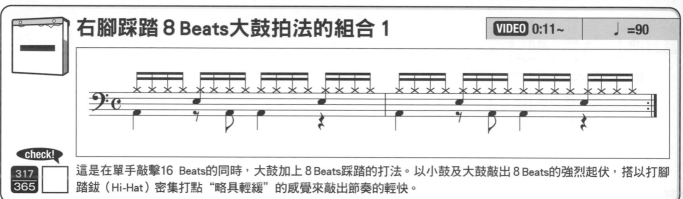

check!

317/365

這是在單手敲擊16 Beats的同時，大鼓加上 8 Beats踩踏的打法。以小鼓及大鼓敲出 8 Beats的強烈起伏，搭以打腳踏鈸（Hi-Hat）密集打點"略具輕緩"的感覺來敲出節奏的輕快。

右腳踩踏 8 Beats大鼓拍法的組合 2

VIDEO 0:23~　　♩=90

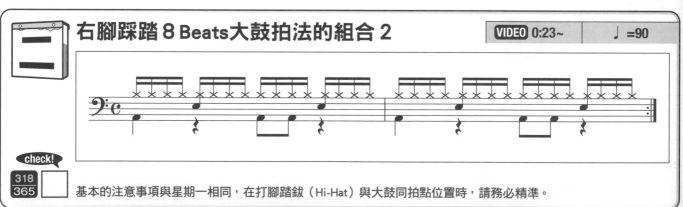

check!

318/365

基本的注意事項與星期一相同，在打腳踏鈸（Hi-Hat）與大鼓同拍點位置時，請務必精準。

單手敲擊 16 Beats節奏型態 1

VIDEO 0:34~　　♩=90

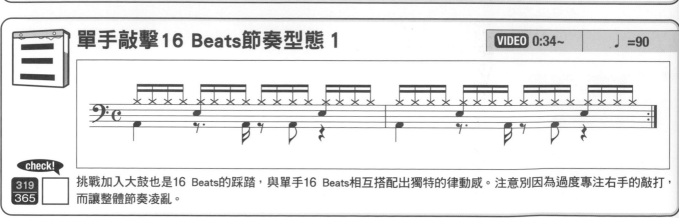

check!

319/365

挑戰加入大鼓也是16 Beats的踩踏，與單手16 Beats相互搭配出獨特的律動感。注意別因為過度專注右手的敲打，而讓整體節奏凌亂。

365日的鼓技練習計劃

之前學過的16 Beats是雙手交替使用"RLRL～"的手順打法,不過本週要挑戰用單手敲擊16分音符。兩者聽到的鼓聲幾乎一模一樣,不過單手敲擊仍可以產生獨特的律動感以及速度感。此外,這些練習內容可以用來有效提升手的敲擊速度。

四 單手敲擊16 Beats節奏型態 2

VIDEO 0:46～　♩=90

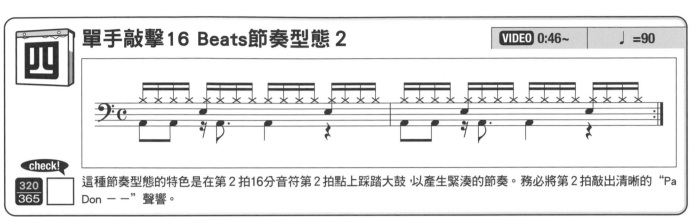

check!

320/365 這種節奏型態的特色是在第2拍16分音符第2拍點上踩踏大鼓,以產生緊湊的節奏,務必將第2拍敲出清晰的"Pa Don －－"聲響。

五 單手敲擊16 Beats節奏型態 3

VIDEO 0:56～　♩=90

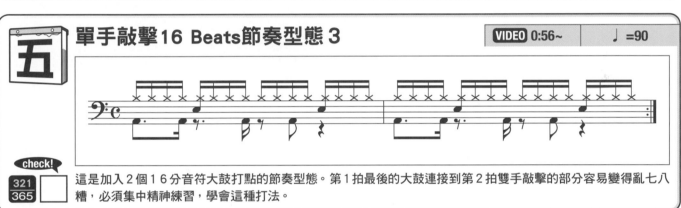

check!

321/365 這是加入2個16分音符大鼓打點的節奏型態。第1拍最後的大鼓連接到第2拍雙手敲擊的部分容易變得亂七八糟,必須集中精神練習,學會這種打法。

六 單手敲擊16 Beats節奏型態 4

VIDEO 1:07～　♩=90

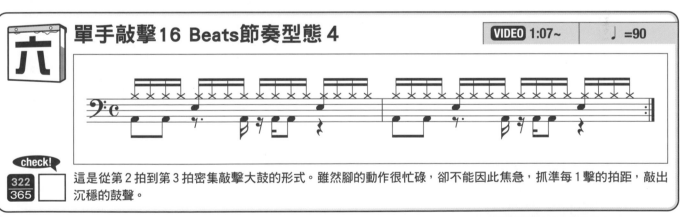

check!

322/365 這是從第2拍到第3拍密集敲擊大鼓的形式。雖然腳的動作很忙碌,卻不能因此焦急,抓準每1擊的拍距,敲出沉穩的鼓聲。

日 其實⋯⋯左手也很忙碌!?

　　單手敲擊的16 Beats,沉重的肉體負擔當然是落在右手上,不過,要打準小鼓鼓點的左手也不是件容易的事。比較譜例a與b,就可以瞭解原因了。a在8分音符的打擊時,要抓準小鼓的打點因有較充裕的反應時間,所以不會有太大困難。但是變成b的16分音符時,左手要抓準16分音符打點就有相當的難度,因為反應的時間差要較打8分音符時短了一半。請參考右譜b中的箭頭提示,抓好打小鼓的準備時間點。

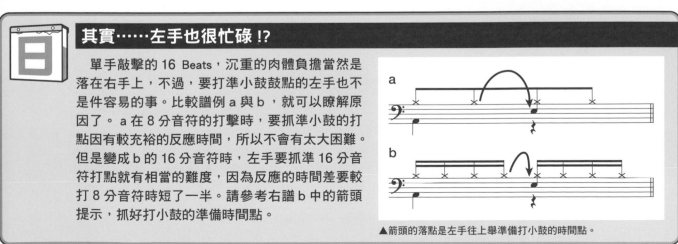

▲箭頭的落點是左手往上舉準備打小鼓的時間點。

學習節奏型態 **把炫打應用在節奏型態上**

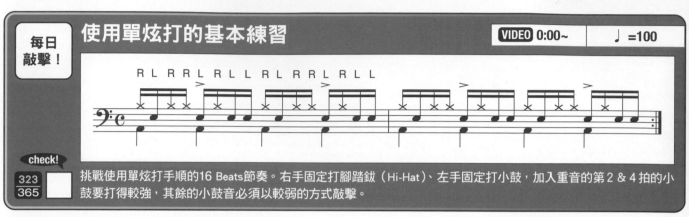

每日敲擊！

使用單炫打的基本練習

VIDEO 0:00~ | ♩=100

check!

323/365

挑戰使用單炫打手順的16 Beats節奏。右手固定打腳踏鈸（Hi-Hat）、左手固定打小鼓，加入重音的第2 & 4 拍的小鼓要打得較強，其餘的小鼓音必須以較弱的方式敲擊。

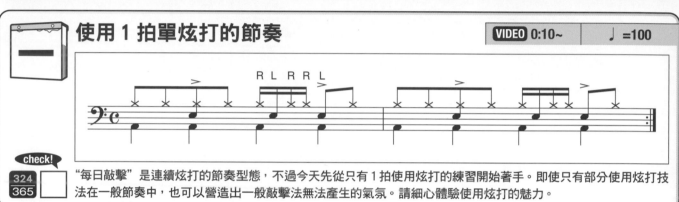

使用 1 拍單炫打的節奏

VIDEO 0:10~ | ♩=100

check!

324/365

"每日敲擊"是連續炫打的節奏型態，不過今天先從只有 1 拍使用炫打的練習開始著手。即使只有部分使用炫打技法在一般節奏中，也可以營造出一般敲擊法無法產生的氣氛。請細心體驗使用炫打的魅力。

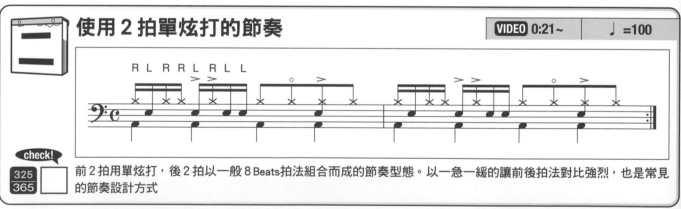

使用 2 拍單炫打的節奏

VIDEO 0:21~ | ♩=100

check!

325/365

前 2 拍用單炫打，後 2 拍以一般 8 Beats拍法組合而成的節奏型態。以一急一緩的讓前後拍法對比強烈，也是常見的節奏設計方式

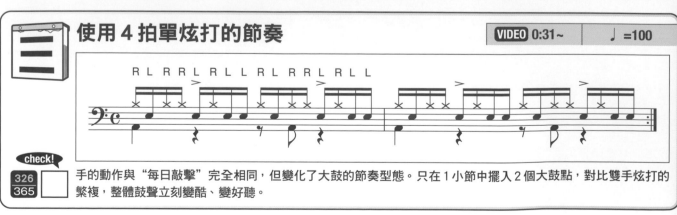

使用 4 拍單炫打的節奏

VIDEO 0:31~ | ♩=100

check!

326/365

手的動作與 "每日敲擊" 完全相同，但變化了大鼓的節奏型態。只在 1 小節中擺入 2 個大鼓點，對比雙手炫打的繁複，整體鼓聲立刻變酷、變好聽。

365日的鼓技練習計劃

這是第37週學過的炫打技巧。學會炫打的基本手順之後，本週要將炫打運用到鼓組上，挑戰使用炫打技巧的節奏型態。如果可以通過本週的關卡，就能瞭解練習炫打的意義以及樂趣，希望各位能積極努力練習。

四 使用內炫打的節奏 1

VIDEO 0:41~ ♩ =100

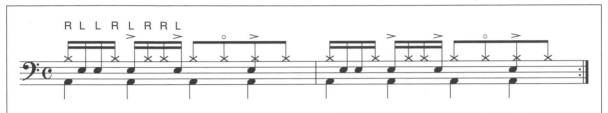

327/365 把手順為"RLLR・LRRL"的內炫打應用在節奏節奏型態裡，可以製造出好聽的節奏。與星期一相同，是藉由部分拍子使用內炫打的方式，來創造"新鮮"的節奏。

五 使用內炫打的節奏 2

VIDEO 0:52~ ♩ =100

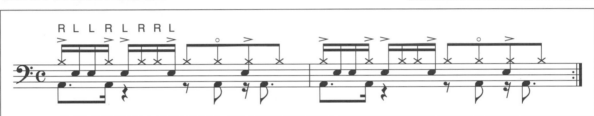

328/365 手的動作與星期四相同，但是配合手順來安排大鼓鼓點，可以敲打出更特殊的節奏型態變化。像今天這樣利用大鼓踩踏來加強右手重音的打法，也常出現在炫打系的節奏裡。

六 炫打的複合節奏型態

VIDEO 1:02~ ♩ =100

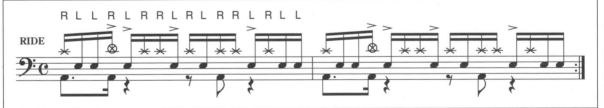

329/365 同時使用單炫打與內炫打打法，挑戰強調重音的節奏型態。體驗利用手順變化，產生嶄新的拍感來創造更多變的節奏。

日 右手與左手交錯時的位置關係

不僅只是本週的炫打練習，遇到複雜手順的打法時，若是雙手的握棒方式如照片 a 所示的方法，左手的運棒揮打幅度，很容易因右手的壓制而無法展開。這時你可以參照如照片 b 所示，將右手稍向身體方向內移，讓兩手拇指位置約略重疊，上述的問題自可迎刃而解。當然，照片 a 的運棒方式也並非錯誤，也有其適用的時點。最好能兩種技法兼具，各在其適時之處應用所當用。

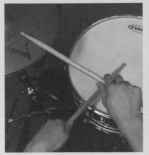 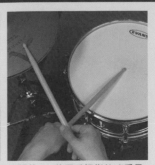

▲照片 a、遇到複雜的手順時，左手無法靈活移動。 ▲照片 b、將兩手拇指約略重疊，可增加左手鼓棒揮幅空間。

學習節奏型態

必修過門 **運用炫打的過門**

每日
敲擊！

單炫打＆倒炫打的基本練習

VIDEO 0:00~　　♩=100

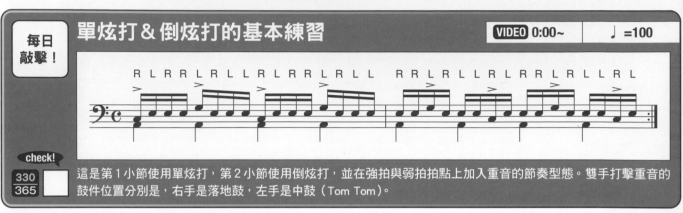

check!

330
365

這是第1小節使用單炫打，第2小節使用倒炫打，並在強拍與弱拍拍點上加入重音的節奏型態。雙手打擊重音的鼓件位置分別是，右手是落地鼓，左手是中鼓（Tom Tom）。

使用2拍單炫打的過門

VIDEO 0:10~　　♩=100

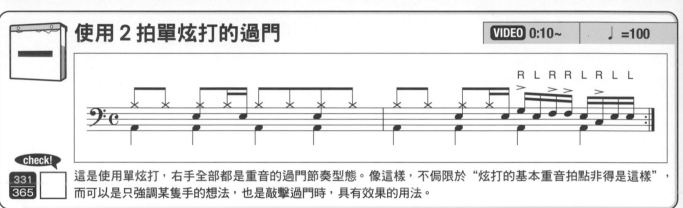

check!

331
365

這是使用單炫打，右手全部都是重音的過門節奏型態。像這樣，不侷限於「炫打的基本重音拍點非得是這樣」，而可以是只強調某隻手的想法，也是敲擊過門時，具有效果的用法。

使用4拍單炫打的過門

VIDEO 0:20~　　♩=100

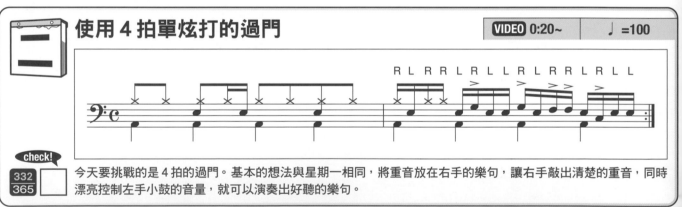

check!

332
365

今天要挑戰的是4拍的過門。基本的想法與星期一相同，將重音放在右手的樂句，讓右手敲出清楚的重音，同時漂亮控制左手小鼓的音量，就可以演奏出好聽的樂句。

使用落地鼓的2拍炫打應用方法

VIDEO 0:31~　　♩=100

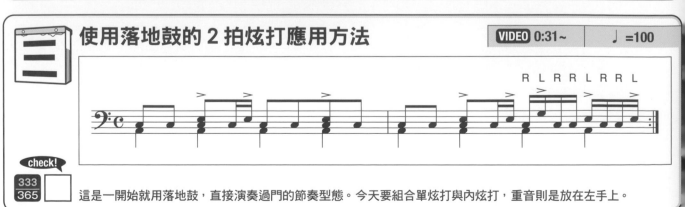

check!

333
365

這是一開始就用落地鼓，直接演奏過門的節奏型態。今天要組合單炫打與內炫打，重音則是放在左手上。

365日的鼓技練習計劃

接續上週的練習，本週試著挑戰使用炫打的過門。只要細膩思考手順並將其適切運用在各鼓件的打擊上，會發現其發展性幾乎沒有限制，可以製造出一般手順無法演奏的豐富音色及過門組合。本週就來體驗這種演奏概念的基本內容吧！

 ## 使用落地鼓的 4 拍炫打應用方法

VIDEO 0:41~　♩=100

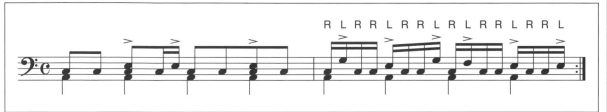

 check! 334/365

連續第 2 次使用星期三的手順，挑戰聽起來更華麗複雜的過門。在右手敲出清楚的落地鼓聲的同時，左手重音也要敲的更強勁，才能打出充滿震撼效果的聲音。

 ## 運用了倒炫打的過門

VIDEO 0:51~　♩=100

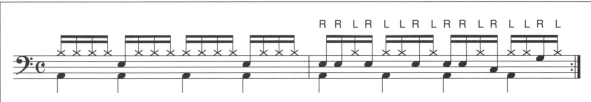

check! 335/365

今天要挑戰的是，沒有重音，利用倒炫打產生的輕過門。以右手為始，依次從小鼓～落地鼓～中鼓（Tom Tom）移動。這種輕描淡寫的演奏法也很有趣吧！

 ## 運用了內炫打的過門

VIDEO 1:01~　♩=100

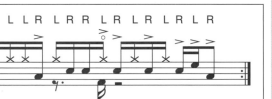

check! 336/365

第 2 小節前半段是使用內炫打，後半段是一般手順的節奏型態。看起來雖然很簡單，卻因而產生令人意料外的音色變化。

 ### 隨心所欲進行組合！

　雖說在炫打的技法上，第 37 週的炫打概念是很重要的基礎。但將之運用在實際的樂曲時，只要以"做為參考"的態度來面對即可，萬不可死守"炫打技法一定得這樣用才對"的觀念，這樣會限制了自己的演奏空間。一般而言，為在演出中突顯自己的角色地位，而用炫打來吸引觀眾原也是無可厚非的事，但也應以"恰如其分"的想法來做就好，過猶不及都不見得是件好事。

　而，人是慣性的動物，一味只憑"習慣"來做炫打演出，難免會有落入常態性的"自我抄襲"，反覆打慣用的拍法而了無新意。所以，多觀摩他人的演出，多練習某些樂譜上的範例，再將其用炫打的手順重新組合，常會有意想不到的收穫發生。此外，不光只用手，也可將腳踏鼓件的方式帶入，在 16 分音符、三連音、六連音、32 分音符等不同拍法排列組合，運用炫打的手順概念重新編寫…都能享受無限的可能性，放任自己自由而為吧！

必修過門

必修過門 爵士風格的過門

Jazz Beats與三連音

每日
敲擊！

VIDEO 0:00~ ♩=120

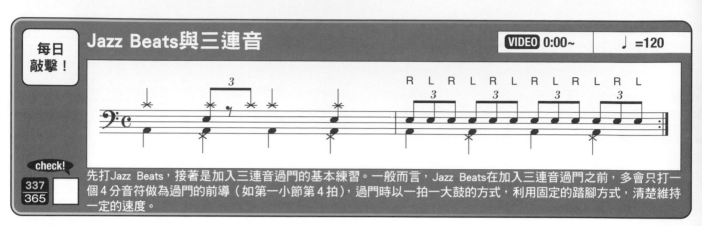

check!

337/365 ☐　先打Jazz Beats，接著是加入三連音過門的基本練習。一般而言，Jazz Beats在加入三連音過門之前，多會只打一個4分音符做為過門的前導（如第一小節第4拍），過門時以一拍一大鼓的方式，利用固定的踏腳方式，清楚維持一定的速度。

Jazz Beats 2拍過門的基本練習

VIDEO 0:09~ ♩=120

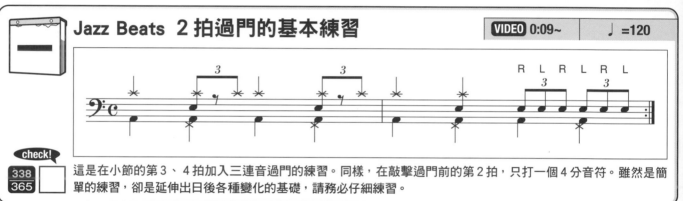

check!

338/365 ☐　這是在小節的第3、4拍加入三連音過門的練習。同樣，在敲擊過門前的第2拍，只打一個4分音符。雖然是簡單的練習，卻是延伸出日後各種變化的基礎，請務必仔細練習。

Jazz Beats 2拍過門的應用練習

VIDEO 0:18~ ♩=120

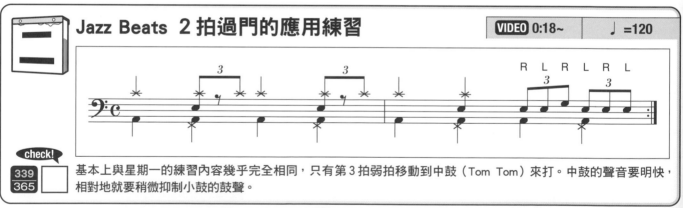

check!

339/365 ☐　基本上與星期一的練習內容幾乎完全相同，只有第3拍弱拍移動到中鼓（Tom Tom）來打。中鼓的聲音要明快，相對地就要稍微抑制小鼓的鼓聲。

Jazz Beats 4拍過門的基本練習

VIDEO 0:27~ ♩=120

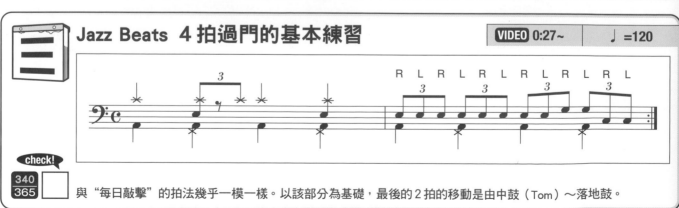

check!

340/365 ☐　與"每日敲擊"的拍法幾乎一模一樣。以該部分為基礎，最後的2拍的移動是由中鼓（Tom）～落地鼓。

基本上，爵士風格的過門多是使用三連音，本週就是這樣的基本練習。請搭配VIDEO中的示範，體驗爵士的氣氛。最終的目標是，打出無法用樂譜譜記出的Jazz Beats "感覺"。

四 Jazz Beats 4 拍過門的應用練習　　VIDEO 0:36~　　♩=120

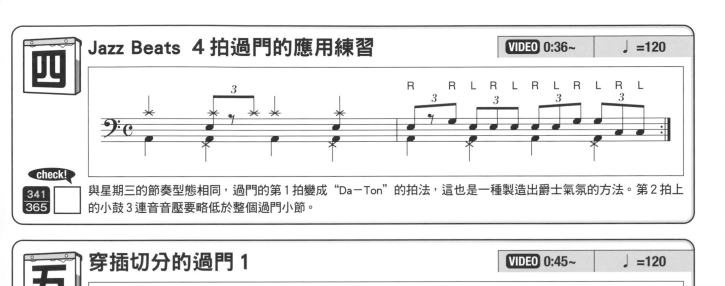

check!
341/365
與星期三的節奏型態相同，過門的第1拍變成 "Da-Ton" 的拍法，這也是一種製造出爵士氣氛的方法。第2拍上的小鼓3連音音壓要略低於整個過門小節。

五 穿插切分的過門 1　　VIDEO 0:45~　　♩=120

check!
342/365
在過門裡加入切分。過門的前導拍不再是只敲4分音符，而過門的切分則是為連結2～3拍。在弱拍上做切分是製作出爵士氣氛的秘方之一。

六 穿插切分的過門 2　　VIDEO 0:54~　　♩=120

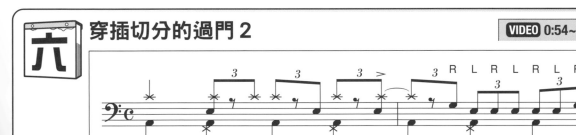

check!
343/365
這是混合星期五的切分觀念與星期四過門拍法的練習。假使能學會前面所說的所有技巧，對掌握爵士的氣氛一定有莫大助益，除此之外，更要重視對音色變化的敏銳度，持續努力！

日 Jazz Beats 的銅鈸聲

打好 Jazz Beats 的關鍵在銅鈸連奏（Cymbal Legato）。不只是打準拍子很重要，也得擁有敲擊出好聽聲音的能力。握棒若用全握法，會讓打銅鈸時的觸點變成像是 "壓著銅鈸打" 的感覺，不僅音色變混濁，也會過吵。請如右側照片，拇指側朝上，輕輕握住鼓棒，以 "彈跳" 而不是 "敲擊" 的想法來打銅鈸。雖說因應樂曲的狀況，打銅鈸的音色也會豐富而多變，但是請先下功夫＆練習以敲出最乾淨的銅鈸聲為目標吧！

▲拇指不用力，不要緊握，以鼓棒像在銅鈸上彈跳的感覺來敲擊。

必修過門

etc 應對各種曲風 爵士的精隨！ 4 Way Drumming

| 每日
敲擊！ | **在強拍與弱拍裡加入左手的練習** | VIDEO 0:00~ | ♩ =120 |

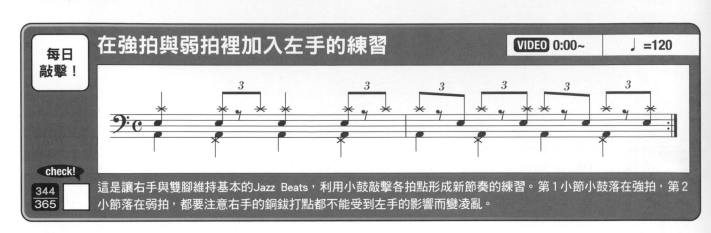

check!

344
365

這是讓右手與雙腳維持基本的Jazz Beats，利用小鼓敲擊各拍點形成新節奏的練習。第1小節小鼓落在強拍，第2小節落在弱拍，都要注意右手的銅鈸打點都不能受到左手的影響而變凌亂。

第 2 & 4 拍弱拍加入小鼓的練習　　VIDEO 0:09~　♩ =120

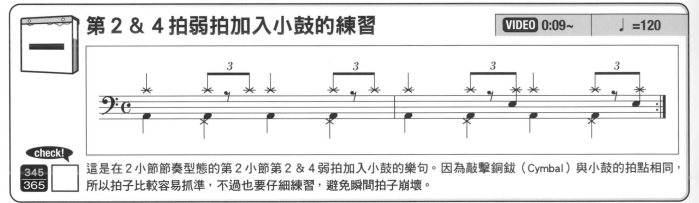

check!

345
365

這是在 2 小節節奏型態的第 2 小節第 2 & 4 弱拍加入小鼓的樂句。因為敲擊銅鈸（Cymbal）與小鼓的拍點相同，所以拍子比較容易抓準，不過也要仔細練習，避免瞬間拍子崩壞。

第 1 & 3 拍弱拍加入小鼓的練習　　VIDEO 0:18~　♩ =120

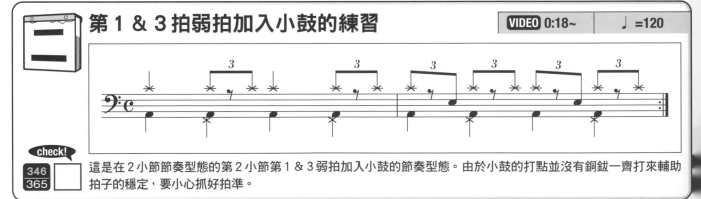

check!

346
365

這是在 2 小節節奏型態的第 2 小節第 1 & 3 弱拍加入小鼓的節奏型態。由於小鼓的打點並沒有銅鈸一齊打來輔助拍子的穩定，要小心抓好拍準。

實踐性的 4 way 樂句 1　　VIDEO 0:28~　♩ =120

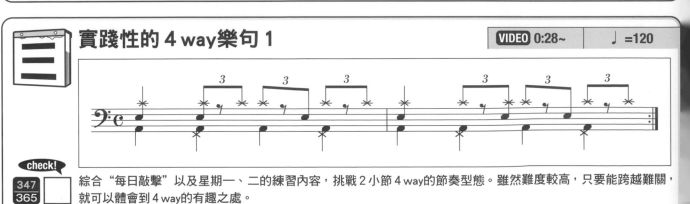

check!

347
365

綜合 "每日敲擊" 以及星期一、二的練習內容，挑戰 2 小節 4 way 的節奏型態。雖然難度較高，只要能跨越難關，就可以體會到 4 way 的有趣之處。

所謂的 "4 way" 是 "4 way Independence" 的簡稱，中文代表 "四肢獨立" 的意思，也就是說，雙手雙腳各自執行演奏動作，這是爵士絕對必學的演奏法，不僅是爵士，還能有效訓練鼓手的四肢神經反應力，請各位一定要努力學會！

四 實踐性的 4 way 樂句 2

VIDEO 0:37~ ♩=120

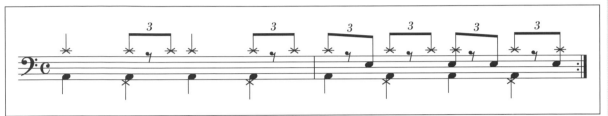

check!
348/365

這次要挑戰包含 "Da－Da" 連擊的 4 way 樂句。第 2 小節第 3 拍就是這種拍法，此種 "雙手→左手" 的打法很困難，往往容易變成 "雙手→雙手"，練習時請注意。

五 實踐性的 4 way 樂句 3

VIDEO 0:47~ ♩=120

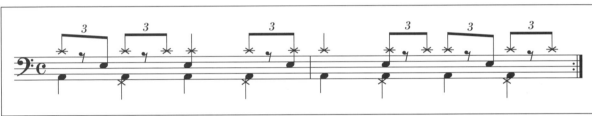

check!
349/365

整體樂句雖然很容易哼唱，但是打銅鈸（Cymbal）時容易受時有時無的小鼓影響，請 1 拍 1 拍確認，確實敲打完成。

六 實踐性的 4 way 樂句 4

VIDEO 0:56~ ♩=120

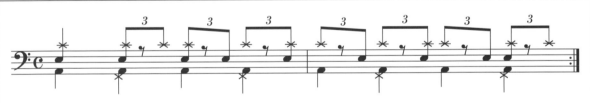

check!
350/365

這是在樂曲當中，與其他成員一起演奏相同拍法的形式之一。不僅是小鼓的聲線，也要注意持續輕快維持雙腳與銅鈸（Cymbal）構成的基本節奏！

日 4 way 的目標是？

本週的主題 4 way，對於筆者而言，當初學習過程的辛苦，至今仍印象深刻。學習時必須以到底是 "右手…、雙手…、只有左手…!?" 的追根究柢的態度找尋一擊一擊的感覺，多花時間努力練習才行。希望各位不要只侷限在本週，必須長期進行自我訓練。但是這種 4 way 的目的並不是 "讓手腳各自動作"，而是 "雖然手腳各自動作，卻不會破壞整體節奏的律動感"。當你學會星期六的節奏型態之後，就在前面加上 6 小節的 Jazz Beat 基本節奏。星期六的 4 way 就當作是過門小節。 審核自己，是否能絲毫不會混亂，精準演奏出好聽的節奏？

把左手敲擊小鼓的聲音想像成某首 "歌曲" 一樣，一邊以右手及雙腳伴奏，一邊用左手唱歌。假如能抱持著 "一人分飾二角" 的感覺來學，一定很有趣。

必修過門 挑戰手腳並用的過門！

1 拍拍法與半拍半拍法

每日
敲擊！

VIDEO 0:00~　♩=100

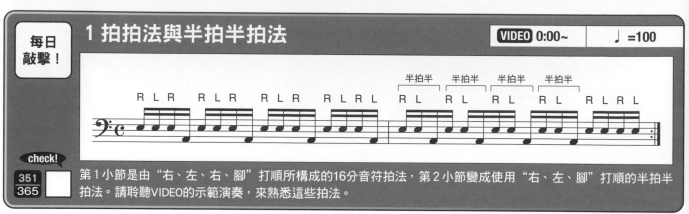

check!

351
───
365

第1小節是由"右、左、右、腳"打順所構成的16分音符拍法，第2小節變成使用"右、左、腳"打順的半拍半拍法。請聆聽VIDEO的示範演奏，來熟悉這些拍法。

1 拍使用大鼓的過門型態

VIDEO 0:10~　♩=100

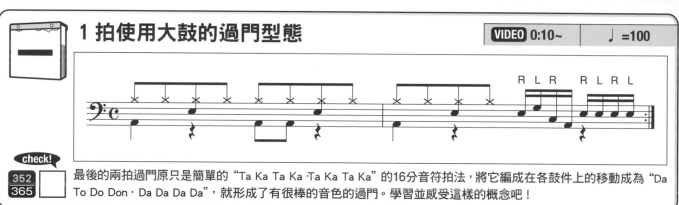

check!

352
───
365

最後的兩拍過門原只是簡單的"Ta Ka Ta Ka · Ta Ka Ta Ka"的16分音符拍法，將它編成在各鼓件上的移動成為"Da To Do Don · Da Da Da Da"，就形成了有很棒的音色的過門。學習並感受這樣的概念吧！

3 拍使用大鼓的過門型態

VIDEO 0:20~　♩=100

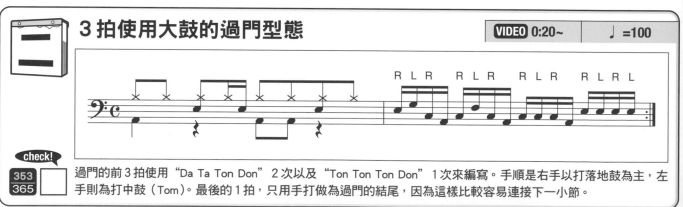

check!

353
───
365

過門的前3拍使用"Da Ta Ton Don" 2次以及 "Ton Ton Ton Don" 1次來編寫。手順是右手以打落地鼓為主，左手則為打中鼓（Tom）。最後的1拍，只用手打做為過門的結尾，因為這樣比較容易連接下一小節。

展開 1 拍半拍法

VIDEO 0:31~　♩=100

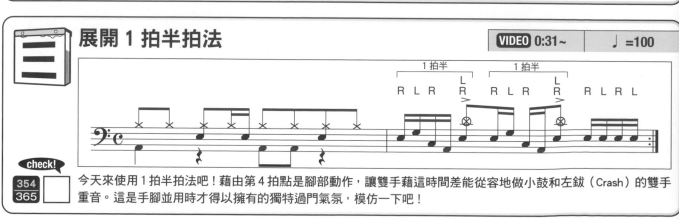

check!

354
───
365

今天來使用1拍半拍法吧！藉由第4拍點是腳部動作，讓雙手藉這時間差能從容地做小鼓和左鈸（Crash）的雙手重音。這是手腳並用時才得以擁有的獨特過門氣氛，模仿一下吧！

基本上，到目前為止的過門都是用手來敲擊，不過本週則加入大鼓，將它也當作過門的一部分，這樣演奏出來的鼓聲非常好聽，是光用手敲擊所絕對無法打出的效果。請把這裡的範例當作經驗，並以它來熟悉手腳搭配的過門樂趣吧！

半拍半拍法的應用
VIDEO 0:41~　♩=100

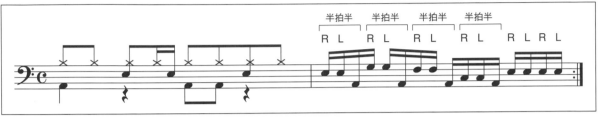

check!
355/365
今天是以連續的半拍半拍法組合成樂句（Combination Phrase）做為過門的練習。 這種過門拍法光用手很難敲擊出來，但是加入腳的踩踏做為緩衝拍點之後，就可以輕易完成。打這樣的16分音符過門很容易發生搶拍，請多注意。

1 拍拍法與半拍半拍法的應用 1
VIDEO 0:51~　♩=100

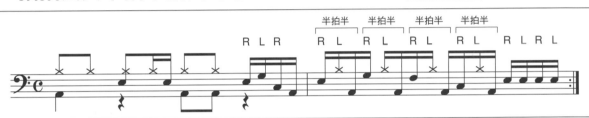

check!
356/365
第1小節最後1拍使用1次1拍拍法，之後再接上半拍半行進的拍法的過門，屬於各種拍法的混合型。第2小節的左手完全打在踏鈸上，賦予過門有更豐富的音色感。

1 拍拍法與半拍半拍法的應用 2
VIDEO 1:02~　♩=100

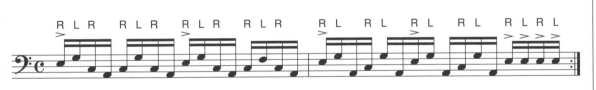

check!
357/365
這是以"每日敲擊"的拍法為基礎，多加入小鼓、中鼓（Tom），產生更豐富的過門樂句範例。在這個樂句裡，密集連擊與間隔較久的小鼓重音形成強烈的音色對比，聽起來非常有趣，也可以充分運用在鼓技Solo上。

沒有鼓也可以練習！
"假使能學會如何運用本週學習的拍法，就真可以成為鼓 solo 時強而有力的武器（!?）" "雖然很帥氣……，但是到底該怎麼學，才能抓穩拍子"，遇到類似這種拍法複雜的過門或鼓技 Solo，可藉由加入腳的踩踏動作做為各拍的"結束點（或起始拍點）"，就能較為輕鬆地打好這種炫技的拍子。若沒有利用大鼓維持"數拍的記憶點"的概念，就很難打好這樣的過門。 除此之外，即使沒有鼓組，也可以憑空用手腳進行練習。請坐在椅子上，以手拍打臀部，腳踩踏地上發出聲音來模擬鼓聲，這樣也是一種變通的練習方式。練習時的關鍵是要找出"從哪個時間點開始動腳"，就能讓手腳就像齒輪般以連動方式輕鬆學習！

必修過門

強化技巧 **具有快感的高速連擊！ 32分音符樂句！**

16分音符與32音符

每日
敲擊！

VIDEO 0:00~ ♩=70

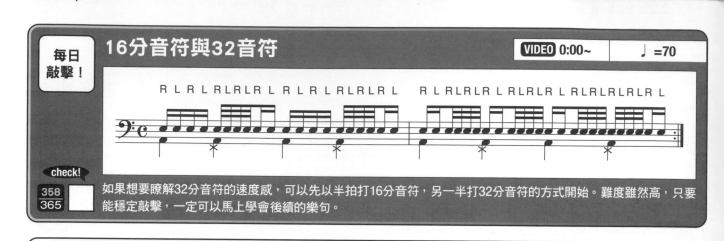

check!

358/365

如果想要瞭解32分音符的速度感，可以先以半拍打16分音符，另一半打32分音符的方式開始。難度雖然高，只要能穩定敲擊，一定可以馬上學會後續的樂句。

使用半拍32分音符的形式

VIDEO 0:14~ ♩=90

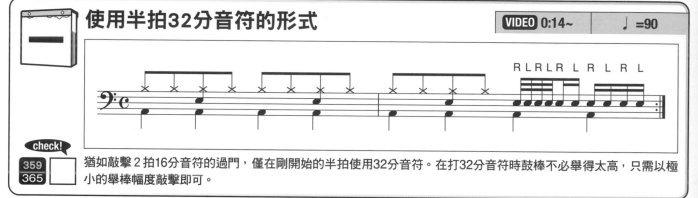

check!

359/365

猶如敲擊2拍16分音符的過門，僅在剛開始的半拍使用32分音符。在打32分音符時鼓棒不必舉得太高，只需以極小的舉棒幅度敲擊即可。

加入中鼓下降樂句

VIDEO 0:26~ ♩=90

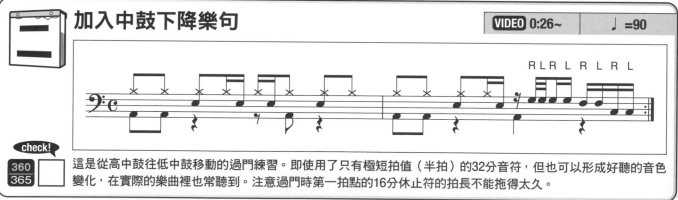

check!

360/365

這是從高中鼓往低中鼓移動的過門練習。即使用了只有極短拍值（半拍）的32分音符，但也可以形成好聽的音色變化，在實際的樂曲裡也常聽到。注意過門時第一拍點的16分休止符的拍長不能拖得太久。

使用32分音符敲擊踏鈸的節奏型態

VIDEO 0:38~ ♩=90

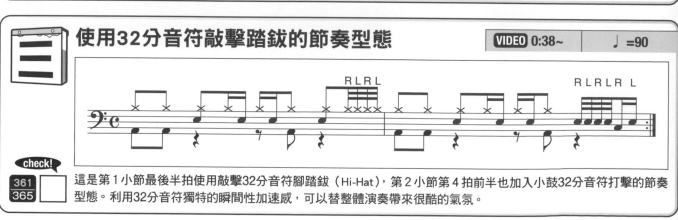

check!

361/365

這是第1小節最後半拍使用敲擊32分音符腳踏鈸（Hi-Hat），第2小節第4拍前半也加入小鼓32分音符打擊的節奏型態。利用32分音符獨特的瞬間性加速感，可以替整體演奏帶來很酷的氣氛。

32分音符是在1小節4拍裡做32擊。簡單來說，就是16分音符的倍數。認為16分音符就已經很快的人，32分音符的速度更驚人，但是利用這種超速效果，可以製作出具有震撼力的技術性樂句，本週就來學習這項基本技巧吧！

四　使用手腳的32分音符樂句

VIDEO 0:48~　　♩=90

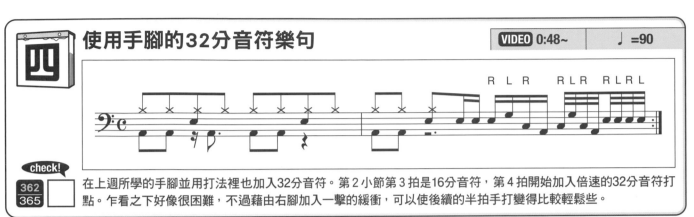

check! 362/365

在上週所學的手腳並用打法裡也加入32分音符。第2小節第3拍是16分音符，第4拍開始加入倍速的32分音符打點。乍看之下好像很困難，不過藉由右腳加入一擊的緩衝，可以使後續的半拍手打變得比較輕鬆些。

五　使用2拍32分音符的樂句

VIDEO 1:00~　　♩=90

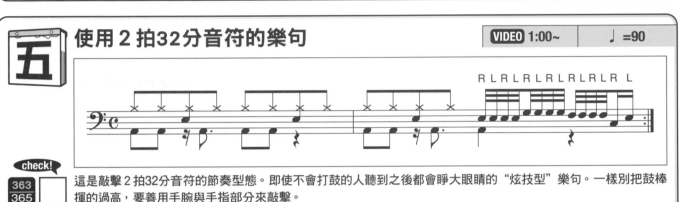

check! 363/365

這是敲擊2拍32分音符的節奏型態。即使不會打鼓的人聽到之後都會睜大眼睛的"炫技型"樂句。一樣別把鼓棒揮的過高，要善用手腕與手指部分來敲擊。

六　32分音符的半拍半樂句應用

VIDEO 1:12~　　♩=90

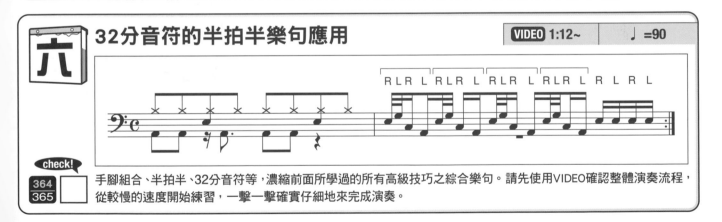

check! 364/365

手腳組合、半拍半、32分音符等，濃縮前面所學過的所有高級技巧之綜合樂句。請先使用VIDEO確認整體演奏流程，從較慢的速度開始練習，一擊一擊確實仔細地來完成演奏。

日　32分音符是以運棒法來一決勝負！

如果使用大幅揮動手臂的敲擊法會造成追不上32分音符的速度，必須要將手臂的動作控制在最小幅度，利用運棒法（只使用手指"抓棒"）或手腕轉動方式敲擊。照片裡，是拇指朝上的"Timpani Grip"運棒法，是以拇指、食指抓住部分鼓棒並當作支點，以期在打擊後有效獲得反彈力道的握法。善用手腕轉動以及運棒法，可以完成顆粒分明的高速連擊。星期五的高速移動樂句就能用這種方法挑戰！

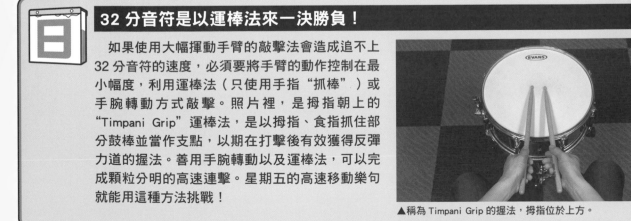

▲稱為 Timpani Grip 的握法，拇指位於上方。

強化技巧

第365天

最後的建議

　　經過1年的努力，辛苦各位了！到前一頁為止，你一共學會364個節奏和樂句，真是太厲害了。其中，應該有可以馬上學會的樂句，也有練習了一整天仍然無法突破的難關，不過藉由這1年的練習，應該能讓身為鼓手的你鼓技實力確實成長。但是本書的編寫目的並不是以詳細解說各種技巧為主，而是由"練習集"組合而成。假使因為各種練習內容讓你有"想更進一步詳細研究演奏法"時，請善用各項專門的教材或教學影片繼續努力鑽研。

　　在第365天，我給各位的最後建議是，"以成為音樂人為目標！"。無法完美演奏出爵士鼓的美妙音色的話，就會讓爵士鼓變成是僅只是發出噪音的裝置。演奏爵士鼓本就是具有如此的危險性（!?），所以想把爵士鼓當作是音樂上的夥伴並不容易。主唱可以利用自己的聲音表現出各種技巧對吧？對鼓手而言，也要對自己有相同的要求。不要只是Don Ka Don Ka地胡亂敲打，而是要以"我是個嚴謹的音樂人"的角度，抱持著要用自己的鼓聲傳遞"美好的音樂"的態度，持續用心演奏。若能以這種心態練習本書的訓練內容，才能在音樂的領域中發光發熱，開花結果！

山本雄一

PROFILE
生於東京，天秤座，O型。在孩提時代欣賞過豬俣猛的演奏後深受感動，因此決定當一名鼓手。之後進入 RCC 爵士鼓學校，拜豬俣猛、田中康弘為師，10 幾歲後半開始以專業鼓手展開各種活動，從 20 幾歲開始，在從事演奏事業，也在母校 RCC 擔任講師至今。寫過許多與教材相關的書籍，例如：由 Rittor Music 發行「透過 DVD&VIDEO 清楚瞭解！爵士鼓入門」等。持續參與實力派歌手葛城ユキ的表演＆錄音活動，經過 10 數年。
RCC 爵士鼓學校　http://www.rcc-ds.co.jp

開始日
＿＿＿＿ 年 ＿＿ 月 ＿＿ 日

完成日
＿＿＿＿ 年 ＿＿ 月 ＿＿ 日

下個目標　請寫在這裡！

《爵士鼓節奏百科》
鼓惑人心II

對應所有音樂風格！
這是一本依照曲風分類的"節奏百科"

POPS
R&B / SOUL / FUNK
DANCE
JAZZ / FUSION
ROOTS MUSIC / WORLD MUSIC

NT$ 420　　作者：岡本俊文
入門/進階

《地獄系列》
超絕鼓技地獄訓練所

地獄訓練叢書的第一本爵士鼓系列書，除了教導鼓手如何克服使用手腳的各種技法外，還有手、腳、手腳及理論等對提昇鼓技所需注意的要點。

章節介紹
1.地獄暖身操
2.追求激烈的練習樂章
3.追求重量的練習樂章
4.追求速度的練習樂章
5.衝勁十足的樂章
6.綜合練習曲

作者：GO　　NT$ 560
進階/中級

《地獄系列》
超絕鼓技地獄訓練所 - 光榮入伍篇

　　本書為地獄鼓技系列之入門篇教材。此書在日本是地獄鼓技系列第3本出版品，內容以稍簡單之練習為主，分為五大章節，並有三首由易至難的練習曲供讀者練習。

　　本書附兩張CD，一張為書內所有範例的示範，另一張為所有範例的背景音樂，可供讀者在練習時做為伴奏使用。

NT$ 500　　作者：GO
入門/進階/中級

造音工廠有聲教材-爵士鼓
365日的鼓技練習計劃

發行人/簡彙杰

作者/山本雄一

翻譯/吳嘉芳 校訂/簡彙杰

編輯部

總編輯/簡彙杰

美術編輯/羅玉芳

樂譜編輯/洪一鳴 行政助理/楊壹晴

發行所/典絃音樂文化國際事業有限公司

地址/台北市金門街1-2號1樓

登記證/北市建商字第428927號

聯絡處/251 新北市淡水區民族路10-3號6樓

電話/+886-2-2624-2316 傳真/+886-2-2809-1078

印刷工程/國宣印刷有限公司

定價/每本新台幣五百六十元整（NT＄560.）

掛號郵資/每本新台幣八十元整（NT＄80.）

郵政劃撥/19471814 戶名/典絃音樂文化國際事業有限公司

出版日期/2023年07月二版

Drum Kiso Tore 365 Nichi!

© 2011 YUICHI YAMAMOTO

© 2011 RITTOR MUSIC, INC.

All rights reserved.

Orginal edition published in Japanese by RITTOR MUSIC, INC.

典絃音樂文化國際事業有限公司

電話/886-2-2624-2316 傳真/886-2-2809-1078

親愛的音樂愛好者您好：

　　很高興與你們分享吉他的各種訊息，現在，請您主動出擊，告訴我們您的吉他學習經驗，首先，就從　鼓技基礎訓練365天！的意見調查開始吧！我們誠懇的希望能更接近您的想法，問題不免俗套，但請鉅細靡遺的盡情發表您對 鼓技基礎訓練365天！ 的心得。也希望舊讀者們能不斷提供意見，與我們密切交流！

● 您由何處得知 **鼓技基礎訓練365天！**？

　　□老師推薦 ＿＿＿＿＿＿＿（指導老師大名、電話）　　□同學推薦

　　□社團團體購買　　□社團推薦　　□樂器行推薦　　□逛書店

　　□網路 ＿＿＿＿＿＿＿（網站名稱）

● 您由何處購得 **鼓技基礎訓練365天！**？

　　□書局 ＿＿＿＿＿　　□ 樂器行 ＿＿＿＿＿　　□社團　□劃撥

● **鼓技基礎訓練365天！** 書中您最有興趣的部份是？（請簡述）

　　＿＿＿＿＿＿＿＿＿＿＿＿＿＿＿＿＿＿＿＿＿＿＿＿＿＿＿＿＿＿＿

　　＿＿＿＿＿＿＿＿＿＿＿＿＿＿＿＿＿＿＿＿＿＿＿＿＿＿＿＿＿＿＿

● 您學習 爵士鼓 有多長時間？

　　＿＿＿＿＿＿＿＿＿＿＿＿＿＿＿＿＿＿＿＿＿＿＿＿＿＿＿＿＿＿＿

● 在 **鼓技基礎訓練365天！** 中的版面編排如何？□活潑 □清晰 □呆板 □創新 □擁擠

● 您希望 典絃 能出版哪種音樂書籍？（請簡述）

　　＿＿＿＿＿＿＿＿＿＿＿＿＿＿＿＿＿＿＿＿＿＿＿＿＿＿＿＿＿＿＿

　　＿＿＿＿＿＿＿＿＿＿＿＿＿＿＿＿＿＿＿＿＿＿＿＿＿＿＿＿＿＿＿

　　＿＿＿＿＿＿＿＿＿＿＿＿＿＿＿＿＿＿＿＿＿＿＿＿＿＿＿＿＿＿＿

● 您是否購買過 典絃 所出版的其他音樂叢書？（請寫書名）

　　＿＿＿＿＿＿＿＿＿＿＿＿＿＿＿＿＿＿＿＿＿＿＿＿＿＿＿＿＿＿＿

　　＿＿＿＿＿＿＿＿＿＿＿＿＿＿＿＿＿＿＿＿＿＿＿＿＿＿＿＿＿＿＿

　　＿＿＿＿＿＿＿＿＿＿＿＿＿＿＿＿＿＿＿＿＿＿＿＿＿＿＿＿＿＿＿

● 最希望典絃下一本出版的 爵士鼓 教材類型為：

　　□技巧、速彈類　　□ 基礎教本類　　□樂理、理論類

● 也許您可以推薦我們出版哪一本書？（請寫書名）

　　＿＿＿＿＿＿＿＿＿＿＿＿＿＿＿＿＿＿＿＿＿＿＿＿＿＿＿＿＿＿＿

　　＿＿＿＿＿＿＿＿＿＿＿＿＿＿＿＿＿＿＿＿＿＿＿＿＿＿＿＿＿＿＿

　　＿＿＿＿＿＿＿＿＿＿＿＿＿＿＿＿＿＿＿＿＿＿＿＿＿＿＿＿＿＿＿

由此用膠帶貼上

請您詳細填寫此份問卷，並剪下 **傳真至** 02-2809-1078，
或 **免貼郵票寄回** 〝典絃音樂文化國際事業有限公司〞。

廣　告　回　函
台灣北區郵政管理局登記證
北　台　字　第　8952　號
免　貼　郵　票

TO：251
新北市淡水區民族路10-3號6樓

典絃音樂文化國際事業有限公司

Tapping Guy 的 〝X〞檔案

（請您用正楷詳細填寫以下資料）

您是 □新會員 □舊會員，您是否曾寄過典絃回函 □是 □否

姓名：_____ 年齡：_____ 性別：□男 □女 生日：_____年_____月_____日

教育程度：□國中 □高中職 □五專 □二專 □大學 □研究所

職業：_____ 學校：_____ 科系：_____

有無參加社團：□有，_____社，職稱_____ □無

能維持較久的可連絡的地址：□□□-□□_____

最容易找到您的電話：（H）_____（行動）_____

E-mail：_____（請務必填寫，典絃往後將以電子郵件方式發佈最新訊息）

身分證字號：_____（會員編號） 函日期：_____年_____月_____日

GT60D-201201

超值套書優惠方案

· 若上列價格與實際售價不同時，僅以購買當時之實際售價為準 ·

吉他地獄訓練

原價1000
套裝價
NT$750元

超絕吉他地獄訓練所〔叛逆入伍篇〕
超絕吉他地獄訓練所

歌唱地獄訓練

原價1000
套裝價
NT$750元

超絕歌唱地獄訓練所〔奇蹟入伍篇〕
超絕歌唱地獄訓練所

鼓技地獄訓練

原價1060
套裝價
NT$795元

超絕鼓技地獄訓練所〔光榮入伍篇〕
超絕鼓技地獄訓練所

貝士地獄訓練

原價1060
套裝價
NT$795元

超絕貝士地獄訓練所〔決死入伍篇〕
超絕貝士地獄訓練所

貝士地獄訓練 新訓＋名曲

原價860
套裝價
NT$504元

超絕貝士地獄訓練所〔基礎新訓篇〕
超絕貝士地獄訓練所〔破壞與再生的古典名曲篇〕

超縱電吉之鑰

原價1040
套裝價
NT$728元

吉他哈農　　狂戀瘋琴

窺探主奏秘訣

原價1160
套裝價
NT$870元

狂戀瘋琴　　365日的
　　　　　　電吉他練習計劃

手舞足蹈 節奏Bass系列

原價840
套裝價
NT$630元

用一週完全學會　BASS
Walking Bass　　節奏訓練手冊

晉升主奏達人

原價1060
套裝價
NT$795元

金屬主奏　　金屬吉他
吉他聖經　　技巧聖經

縱琴揚樂 即興演奏系列

原價960
套裝價
NT$672元

用5聲音階　　以4小節為單位
就能彈奏！　增添爵士樂句
　　　　　　豐富內涵的書

風格單純樂癮

原價1280
套裝價
NT$960元

獨奏吉他　　通琴達理
　　　　　　〔和聲與樂理〕

揮灑貝士之音

原價860
套裝價
NT$600元

貝士哈農　　放肆狂琴

飆瘋疾馳 速彈吉他系列

原價980
套裝價
NT$735元

吉他速彈入門　為何速彈
　　　　　　　總是彈不快?

聆聽指觸美韻

原價840
套裝價
NT$630元

初心者的　　39歲開始彈奏的
指彈木吉他　正統原聲吉他
爵士入門

舞指如歌 運指吉他系列

原價840
套裝價
NT$630元

吉他・運指革命　只要猛烈
　　　　　　　練習一週！

天籟純音 指彈吉他系列

原價960
套裝價
NT$720元

39歲　　　　南澤大介
開始彈奏的　為指彈吉他手
正統原聲吉他　所準備的練習曲集

五聲悠揚 五聲音階系列

原價900
套裝價
NT$630元

吉他五聲　　從五聲音階出發
音階秘笈　　用藍調來學會
　　　　　　頂尖的音階工程

共響烏克輕音

原價759
套裝價
NT$570元

牛奶與麗麗　　烏克經典

典絃音樂文化出版品

· 若上列價格與實際售價不同時，僅以購買當時之實際售價為準

新琴點撥 ▶線上影音
NT$420.
愛樂烏克 ▶線上影音
NT$420.
MI獨奏吉他
〈MI Guitar Soloing〉
NT$660.（1CD）
MI通琴達理—和聲與樂理
〈MI Harmony & Theory〉
NT$660.
寫一首簡單的歌
〈Melody How to write Great Tunes〉
NT$650.（1CD）
吉他哈農〈Guitar Hanon〉
NT$380.（1CD）
■ 憶往琴深〈獨奏吉他有聲教材〉
NT$360.（1CD）
金屬節奏吉他聖經
〈Metal Rhythm Guitar〉
NT$660.（2CD）
金屬吉他技巧聖經
〈Metal Guitar Tricks〉
NT$400.（1CD）
和弦進行—活用與演奏秘笈
〈Chord Progression & Play〉
NT$360.（1CD）
狂戀瘋琴〈電吉他有聲教材〉
NT$660. ▶線上影音
金屬主奏吉他聖經
〈Metal Lead Guitar〉
NT$660.（2CD）
優遇琴人〈藍調吉他有聲教材〉
NT$420.（1CD）
爵士琴緣〈爵士吉他有聲教材〉
NT$420.（1CD）
鼓惑人心I〈爵士鼓有聲教材〉▶線上影音
NT$450.
365日的鼓技練習計劃
NT$560. ▶線上影音
放肆狂琴〈電貝士有聲教材〉▶背景音樂
NT$480.
貝士哈農〈Bass Hanon〉
NT$380.（1CD）
超時代樂團訓練所
NT$560.（1CD）
鍵盤1000二部曲
〈1000 Keyboard Tips-II〉
NT$560.（1CD）
超絕吉他地獄訓練所
NT$500.（1CD）
超絕吉他地獄訓練所
—暴走的古典名曲篇
NT$360.（1CD）
超絕吉他地獄訓練所—叛逆入伍篇
NT$500.（2CD）
超絕貝士地獄訓練所
NT$560.（1CD）
超絕貝士地獄訓練所—決死入伍篇
NT$500.（2CD）
超絕鼓技地獄訓練所
NT$560.（1CD）
超絕鼓技地獄訓練所—光榮入伍篇
NT$500.（2CD）
■ 超絕歌唱地獄訓練所
NT$500.（2CD）

■ Kiko Loureiro電吉他影音教學
NT$600.（2DVD）
■ 新古典金屬吉他奏法大解析 ▶線上影音
NT$560.
■ 木箱鼓集中練習
NT$560.（1DVD）
■ 365日的電吉他練習計劃
NT$560. ▶線上影音
■ 爵士鼓節奏百科〈鼓惑人心II〉
NT$420.（1CD）
■ 遊手好弦 ▶線上影音
NT$360.
■ 39歲彈奏的正統原聲吉他
NT$480.（1CD）
■ 駕馭爵士鼓的36種基本打點與活用 ▶線上影音
NT$500.
■ 南澤大介為指彈吉他手所設計的練習曲集 ▶線上影音
NT$520.
■ 爵士鼓終極教本
NT$480.（1CD）
■ 吉他速彈入門
NT$500.（CD+DVD）
■ 為何速彈總是彈不快？
NT$480.（1CD）
■ 自由自在地彈奏吉他大調音階之書
NT$420.（1CD）
■ 只要猛練習一週！掌握吉他音階的運用法
NT$540. ▶線上影音
■ 最容易理解的爵士鋼琴課本
NT$480.（1CD）
■ 超絕貝士地獄訓練所-破壞與再生名曲集
NT$360.（1CD）
■ 超絕貝士地獄訓練所-基礎新訓篇
NT$480.（2CD）
■ 超絕吉他地獄訓練所-速彈入門
NT$480.（2CD）
■ 用五聲音階就能彈奏 ▶線上影音
NT$480.
■ 以4小節為單位增添爵士樂句豐富內涵的書
NT$480.（1CD）
■ 用藍調來學會頂尖的音階工程
NT$480.（1CD）
■ 烏克經典—古典&世界民謠的烏克麗麗
NT$360.（1CD & MP3）
■ 宅錄自己來—為宅錄初學者編寫的錄音導覽
NT$560.
■ 初心者的指彈木吉他爵士入門
NT$360.（1CD）
■ 初心者的獨奏吉他入門全知識
NT$560.（1CD）
■ 用獨奏吉他來突飛猛進！
為提升基礎力所撰寫的獨奏練習曲集！
NT$420.（1CD）
■ 用大譜面遊賞爵士吉他！
令人恍然大悟的輕鬆樂句大全
NT$660.（1CD+1DVD）
■ 吉他無窮動「基礎」訓練
NT$480.（1CD）
■ GPS吉他玩家研討會 ▶線上影音
NT$200.
■ 拇指琴聲 ▶線上影音
NT$450.
■ Neo Soul吉他入門
NT$660. ▶線上影音